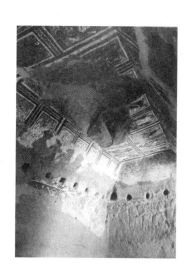

美术学博士文丛

克孜尔石窟壁画题材研究

于亮　著

天津出版传媒集团

天津人民美术出版社

图书在版编目（ＣＩＰ）数据

克孜尔石窟壁画题材研究 / 于亮著. -- 天津 ： 天
津人民美术出版社，2023.11
（美术学博士文丛）
ISBN 978-7-5729-0989-4

Ⅰ．①克… Ⅱ．①于… Ⅲ．①克孜尔石窟－壁画－题
材－研究 Ⅳ．①K879.414

中国国家版本馆CIP数据核字(2023)第127539号

天津 **人民美術出版社** 出版发行
天津市和平区马场道150号
邮编:300050　 电话:(022)58352900
出版人:杨惠东　　　　网址:http://www.tjrm.cn
天津新华印务有限公司印刷　　　全国 **新華書店** 经销
2023年11月第1版　　　　　2023年11月第1次印刷
开本:710毫米×1000毫米　 1/16　 印张: 8.75　 印数:1-2000

内容摘要

克孜尔石窟壁画为丝绸之路天山廊道沿线古龟兹地区最为重要的佛教艺术遗存，其中有别于其他地区的特殊性壁画题材为本研究的研究重心。作为佛教艺术的图像叙事载体，克孜尔壁画特殊性题材涉及教义、思想以及民众的信仰等诸多问题，具有独特的地域特色，同时也最能触及克孜尔石窟壁画的问题核心。本研究通过对特殊壁画题材与石窟的建筑结构、平面形制、风格、图式内在关系的诠释，阐述了对古龟兹壁画的诸多看法。

关键词：克孜尔石窟; 壁画题材; 特殊性

目 录

绪 言

第一节　克孜尔石窟壁画研究现状及问题的提出

克孜尔石窟是古龟兹境内洞窟数量最大、窟型最多的石窟群，现编号石窟数量达236窟，主要分布于新疆天山南麓塔里木盆地北，拜城县克孜尔镇东南7千米木扎提河北岸的悬崖间。（如图0-1）自佛教东传，由中亚抵达新疆地区，这里即成为佛教艺术创作的重要阵地，并因之保留了丰富多彩的石窟壁画艺术。

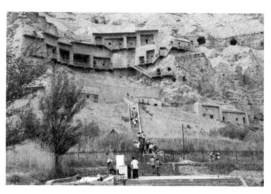

图0-1 克孜尔石窟

克孜尔石窟开凿的起始时间不详，一方面克孜尔石窟在相关历史文献中未有确切记载；另一方面，关于克孜尔石窟年代问题可资考证的资料相对有限。因此，克孜尔石窟壁画的分期与年代问题也成为学界争论颇多的基础问题。

20世纪上半叶，首先是外国学者对克孜尔石窟壁画的分期进行了研究。早期研究者往往以犍陀罗与西亚的艺术特征，以及石窟供养人的题名、石窟中发现的龟兹文的记载和壁画的风格演变为主要研究线索，将克孜尔石窟分为三期。但是遗憾的是，他们的研究因忽略新疆相关的历史和佛教传播等历史背景问题的研究，也未将克孜尔石窟与新疆其他地区石窟予以对比性的考察，所以结论往往存在着诸多缺陷。

笔者以为，克孜尔石窟作为佛教在西域地区的文化遗存，是一个立体的、复杂的存在，我们的研究只能是尽可能地接近真相，因此我们的研究路径也应是立体且多元的。文中笔者之所以以题材作为研究对象，原因在于：

一者，题材作为图像叙事的主要载体，其中涉及佛教教义、思想以及民众的信仰等诸多层面，故而题材的研究当可以触及克孜尔石窟壁画的核心问题；

二者，题材研究既是本书关于克孜尔石窟壁画的主要研究内容，也是

对相关诸多问题研究中删繁就简的一个路径与方法。

基于此，本书关注的问题包括以下几个方面：

一、克孜尔石窟壁画的年代问题作为基础性研究命题，虽说难以直接与题材问题等同起来，但作为本书立论的基础，也是本书首先要解决的问题。由此，本书在第一章即提出了克孜尔壁画题材与分期的论述，对克孜尔石窟分期与年代学以及关于克孜尔石窟壁画题材分期的历史争论进行再次检讨，由此找出分期和年代学问题的学术支点，通过研究建立关于克孜尔石窟壁画题材的分期方法和克孜尔石窟壁画题材的历史流变，为石窟壁画题材研究奠定基础。

二、本书研究中注意到了石窟寺功能的特殊性必然对洞窟的构造与形制有着一定的制约作用，其中时代的变化对壁画的风格、样式与题材的变化有着显著的影响，而石窟的构造、形制则又与壁画题材往往存在密切的联系。如：第一期的窟顶壁画和第二期虽然都绘制山岳纹（如图0-2），但第一期更多的是在山岳纹中画僧人、仙人、林木、水池等题材，表现了山岳风景的图像，意在营造清净脱俗的禅定环境；而第二期在山岳纹中增加了独立的本生图、因缘故事图等题材，新题材的出现，使山岳纹开始简单化、图案化了，转变为构图上的框架，不再是表现山岳风景，而是将整个画面完全统摄于佛教故事的叙事之中。对这些壁画图像的内容与形式的比较研究，显然可以成为克孜尔壁画年代研究的重要依据。

图0-2 克孜尔石窟里的山岳纹

三、如何拓展克孜尔石窟壁画题材作为一种方法在分期研究中的功用？此为本书另一重点所在。克孜尔石窟壁画题材丰富庞大，本书将以重大题材为线索，深入探究克孜尔石窟壁画题材的创造性及其价值。例如：克孜尔第一期中心柱窟的主室正壁一般都塑造或绘画"帝释窟禅定"，这个题材在克孜尔图像学中至关重要，与窟顶的山岳构图有着密切的关联，为研究整个洞窟图像构成相当重要的内容。石窟主室前壁半圆形区域绘制《弥勒兜率天宫说法图》（如图0-3），主室侧壁的《佛说法图》，券顶

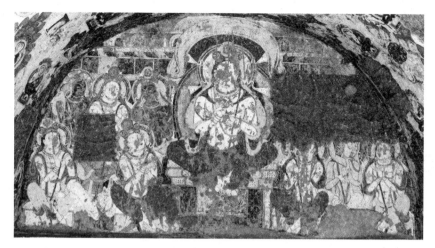

图0-3 第38窟前壁 弥勒兜率天宫说法图

山岳构图中的图像配置，券顶中脊绘制的《天相图》，这些题材选择与组织的规范性可作为研究洞窟规则和秩序的重点所在。而第二期山岳纹中本生故事、因缘故事题材取代了第一期的题材，后甬道或者后室绘制的则全是涅槃相关的题材，与石窟主室前壁半圆形区域绘制的"弥勒兜率天"相呼应，形成了与涅槃有关的形式。

四、克孜尔石窟佛传题材体系反映了佛教美术由印度向中国传播过程中的演变。克孜尔石窟涅槃美术在继承犍陀罗的图像传统后，从题材表现到图像构成开创了新的涅槃美术样式。涅槃美术因此成为克孜尔石窟题材与分期研究的重要内容。

犍陀罗《涅槃图》是作为佛传系列场面出现的，再现的是从诞生到涅槃的释迦生涯，该题材变化遵循的时间顺序明晰，传记色彩浓郁，而克孜尔石窟则浓缩了释迦诞生到成道的题材，对成道后的神变、说法题材给予较多的关注，且题材的图像也有变化，尤其是《涅槃图》从佛传中独立了出来，如：《涅槃经》中所说天人散花、天人赞叹在克孜尔石窟塑制涅槃像的后室开始立体化，在视觉感受中的主体意识十分明显。

克孜尔205窟中"阿阇世王故事""第一次结集"等题材也是克孜尔特有的图像。"阿阇世王故事"题材既不见于《涅槃经》，也不见于犍陀罗地区的佛教遗存中，其题材来源于《根本说一切有部毗奈耶杂事》。循甬道右转，首先是"阿阇世王故事"图像（如图0-4），由此可以得知释迦入灭，后壁绘制"涅槃"，前壁绘有"荼毗"。"荼毗"是传统的小乘涅槃经中的故事题材，图像来源于犍陀罗地区，但是由于克孜尔石窟注重"释迦灭后"的内容，克孜尔的"荼毗"不是传统佛传中"涅槃"的情

图0-4 第205窟 阿阇世王故事

节，而是象征着"彻底毁灭"的佛教理想涅槃。甬道侧壁绘"分舍利""第一结集"，所表现的是佛涅槃后的情节，释迦入灭后，留下了"舍利""佛法"，这些是教徒们的依靠。在转过甬道以后，便可看到绘制于前壁之上的"兜率天上的弥勒菩萨"。

"兜率天上的弥勒菩萨"为克孜尔石窟壁画重要的图像，一般会在主室前壁上绘制，与描绘在甬道的"涅槃"和涅槃后的故事图像在配置上是相呼应的。"涅槃"与"兜率天上的弥勒菩萨"的组合，是中亚佛教所特有的。多数的"兜率天上的弥勒菩萨"都画在主室连接券顶的前壁入口上方，利用整个半圆形区域的宽阔场面，描绘弥勒菩萨在天宫接受诸天赞叹的华美景象。其构图基本定型，中央正面表现高大的交脚弥勒菩萨，两侧通常分上下两段，表现众多天部赞叹的形象。

五、克孜尔石窟按照大的分期方向，可以总结出每个时期不同题材的不同创作手法，这些创作手法体现在画面上的主要是色彩、线条、构图等方面，所以对这些方面的关注也很有必要。

克孜尔石窟壁画早期的绘画风格整体色彩偏暖，在颜色的选择上多选用淡黄、红色、赭色和灰色，在技法表达上则是每种色彩都会表现出多

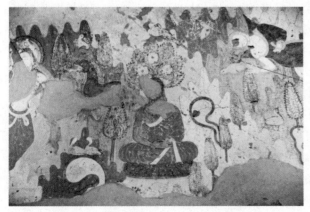

图0-5 第118窟 晕染法

种层次，浓淡变化很明显，第118窟的《娱乐太子图》，在这幅壁画中，勾勒人体走势的线条粗细变化匀称，在线条之内的皮肤则是用同一色系的色彩进行晕染，整体效果自然协调（如图0-5）。由此可见，图像的创作技法与题材还是存在密切关联

的。从视觉体验上说，色彩与构图的变化往往能直观地表现出图像所给人的心理暗示，而这恰恰是题材的首要功能。

当克孜尔石窟进入发展期之后，克孜尔壁画创作者的晕染法日渐成熟，壁画整体效果更加细腻，晕染相当逼真。该晕染技法根据光线的变化而变化，这使得皮肤肌肉具有一定的真实感，体态饱满生动。在这一时期，石青和红色两种颜色的使用逐渐增多，并且突破了中规中矩的早期创作程式。

图0-6 第224窟 因缘佛传图 绿肤色的人

例如14窟券顶菱格画《大光明王本生画》一画中有蓝色的大象，224窟《因缘佛传图》中出现绿色皮肤的人（如图0-6），38窟菱格《须大拏太子本生图》中也有蓝色皮肤的人物出现（如图0-7），这一系列的色彩运用均突破常规，呈现出夸张的艺术效果。

繁盛时期，克孜尔壁画创作基本延续了发展期的艺术风格，采用强烈的对比色彩，晕染技法进一步熟练和广泛。其中，最为突出的是此时期克孜尔石窟内和壁画上大量使用金粉或者金箔，在第8窟中佛像通体贴金箔，如今这些壁画只留下被刮走的斑驳痕迹。在实地考

图0-7 第38窟 须大拏太子本生图

绪言

5

察中也曾发现贴金的塑像残留。克孜尔壁画的强烈晕染风格在盛世之后逐渐衰落，在这段历史时期中，金粉金箔不见了，并且石青色也逐渐消失，只有石绿还在继续使用，一改盛期对比强烈的风格，这样明显的色彩差别也是划分时代时可资参照的重要内容。

六、克孜尔石窟壁画不同历史时期之间图像的差异性，以及这种图像变化与当地政权的更替、种族的迁徙相关，这同样在题材上可以见出端倪。但克孜尔石窟壁画分期由于历史文献不完整、壁画榜题模糊性，导致其壁画创作时间判定的困难。虽然碳十四测定能够为壁画断代整体分期提供一定的科学依据，但是碳十四的方法对于时间相近的壁画分期却难以精确。在考古学中，碳十四的误差允许在100年左右，这对于只有近千年历

史的石窟寺而言，其测年的局限性显而易见。

　　基于如上考虑，本书将全面深入地探讨克孜尔石窟壁画的题材图像内涵和分期，进一步解读克孜尔壁画艺术形式的不同历史属性，建立克孜尔石窟壁画的佛教美术艺术流传和演变的序列和关系，力求在相关研究中能有所推进。

第二节　克孜尔石窟壁画题材研究回顾

　　关于克孜尔石窟的研究主要体现在欧洲、日本以及国内学者的研究著述中。其中，欧洲学者对克孜尔石窟的关注时间最早，日本学者次之，而我国学者则较晚，不论从学术本身还是从民族情感上均应引起我们的警醒。

　　19世纪末20世纪初，德国人最早抵达新疆地区，对克孜尔石窟艺术开展研究，此后，俄、英、法、日等国均组织过探险队，纷纷到达过克孜尔石窟，拉开了克孜尔石窟的发掘、研究序幕。从目前的学术研究成果看，德国人由于最早到达克孜尔，得到的资料最多、最翔实，并能使用严谨、科学的研究方法，学界影响较大。早在1907年，德国人勒柯克便参与了考察队，并撰写了一份关于新疆当地的考察报告；1912年，德国人格伦威德尔的考察报告《新疆古佛寺》也出版发行。在这份考察报告中，格伦威德尔对于新疆地域的石窟做了全面详细的阐述，并着重以克孜尔石窟为考察重点，其中关于克孜尔石窟壁画的描述则成为该报告的主要内容之一。1920年，格伦威德尔继续出版专著《龟兹》，在这本书中，他首次对一些主要洞窟的建造年代、历史、壁画题材提出了自己的看法，之后继续出版了《中亚与新疆古代晚期的佛教文物》七卷本大型论文图集。在这一专著中，克孜尔石窟依然是他关注的重点。勒柯克在《新疆艺术与文化史图说》一书中明确提出"克孜尔壁画与塑像受到了中亚文化影响"这一观点。紧随其后的瓦尔德施密特发表了《犍陀罗、库车、吐鲁番》一文，在这篇文章中，作者首先明确提出克孜尔石窟的分期问题，认为克孜尔石窟可分为两期，第一期是受到外来文化影响的龟兹时期，第二时期是受到中原文化影响的回鹘时期。在这篇文章中，作者将龟兹文化以及语言文字的关注提升到了一定的高度。

　　"二战"后，关于克孜尔石窟的研究逐渐增多，但基本不出勒柯克、格伦威德尔、瓦尔德施密特三位学者的学术视野，三位作为早期对于克孜

尔石窟做过系统研究的学者，其学术亮点主要在于：

1.克孜尔石窟的年代与分期问题。格伦威德尔认为整个新疆地区的壁画大概可分为五种画风，并且这五种画风相互关联，在地理位置上体现出东早西晚逐渐发展和过渡的情形，并认为克孜尔壁画的建造年代最早应追溯至4世纪中期，最晚可到7至8世纪。勒柯克对于格伦威德尔的观点表示认同，同时他也指出克孜尔石窟中有希腊风格的石窟应早于第一期，而8世纪中叶已为克孜尔石窟的衰落期。

瓦尔德施密特首次提出了克孜尔壁画受到了犍陀罗雕塑艺术的影响，并将受此影响的壁画称为伊朗画风。他主张壁画分期主要为两个阶段：第一期在公元500年左右，第二期在公元600年左右，最晚期的洞窟也应在650年以后。这些观点后来被柏林印度艺术博物馆引用，几乎成为不刊之论，在当时的学术界产生了很大影响。然而公认的观点并非就没有问题。三位学者解决问题的角度都是站在壁画风格的角度，而其他的因素譬如龟兹佛教发展背景以及石窟建筑形制、壁画题材等综合因素都没有考虑到，因此关于克孜尔壁画的分期问题仍尚未盖棺定论。

2.洞窟形制。格伦威德尔主要根据洞窟平面以及一些其他的设施来判定洞窟的功能。他根据平面的差别将克孜尔洞窟的建筑性质分为四大类型，包括：塔柱窟、方形窟、禅窟以及异形窟。这一提法确实有一定的道理，只是单纯根据形状来划分也导致了将同一用途的洞窟划分为两种类型石窟的问题存在，而且对于洞窟立面研究的忽略则进一步加剧了这种判定方式的混乱状态。

3.壁画题材。三位学者认为克孜尔石窟壁画题材主要反映出的是唯礼释迦并注重禅修的小乘佛教思想。晚期壁画中出现的贤劫千佛，则又与大乘佛教的影响有关。关于这方面的研究同样引起了其他学者的关注：

　　　　瓦尔德施密特还集中研究克孜尔石窟本生故事画，他根据佛籍与壁画对照识别的本生故事达69种之多，占克孜尔本生故事画的大部分。德国人对克孜尔石窟壁画中出现的大量菱格因缘、说法图和佛传三方面题材壁画的研究显得比较薄弱。他们考证的佛教史传画中，有一部分内容也是不准确的。德国两位学者对克孜尔石窟壁画的风格样式和注重文化内涵的大局意识，对于克孜尔石窟壁画研究起到了带头作用。目前，德国在克孜尔石窟艺术研究领域中较著名的学者要数雅尔获兹教授。1998年，雅尔获兹教授考察克孜尔，将德国柏林印度艺术博物

馆整理的《德国馆藏395块克孜尔石窟壁画目录索引》和272张壁画黑白照片提供给新疆龟兹石窟研究所。以雅尔获兹教授为代表的德国学者对西方传统的关于克孜尔石窟壁画年代的分期意见已经提出了挑战。[1]

除了上述三位德国学者以外，日本学者的研究也是克孜尔研究中不容忽视的一个组成部分。就目前来看，日本学者对克孜尔石窟的研究起步较早，但研究工作的全面展开则起于20世纪80年代，日本平凡社与中国文化出版社合作出版大型画册《中国石窟·克孜尔石窟》三卷。日本学者中野照男通过图像及样式的验证，认为克孜尔石窟壁画第二样式的盛期应在北周前后。该研究不足之处在于对克孜尔石窟没有做全面、细致的分析，对佛教传播路线的研究也缺乏历史文献的确凿考证。日本学者宫治昭对于克孜尔石窟的研究，则多是在巴米扬石窟研究基础上予以拓展，基本沿袭了早期德国学者的研究观念，将壁画样式与题材、石窟造型结合起来进行研究，且注重图像学的阐释。

我国学者的相关研究最早起于黄文弼先生，他在1928至1929年的克孜尔考察中，对洞窟予以系统编号，绘制了洞窟分布以及平面图，同时开展清理工作。对我们的研究起了很大作用的克孜尔石窟中的文字、钱币等珍贵资料均为此时的发现，其中便包括汉文纪年文书，另外他还收集了一些剥落的壁画残片，并且对于这些残片进行拓印。考察之后，黄文弼发表了两篇有关克孜尔石窟的文章，分别为《由考古上所见到的新疆在文化上之地位》和《新疆考古之发现与古代西域文化之关系》，为后来人的研究奠定了坚实的基础。

宿白先生的《克孜尔部分洞窟阶段划分与年代等问题的初步探索》提出了与以往德国人不同的全新观点与方法论，他的研究从洞窟形制、洞窟组合与打破、洞窟改建、壁画重绘情况、壁画内容及艺术风格等诸多方面系统展开，实行了综合的分析与排比。除此之外，宿白先生还参照碳十四测年的数据对克孜尔石窟做了年代判定。其中需要指出的是，以往的德国人分期主要依据的是有壁画存留的洞窟，而宿白先生则把未有壁画残留的洞窟也划入其中，这是全新的进步。同时，宿白先生首次提出关于克孜尔大像窟的研究问题，其对大像窟的地位以及作用予以了重新界定。

除了这些影响比较大的观点之外，尚有不少学者对克孜尔壁画做过考

1　赵莉.克孜尔石窟考察与研究世纪回眸[C].中国宗教研究年鉴（1999—2000）.北京：宗教文化出版社，2001：187-188.

察研究，并逐渐丰富了这一领域的研究。归纳起来，这些研究主要包括：

1.对克孜尔石窟壁画内容与题材进行系统关注的专著及论文。马世长在《克孜尔中心柱窟主室券顶与后室的壁画》一文中，对已识别的近60幅本生故事和40多幅因缘故事予以了梳理。马世长在《克孜尔石窟的佛传壁画》一文中，将克孜尔石窟壁画中的佛传题材归纳为62种画面，并将每一题材与有关佛经做了对照。这为我们对克孜尔石窟壁画的题材问题进一步的研究奠定了基础。现存佛传故事壁画最多的一个洞窟是110窟，共有57幅，关于该洞窟壁画的早期关注以丁明夷《克孜尔千佛洞壁画的研究——五—八世纪龟兹佛教、佛教艺术初探》一文为代表。

2.大型画册及基础性的考古成果。其主要表现在许宛音编著的《龟兹关系资料》和《龟兹王朝世系表》、晁华山先生撰写的《二十世纪初德人对克孜尔石窟的考察及尔后的研究》《中国石窟·克孜尔石窟》三卷本、北京大学考古系编撰的《新疆克孜尔石窟考古报告（一）》。霍旭初编撰的《中国美术分类全集》克孜尔壁画分册，从历史背景、壁画风格、题材内容、洞窟形制等方面进行比较研究，结合碳十四测定数据，在克孜尔分期的问题上，提出了四分法：初创期、发展期、繁荣期和衰落期。

晁华山先生还发表了《克孜尔石窟的洞窟分类与石窟寺院的组成》一文，从洞窟的主尊塑像、建筑形制和壁画题材三方面分析了洞窟的功能，将洞窟类型分为四类。晁华山先生放眼国外，对流失德国、日本等国的克孜尔石窟壁画开展了系统深入的调查研究，由此撰文《清末民初日本考察克孜尔石窟及新疆文物在日本的流失》。

李崇峰博士进行的《中印支提窟比较研究》分别研究了印度的支提窟和我国的克孜尔石窟，将两者进行比较，并且找到了两者之间的关联。李崇峰提出："克孜尔中心柱窟在洞窟形制、题材内容、人物造型及绘画技法等方面与印度支提窟及其他早期印度雕刻艺术，有着密切的关系，受其影响颇大，是不容置疑的。"[1]

金维诺先生撰写的《龟兹艺术的风格与成就》、李铁先生的《克孜尔六十九窟的壁画与时代》、吴焯先生的《克孜尔石窟壁画画法综考——兼谈西域文化的性质》和《克孜尔石窟壁画裸体问题初探》等文章把壁画从宗教内容引向艺术领域，并和东西方艺术的发展联系贯通起来。吴焯的《关于克孜尔118窟〈娱乐太子图〉》、许宛音先生的《克孜尔新1窟试论》、王伯敏先生的《克孜尔石窟的壁画山水》、秦志新的《也谈克孜尔——八窟壁画内容》等文章从不同角度研究探讨了克孜尔石窟艺术。

1 李崇峰. 中印支提窟比较研究[J].佛学研究，1997：18.

中央美术学院廖旸的博士论文《克孜尔石窟壁画分期与年代问题研究》以翔实的考证梳理、图文并茂的表述方式，对克孜尔石窟壁画的早期分期进行了深入的研究，成果深得业内的公认。北京大学魏正中的博士论文《克孜尔洞窟组合调查与研究——对龟兹佛教的新探索》，对两种洞窟组合类型及由两种组合构成的区段予以关注，指出遗址中存在着的两个小乘部派。中央美术学院任平山的博士论文《克孜尔中心柱窟的图像构成——以〈兜率天说法图〉为中心》，以中心柱窟为线索开始探讨，对以往许多学者认为"中心柱窟图像是小乘说一切有部一佛一菩萨崇拜的反映"的观念提出质疑，指出该部派反对弥勒崇拜的观点。

需要指出的是，1985年新疆龟兹石窟研究所成立，为克孜尔石窟的研究和保护提供了可靠的基地。该研究所先后编辑出版了《龟兹石窟》《龟兹佛教文化论集》《龟兹艺术研究》《龟兹石窟研究》《龟兹壁画丛书》（一、二册）、《回鹘之佛教》《王玄策事迹钩沉》等专著，丰富了克孜尔石窟的研究成果。

第三节　研究方法

一、考古类型学

考古类型学是考古学理论的基本内容之一。在本书中主要用来研究石窟寺壁画和壁画的形态变化过程，找出其先后的演变规律，从而结合地层学判断年代，确定遗存的文化性质，分析生产和生活状况以及社会关系、精神活动等，对收集到的实物资料进行科学的归纳和分析。在本书中，通过对克孜尔壁画形态的排比来探求其变化规律，发掘逻辑发展序列和相互关系。

二、历史学

根据历史遗留下来的材料、痕迹研究克孜尔石窟壁画的分期。史料及史料处理是本书研究的一个关键。在本书史料组成上搜集政府、私人各类档案、文件、公文信函、财政记录、文契、外交文件、司法记录等各类与政治事件、人物活动有直接、间接关系的史料；在史料处理中，对史料进行内证、外证两方面的考证。内证和外证统一性并将其与同时代的其他史料比较、对照，以确定其可靠性和价值。

三、风格分析法

风格分析法是本书运用的基础方法。该分析法在书中的运用，体现在

对壁画风格与时代风格统一性的比对基础上，确定壁画的形式要素、主题、技法与外部艺术环境之间的联系，进而揭示克孜尔壁画在中国佛教史、文化史、美术史上的表现形态与运作模式。

四、图像学

本书以图像学的方法对克孜尔壁画进行客观描述，再以文献为基础对壁画解读分析，即以佛教经典和宗教文献为依据对图像基本内容进行解读。考虑其图像创作的时间和地点以及当时的文化时尚与艺术风格特征、供养人的意图等因素，科学分析克孜尔石窟壁画题材创作与当时社会政治、经济、宗教、哲学、文学、科学之密切关系。

五、文献学、图文互证法

对现存克孜尔壁画进行分析研究，并结合历史文献进行深入考证、甄别、断代，对本研究中的疑点难点进行剖析，做到理论方法与实际研究对象的密切结合、历史与逻辑的统一，以便合理地揭示出克孜尔壁画的成因、形态、影响与价值。

第一章　克孜尔石窟年代学与题材关系考察

现存克孜尔石窟的年代问题是中外学者普遍关心的基础问题。就史学范畴的各类研究而言，可信的编年信息意义重大。但是，克孜尔石窟并没有确切的纪年题记，且文献记载稀缺，因此对石窟分期和纪年的论断，必然产生许多困扰。故而，已有的研究结论出现彼此歧异，自在情理之中。

关于克孜尔石窟的早期年代学研究主要出自德国学者。格伦威德尔、勒柯克、瓦尔德施密特三位学者均提出了自己的编年意见。格伦威德尔认为克孜尔的早期壁画出现于公元350～450年之间，勒柯克、瓦尔德施密特认为是公元500年前后。他们以风格学为研究视角，在克孜尔石窟与犍陀罗等佛教美术遗存类比中形成结论。但由于犍陀罗的编年本身同样存在许多不确定因素，加之对其艺术风格判断的直观因素较多，由此形成的克孜尔石窟壁画编年因之存在误差。

关于分期，中国学者在新中国成立之后，对克孜尔石窟进行了多年的调查研究，逐渐形成更加明晰的年代分期。宿白先生运用考古类型学的方法，通过对克孜尔石窟部分重点石窟的洞窟形制、壁画题材布局等信息进行类型排比，建构了克孜尔石窟的发展序列，且能注意到洞窟之间的组合与打破关系，特别是运用碳十四测定年代的结果，得出的结论是：上限为3世纪末到4世纪初，下限为7到8世纪，盛期在公元4到6世纪，荒废于公元8世纪中期。这个年代数据是目前公认的权威意见。这为中国西部石窟艺术的整体发展提供了编年依据，也是克孜尔佛教艺术与周边地区文化交流研究的基准，无论从哪个方面讲，都是意义重大的。后来的学者多在宿白的基础上从不同的研究视角进行更加精密的细化深入，得出的结论也更加接近历史真相。

基于宿白的年代学建构基本以克孜尔现有石窟形制为基准，并且考虑到了古龟兹境内的石窟群落分布和发展演变，甚至更东部的河西石窟遗存。如果我们把考察的视野更进一步扩展到中印佛教艺术源流与传播，充分考虑到佛教石窟形制在古印度的发展演变，那么，我们会发现现有的克孜尔石窟年代学研究尚有继续精密化的可能性。其中重要的一项依据为印度石窟经历了"支提窟—支提塔像窟—龛像窟"的演变过程。作为石窟内部的礼拜对象，从早期佛塔逐渐演化为后期佛像的过程中，"支提塔像窟"恰恰处于这一转变过程的中间环节，其特征是塔像并存，在佛塔前侧

开凿雕造佛像。印度现存此类石窟基本处于笈多王朝盛期，主要集中在印度西部的德干山崖上。尽管古印度石窟同样也面临着断代分期的难题，但是参照铭文解读的结果，可判定其创作基本集中于公元500年前后。这一时期，在窟内开凿龛室、造像佛像而没有佛塔的龛像窟也流行起来，最终发展为巴米扬石窟那样的以巨尊大像为主体的石窟形制。如果我们承认新疆石窟的原型出现在印度和阿富汗一带，那么，克孜尔石窟的大像窟开凿盛期势必要推后相当一段时间，其他类型石窟的编年也应当有相应的调整。

不过，克孜尔石窟的分期判断和大致编年的基点是多维的。德国学者依赖的图像学、中国学者依赖的洞窟形制，虽然都是断代编年的重要依据，但难免均有些局限性。本书依照壁画题材的梳理，努力为编年提供更多的参考依据。克孜尔石窟壁画，除主尊佛陀外，主要是取材于佛传和本生故事图像，图像题材以及相应的研究方法论，已经引起学界的重视，被认为是石窟断代的依据之一。本书侧重于克孜尔石窟壁画的一般性题材与独特性题材的案例分析，结合龟兹佛教的发展史实，追寻佛像绘制所依据的佛经文本，分析图像隐喻的信仰倾向，在佛教艺术传播流变的宏观框架下，提出自己的见解。

第一节　年代学研究的诸多因素

要解决好分期问题，需要综合考察关于洞窟的各方面内容。例如，历史与宗教文献记载、现存的洞窟内壁画、被揭取的壁画、洞窟内清理出的各种木版画、各种文字语言、各类考察记录、洞窟的建筑空间、龟兹佛学与部派演变、塑像类型与风格等多方面因素均可作为分期考察的依据，不过也正是研究视角的多方位化，使得学者对于解决该问题都有不同的倾向性，这也是关于分期问题尚无定论的重要缘由。关于分期问题，本书重点考量石窟形制、塑像、壁画、龟兹佛教四个方面的内容。缘于壁画在本书论及的题材问题中的重要地位，笔者将作专节论述。

一、窟形与分期

石窟寺作为早期的寺庙形式，其洞窟形制对于后期在内陆逐渐建立的寺庙建筑形制起到了较大的影响作用。克孜尔石窟的形制整体上呈现一脉相承的特征，与同时期开凿的石窟形制相比，具有浓郁的自身艺术特色。但在不同历史时期，由于佛教传播进展不一，加上世人对于佛经的解读程度不同，洞窟形制表现也有一定的倾向性，在不同时期兴建的洞窟窟型势

必也存在一定的差别。

克孜尔石窟的建筑形制受制于当地的地质条件、自然气候，以及宗教活动与僧侣生活之需而逐步建设成型，从初步兴建到后来的颇具规模，历经数年。克孜尔石窟现存的建筑形制主要有中心柱窟、方形窟、僧房窟以及用于做饭储物等其他用途的异形窟。在这些窟中，方形窟数量为90个，中心柱窟有68个，僧房窟的数量59个，异形窟6个，其余还有为数不少的窟已经塌毁。

关于洞窟形制分期，目前公认的观点可分为三个大致的次序，只是在年代划分的细节方面尚有争议。以下就克孜尔重点洞窟形制稍作分析，以期研究洞窟形制在克孜尔石窟具体年代的划分中所占的位置。

这三个大概的相对次序如下[1]：

第一阶段建造的洞窟，其类型以中心柱窟和僧房窟为主。僧房窟数量较多一些，大像窟数量较少。各类型洞窟形制具有大致共同特征：壁、顶连接处的结构线脚简洁。第一阶段后期，出现改变旧有洞窟类型的情况。

第二阶段建造的洞窟，其类型除与第一阶段相似外，方形窟发展很快。这一阶段各类型洞窟形制上的共同特征是：壁、顶连接处的结构线脚逐渐复杂，通道口出现了龛面装饰，顶部形式逐渐多样。中心柱窟的主室还有抹角叠砌式的斗四顶、圆顶、平棋顶（如图1-1），还有左右后壁上端向外雕出列椽，作挑出屋檐的样式，僧房窟主要出现高券顶、盝顶，第36窟外室作出平棋顶；方形窟也有斗四顶、圆顶、盝顶、列椽顶等形式的窟顶。

第三阶段新开和改建的洞窟，其类型略同于第二阶段。洞窟形制和绘塑内容都有简化的趋势。除少数较大洞窟以外，出现一种第一、二阶段未曾出现过的小型窟。这一阶段开凿的洞窟，形制虽然多样，但结构较简单，面积较小（如图1-2）。

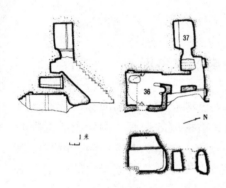

图1-1 第36窟平面及立面，平棋顶

图1-2 第194窟平面，窟形较为简单

1　此分期乃结合考古报告以及龟兹研究所的观点，也是目前较为公认的观点。

就时间而言，克孜尔的各类洞窟，以僧房窟出现最早，此为券顶的中心柱形窟，其次的为大像窟，再次为方形窟。僧房窟中，带耳室的为最早出现，其次为无耳室但有壁炉和土炕的，再次为无耳室、无土炕而只有壁炉的。中心柱窟中，受印度文化影响的券顶最早出现，其次为受波斯文化影响的穹窿顶，再次为受中原文化影响的平棋顶、套斗顶和仿椽子一面坡顶。方形窟中，横长方形券顶最早出现，其次为正方形和纵形高顶券，再次为盝形顶，又次为穹窿顶，平顶和套斗顶最晚。

1. 中心柱窟

在克孜尔石窟中，中心柱窟是仿照印度中心柱窟，并且结合本地岩石质地较松的自然条件建造而成。它的一般特征为洞窟的中央凿出连接顶部与地面的方形柱体，这样柱体的前方留出面积较大的主室，其余凿出可以行走的通道，这样在早期佛教中可以用于绕行礼拜的甬道就产生了。克孜尔石窟中，现存的中心柱窟近半数都留有前室，即第4、7、8、17、27、32、34、38、63、69、99、123、126、163、175、176、178、179、180、184、192、193、198、205、206、207、208、224和新1窟等；其中有49个窟有后室，即新1窟、第4、7、8、13、17、20、27、32、34、38、43、58、69、80、97、98、99、101、104、107、114、123、126、155、159、163、171、172、175、176、178、179、186、192、193、195、196、197、198、199、205、206、207、208、219、224和227等窟。

中心柱窟主室高度大多在3～5米之间，面积大小也有差别。顶部的形制也不尽相同，主要有纵券顶、穹窿形顶、四套斗形顶、一面坡顶、平棋顶等。在其中，纵券顶约占中心柱窟的五分之四；穹窿形顶主要有123、160窟；四套斗形顶有207、227窟；一面坡顶有第99窟、第27窟。主室的正壁都凿有拱形大龛，用于塑绘佛像，有的大龛上方加凿一个或者三个小龛，第27窟则四壁都凿有佛龛，下大上小，依次排列，共约89个。左右甬道均为纵券顶，高1.5米左右，有的还高一些，部分有门楣；有的左右甬道侧壁或者后甬道前壁凿有佛龛，即第99、175、193、197窟。后室大部分都是横券顶，只有少数是平顶，即第195、196、197、198窟，高度都低于主室；后室后部、下部凿出长方形的涅槃台，用于雕塑佛涅槃像，有的又在左右两端壁下部砌出像台，有的后室前壁凿出佛龛，即第196、197窟。

第一阶段的中心柱窟一般分为主室、后室和中心柱三部分，中心柱位于后室前部正中。以第13、38窟较为典型。13窟位于谷西区，邻近窟还有9窟、10窟、14窟、17窟。作为早期开凿的中心柱窟，中心柱窟的形制处于探索定型期。前室已塌毁，中心柱和后室保留尚可，除此之外，13窟顶

的正龛顶部凿有半圆球状，这样的半圆球状很是耐人寻味，因为后期也有类似的形制出现，176、184、186、187窟都出现过，只是表现方式稍有不同。

第二阶段中心柱窟内布局略同于第一阶段，有的后室采用第一阶段第47窟大像窟的后室布局；还有主室宽于后室的，以第17、104、171窟较为典型。

第三阶段的中心柱窟继承了第二阶段的中心柱窟，但略有变化，共有三种形制：主室与后室同宽者，主室窄于备有涅槃台的后室者（如图1-3），主室宽于后室者。以第8、107、180、197、201窟较为典型。197窟位于谷东区，西面是192、193窟，197窟是和195、196、198组合成一个窟群，建筑形制和结构特点相似。这几个窟开凿的方向接近，基本上属于一个平面内。还有一个非常大的特点就是，197相对于其他的窟是加凿而成。第三期的中心柱窟继承了第二阶段的，但是在中心柱窟旁会多凿方形小窟或者龛室，但是在这个窟群中，这样的角色是由中心柱窟197窟来承担的。从规模上看，196窟主室的宽度是197窟的两倍，比198窟小更多。从这个事例可以看出来，第三阶段的中心柱窟在修建格局上更为灵活。

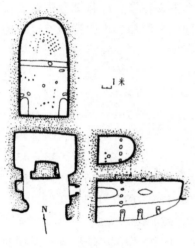

图1-3 第154窟大像窟平面及北立面

2. 大像窟

大像窟隶属于中心柱窟，主要特征是窟内立大塑像。大像一般立于中心柱前壁正中。它在形制布置上稍异于中心柱窟，主要突出了大立像，并且扩大了后室。克孜尔石窟中大像窟数量较少，仅有8个，即第47、48、60、70、77、136、139、148窟；除了136、139、148窟地处谷东区以外，其余均在谷西区。目前各个大像窟中，立像均已被破坏，早已无影踪，唯有壁面残存有规律排列的众多的凿孔。

大像窟主室一般高在5米以上，最高达16.5米，均为纵券顶。第60窟主室面积最大，达94平方米左右。后室多低于主室，面积也大多较主室较小，顶部为横券顶，只有第77窟顶部为梯形顶（如图1-4），并且都凿有大型涅槃台和砌有列像台。第47窟是最大型的大像窟，主室高16.7米，宽7.22米，进深6.9米。[1]

1　任满鑫编. 克孜尔石窟志[M].上海：上海人民美术出版社，1993：12-14.

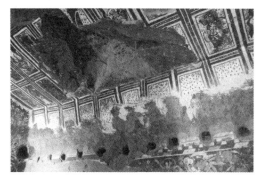

图1-4 第77窟后室顶部

第一阶段建造的大像窟大多无前室，其构成部分只有主室、后室和中心柱三部分，其形制以47窟最为典型（如图1-5）。

第二阶段的大像窟，其形制和第一阶段相似，与第二阶段中心柱窟采用第一阶段大像窟的布局更为近似，以第77窟为代表（如图1-6）；并且出现后室较为低窄的现象，如第139窟。

第三阶段的大像窟大部分的主室都已经塌毁，从遗迹当中可以看出，中心柱的格局已经废除。在原来大立佛中部以上紧贴崖面塑造，在悬崖的下部凿出后室，后室呈长方形，较为低矮，并且大立佛的脚腿部分成为前室与后室的分界，这一点

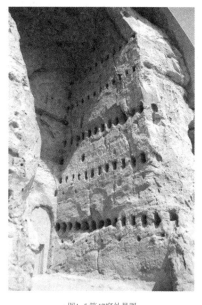

图1-5 第47窟外景图

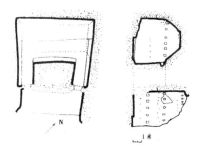

图1-6 第77窟平面及剖面

的差别与第一阶段第二阶段差别明显。这时候，佛教徒进入窟内之后，不再进行古老的右绕中心柱的仪式，而是改为右绕大像进行礼拜。这样的布局和阿富汗巴米扬东、西两大立佛的布置非常相似。这一阶段第70窟和第148窟较为典型。

3.方形窟

克孜尔石窟中的方形窟，仅出现在第二阶段。一般有前室，但多崩毁。主室呈方形或者矩形。前壁正中开门，或者前壁一侧开门，另一侧开窗（如图1-7）。正中开门的，出现有无窗者。顶部与壁顶相

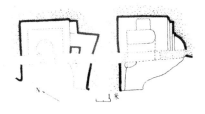

图1-7 第35窟平面及立面

接处的出檐曲线与中心柱窟、僧房窟相似，形式上也有更为复杂的。此类方形窟，主室正中有的砌佛坛，坛上原本放置塑像，壁画多绘制多栏多格的佛传，前壁上部绘制兜率天说法，其性质与中心柱窟相近。另外一种主室正中不设置坛，墙壁多绘制菩萨或者高僧，这类的形制与前者有异，根据这一点推测的话，这类窟可能是高僧宣讲的讲堂窟。另外一种不置坛的方形窟，后壁开龛，龛内置坐像，左右墙壁绘制因缘佛传，与中心柱窟主室近似。

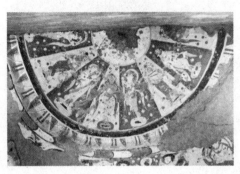

图1-8 第35窟方形窟残留穹窿顶

方形窟大多仅存主窟，一般的高度在3~4米。第28窟是最大的方形窟，主室面积达50多平方米，有的主室四壁底部凿有台阶，有的筑有壁炉。方形窟主室顶部有很多种形式，拱顶券有45个，穹窿顶有12个（如图1-8），平顶11个，套斗顶7个，覆斗顶5个，盝形顶有3个。其他还有10个窟，主室顶部已经坍塌，无法辨认。

4.僧房窟

克孜尔石窟中僧房窟数量较多，这在国内范围内的石窟中都是十分罕见的，一共有62个。

僧房窟主要是由居室、甬道和耳室三个部分组成。僧房窟大多是经过甬道，左转或者右转，通过门道之后到达居室。居室面积不大，一般在15平方米左右，呈长方形；耳室会更小一些，主要用途在于储备食物。在门口相对的一侧，大多是凿出或者砌出的低矮的禅床，甬道构造大多是拱券顶。

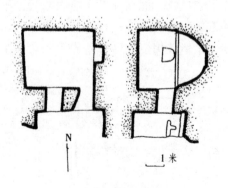

图1-9 第116窟平面及剖面

第一阶段的僧房窟，一般入口为长条形平顶或者券顶的门道。门道后壁有的设置略呈长方形的券顶小室，小室口原装木门，门道后方的左侧或者右侧开有短甬道，甬道的另外一段即主室。主室券顶、顶壁相接处有简单的叠涩出檐。主室门口原装木门，主室口一侧的侧壁，靠近室口的地方设灶，灶对面多砌有矮炕。主室前壁中部开窗。

克孜尔石窟壁画题材研究

这一类的窟无壁画无塑像，但窟内墙壁做的墙皮较多（如图1-9）。

第二阶段的僧房窟，其形制和第一阶段相近，门后无小室者增多，还有的凿出前室。壁顶相接处出檐线脚的复杂情况与中心柱窟相同。此间，出现大型僧房窟，另还有两层僧房窟。

第三阶段的僧房窟略同于第二阶段，但壁顶相接处无复杂的装饰。主室出现平顶额纵券顶，有的废除长条形甬道，仅仅剩下主室。

5.其他窟

这一类窟型当中，包括一部分毁坏无法辨认的窟，还有的是尚未竣工的窟，也有的是主室改造之后遗留下来的，有的是尚未编号及未确认的，有的则是新发掘出来的。根据现存的这些复杂的情况，主要可以将这类分为以下几种。1.小型窟。这类窟型多为主室改建或者塌毁后留下来的甬道部分，不开龛，壁画部分主要内容为千佛（如图1-10）。有的形制类似方形窟，但是面积却小很多，最小的只能容坐一个人。这类的小型窟一共有5个，谷西区一个即第21窟；谷内区4个，即第120、183、185、187窟。这些小型窟中大多

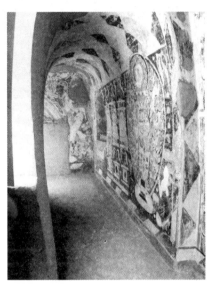

图1-10 甬道

是纵券顶，只有183窟是穹窿顶。2.异形窟。这类窟形没有规则的形态可以定义，面积较小，大多有烟熏的痕迹，共4个，横券顶3个，即第65、66、127窟；纵券顶一个，即第71窟。3.残窟。由于自然原因、历史原因或者人为破坏等原因，许多窟形塌毁，无法辨认，共有7个，即第44、45、50、109、122、169、170窟。

根据以上几个窟形的深入考察与研究，从石窟的建筑形制进行分期研究将产生明显的结果，并且前人已多有论述。在阶段划分问题上，德国人着重考虑了克孜尔石窟壁画的风格问题，认为主要分为两种画风时期；而国内的学者认为，除了壁画风格以外的因素也是我们分期需要考虑的问题，目前国内一般说来划分为三个阶段是比较公认的，宿白先生在《克孜尔部分洞窟阶段划分与年代等问题的初步探讨》[1]一文中对于窟形的三个阶

1　宿白.克孜尔部分洞窟阶段划分与年代等问题的初步探讨[C].新疆克孜尔石窟考古报告：第一卷.北京：文物出版社，1997:151.

段的划分有明确论述。他山之石，可以攻玉。这三个阶段的石窟建筑形制特点如下：

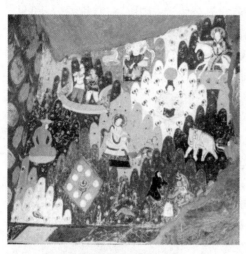

第一阶段的墙壁与顶部的结构线较为简洁，发展至第二阶段则墙壁与顶部连接的结构线逐渐复杂，并且在通道口出现了一些龛面装饰，石窟顶部的形式开始多样化，横券顶、纵券顶、穹窿顶交叉出现，至第三阶段，石窟形制沿袭了第二阶段的多样化窟的顶部，但是也逐渐有简单化缩小的趋势，并且第二阶段中的大像窟出现了一些新形式，在洞窟的组合方面也发生了与前两阶段截然不同的变化（如图1-11）。

图1-11 第14窟被切割的痕迹，后经修补

虽然大的分期意向较为一致，但是在具体阶段的年代分期上则存在着很大的争议，宿白先生认为德国人的分期对于壁画风格考虑得过多，对于石窟形制的考虑欠缺，所以提出了对于石窟形制的综合考虑。而解决具体阶段的分期问题则要综合考虑到石窟建筑形制、壁画风格、塑像等，包括一些细节因素，绝不仅仅是对其中某一个因素的过分注重，这也是本书坚持的观点之一，分期的基础问题是要综合、平衡地考虑石窟寺的各方面组成因素。

二、壁画与分期

克孜尔石窟壁画的分期问题是解决一切问题的基础，明确及准确的分期事关克孜尔石窟壁画一切研究的意义所在，但是无论是文献记载还是克孜尔内部，目前关于克孜尔石窟建窟的题记都没有发现，因此，如绪言中所言，克孜尔石窟年代分期实在是一个较困难的难题，这也是中外学者一致认定的。基于目前情况，中外学者还是不断地将精力用在这一难题上，以期与事实更接近。以下将历史上就克孜尔分期的不同观点稍作罗列，以期综合考察这些观点，在此基础之上提出自己的观点。

德国人格伦威德尔是最早提出关于克孜尔壁画分期的人，他的观点也是在后来历史中影响最大者之一。紧随其后的勒柯克、瓦尔德施密特也各自提出了自己的观点，同样具有一定的影响力。而德国人的观点之所以影响这么大，是因为早在1906年，格伦威德尔就率领"普鲁士皇家吐鲁番考

察队"在新疆地区展开了长期调查研究，并且于1913年又来新疆地区，在考察过程中揭取相当数量的壁画及塑像，这些壁画大多是艺术成就较高、保存较为完好的。阅读他的著作，可以发现，格伦威德尔探查了大量石窟，对于石窟中的建筑形制以及壁画内容都详细地记录在案，有的窟内还存留一些题榜，他也一一关注。作为最早接触石窟的一批学者，他所做的这些工作，以及他本身的学术素养，使得他在考虑克孜尔分期问题的时候，能够观点明确，以至于后期影响甚广。

格伦威德尔的分期观点是我们非常需要关注并且深入挖掘的，他的观点主要着眼于壁画的风格，即一度在西方相当流行的图像学与风格学。时代背景被作为图像学内容深深地烙印在格伦威德尔的观念里，同时他一视同仁地将克孜尔石窟放入世界范围内，大篇幅运用诸如"犍陀罗""印度""希腊"等词语，对于克孜尔石窟，他并未考虑到地域性以及当时这些区域之间是否一定有交流或者影响，而是单纯地从风格学角度进行研究。格伦威德尔、勒柯克和瓦尔德施密特先后提出了克孜尔石窟年代分期，其结论如下表[1]。

	画风	公元纪年	主系洞窟	旁系洞窟
格伦威德尔	第一种画风（犍陀罗画风）	350—450年	76、77、83、84、92、167、207、212、149A[2]	
	第二种画风（印度画风）	450—700年	4、7、8、17、38、58、63、67、80、114、123、192、198、205、206、219、224	
勒柯克	早于第一种画风	500年以前	149A	
	第一种画风	500—600年	76、83、84、110、118、207、212	
	第二种画风	700年前后	8、205、67、175—190	

1　赵莉在《克孜尔石窟考察与研究世纪回眸》一文中对于前人的研究有较为详尽客观的论述，此处为引用。中国宗教研究年鉴（1999—2000）.北京：宗教文化出版社，2001:187-188.

2　本表格中的149A窟晁华山先生称为149旁窟。

	画风	公元纪年	主系洞窟	旁系洞窟
瓦尔德施密特	第一种画风	500年前后	207、118、76、77、117、212	83、84
	第二种画风	600年前后	67、198、199、110	129
		600—650年	114、38、205、224、13、206、8、219、3、4、63、58	178[1]、175

德国人科林堡有着和前几位非常不同的观点，由于格伦威德尔的影响过大，这让科林堡的学说影响很小，一直没有得到重视与关注。他认为克孜尔石窟的开窟绘塑活动从6世纪初到647/648年前，持续了大约150年。在大的分期方面，科林堡对于格伦威德尔的两个阶段的分期是赞同的，但是他不赞成格氏在分期过程中将画中榜题作为影响分期的因素之一，因为他觉得文字本身的年代尚不十分清晰，而且画中榜题出现了一些吐火罗语，就目前的研究水平而言，解读这些语言尚存在困难，更何况是将其作为分期元素。科林堡的分期特点如下："他不赞同瓦氏关于第一印度—伊朗风格，他认为这是一种短暂的外来风格，不太可能出现在晚期风格之前；同时将瓦氏的第二印度—伊朗风格划分为两个阶段：一是明显有伊朗风的早期阶段（500—575年），这一时期的洞窟甚至影响到敦煌的北魏石窟；二是印度色彩更浓的晚期阶段（575—650年），开始于110窟，因为彼时确立了透视法这一视觉方式，直到6世纪末还在发生影响，比如205窟，并且他还推测最后产生的是224窟、114窟和38窟的壁画。"[2]另外，科林堡分期特点还有一个就是将克孜尔石窟分期下限作了界定。

除了德国人之外，一些欧美学者也先后将视角投入这方面的研究中来，欧美也有一些学者开始对于德国人的分期提出疑问。1959年法国学者亚历山大·休珀明确提出异议，他认为克孜尔开凿的时间大概是始于4世纪早期[3]，而美国学者本杰明·罗兰在1974年提出克孜尔石窟的年代大概在

1　晁华山先生认为属于此类的还有181窟，然而经实地考察后得知181窟是个从未作过壁画的中心柱窟，故本表格中予以纠正。

2　赵莉.克孜尔石窟考察与研究世纪回眸[C].中国宗教研究年鉴（1999—2000）.北京：宗教文化出版社，2001:187-188.

3　Angela F.Howard：In Support of a New Chronology for the Kizil Mural Paintings，*Archives of Asian art*，1991，44:68-83.

4世纪晚期至6世纪的早期[1]，但是这两种研究成果并未引起过多的关注，格伦威德尔的观念已经牢牢地在西方扎根，虽然其中一小部分的人意见与传统稍有差异，但基本上还是持肯定的态度的。

1991年，在中国本土学者也充分关注了这个问题之后，美国学者安吉拉·霍华德（Angela Howard）教授在《关于新的克孜尔壁画年代分期意见的补充论述》一文中，赞成宿白先生关于克孜尔石窟分期的观点，并且对于宿白先生提出的克孜尔石窟影响了新疆以东的石窟这一观点进行了具体论述并予以拓展[2]。

日本学者关于克孜尔石窟的关注也较多，日本学者大部分认同和坚持德国人格伦威德尔等的观点，但做了更深入细致的阐述。日本学者全面细致地调查了克孜尔67、179、206、224等窟的壁画状况，同时为复原壁画残片的位置进行了有益的尝试，他们对克孜尔石窟壁画图像学的研究也相当引人注目。[3]

日本学者中野照男对图像及样式进行验证，认为克孜尔石窟壁画第二样式的盛期应在北周前后。而宫治昭对于克孜尔石窟图像学的研究，基本沿袭德国学者的意见，更多的是延续巴米扬石窟研究的拓展。

中国较早提出克孜尔石窟分期学说的韩乐然先生，曾于1946—1947年至克孜尔石窟进行壁画临摹工作，在临摹的过程中逐渐关注到了这个问题，他结合壁画的构图、画风、色彩，着重关注中心柱窟主室券顶中脊的《天相图》，提出了与德国人大相径庭的观点，将壁画大概分为三期，分别为上、中、下。大概的分期时间界定在公元5世纪。[4]

1953年，常书鸿先生参加西北文化局组织的新疆文物调查组的活动，在经过克孜尔石窟的实地考察之后，主要从壁画的风格和壁画技法的角度入手进行分析，将克孜尔石窟分期确立为三个时期：

首创期：约3世纪—4世纪初的魏、西晋时期。
演变期：约5世纪—8世纪的南北朝至盛唐时期。

1　Angela F.Howard：In Support of a New Chronology for the Kizil Mural Paintings, *Archives of Asian art*, 1991, 44:68-83.

2　宿白先生在《克孜尔部分洞窟阶段划分与年代等问题的初步探索》一文中确切地提出了这一观点，安吉拉在《关于新的克孜尔壁画年代分期意见的补充论述》一文中进行了具体的论述。

3　晁华山在《清末民初日本考察克孜尔石窟及新疆文物在日本的流散》（《新疆文物》1992年第4期）一文中阐述，日本学者在图像考订尤其是本生故事方面做了大量研究。

4　韩乐然.新疆文化宝库之新发现——古高昌龟兹艺术探古记（二）[C].崔龙水编.缅怀韩乐然.北京：民族出版社，1998:203.

发展期：约8世纪中—11世纪末。[1]

1961年，阎文儒先生通过实地调研之后，对克孜尔石窟年代分期问题亦有关注，并且做了系统的论述，他将保存较为完好的74个洞窟划分为四个时期。另外，属于早期开窟、晚期作画的洞窟有：第77、189和190窟。阎先生认为克孜尔有些洞窟在唐代就已经废弃了，全部废弃是在元代以后。[2]阎文儒先生较全面地分析研究了克孜尔石窟的年代分期，他的研究几乎包括了克孜尔石窟所有存有壁画的洞窟，超过了德国学者的研究范围，而且在年代的比定上与中原的石窟做比较。他的四个分期如下表[3]：

分期	公元纪年	相关洞窟
第一期	2世纪末—3世纪初（东汉后期）	17、47、48、69
第二期	3世纪中—5世纪初（两晋时期）	7、13、14、85、106、114、173、175、178、180、195
第三期	5世纪初—7世纪初（南北朝到隋代）	8、27、32、34、58、64、80、92、97、98、99、100、101、104、110、126、163、171、179、185、192、193、196、198、199、205、206、207、219、224
第四期	7世纪初—12世纪末（唐宋时期）	33、43、67、76、81、107、116、117、118、123、129、132、135、160、161、165、166、167、176、184、186、188、212、227、229

1979年至1981年，北京大学宿白教授率团对克孜尔石窟以专业的考古方法进行考察。分别对克孜尔石窟逐一测量、记录，并且对有的残窟进行挖掘和清理。这次调查以后出版了《中国石窟·克孜尔石窟》3卷、《中国美术全集·绘画编16·新疆石窟壁画》和《新疆克孜尔石窟考古报告》（第一卷）等。除了基本的测绘调查和研究，考察团的成员们同时进行了多项课题研究，宿白先生的《克孜尔部分洞窟阶段划分与年代等问题的初

1　常书鸿.新疆石窟艺术[M].北京：中共中央党校出版社，1996:56.

2　阎文儒.新疆天山以南的石窟[J].北京：文物，1962，（7，8）：47.

3　阎文儒.新疆天山以南的石窟[J].北京：文物，1962，（7，8）：43.

步探索》的研究成果一改德国人过分关注壁画的风格，从建筑形制、洞窟组合与改建、壁画题材和艺术风格等几个方面进行了综合考察。最大的贡献是将考古学内的碳十四手法首次应用于克孜尔石窟的考古过程，综合了多方面因素之后对于克孜尔石窟分期提出了观点：[1]

分期	公元纪年	相关洞窟
第一阶段	310+80—350+60年	38、13、47、6、80
第二阶段	395+65—465+65年，以迄6世纪前期	171、104、17、77、139、119、92、118、39、49、14、172、2、103—105、40、222—224、96—98、99—101、34、198、135、76
第三阶段	545+75—685+65年及其以后	180、107B、197、8、107A、201、70、148、234、189、190、187、185、182、183、181

1986年，克孜尔石窟编辑组用较长时间并且较全面的方法对克孜尔石窟进行了全面考察，参照前人的研究成果，结合龟兹佛教历史传播情况、壁画图像与题材、壁画绘画风格以及建筑形制，并且继续沿用了宿白先生支持的碳十四考古法，按照年代顺序进行编辑，一改过往按照编序洞窟的方法，对于克孜尔石窟的分期提了意见。具体分期和年代见下表：[2]

分期	公元纪年	相关洞窟
初创期	公元3世纪末—4世纪中	18、92、77、47、48、117
发展期	公元4世纪中—5世纪末	38、76、83、84、114、13、32、171、172
繁盛期	公元6世纪—7世纪	80、110、212、81、184、186、199、207、60、161、189、100、205、69、8、3-17、34、101、104、196、219
衰落期	公元8世纪—9世纪中	180、129、197、135、227、229、107

1 宿白.克孜尔部分洞窟阶段划分与年代等问题的初步探索[C].北京大学考古学系、克孜尔千佛洞文物保管所主编.新疆克孜尔石窟考古报告：第一卷.北京：文物出版社，1997.

2 赵莉.克孜尔石窟考察与研究世纪回眸[C].中国宗教研究年鉴（1999—2000）.北京：宗教文化出版社，2001：187-188.

中国社会科学院廖旸的博士论文《克孜尔石窟壁画分期与年代问题研究》通过主要石窟情况，包括石窟形制、壁画内容、绘画风格等方面的分析，以其开阔的学术视野、严谨的学术态度、翔实的考证梳理、纵横比较的研究、图文并茂的表述方式和深刻的学术见解而著称，对克孜尔石窟壁画早期分期见解尤为独到。她的克孜尔石窟年代分期意见如下：

第一期：5世纪上半叶至中叶
第二期：5世纪中叶至6世纪中叶
第三期：6世纪中叶至7世纪上半叶
第四期：7世纪中叶[1]

关于克孜尔石窟的研究还有很多，但是关于分期的历史争论基本概括于以上研究，每位学者都有严谨的学术态度和方法，但是由于研究视角的差异性，导致分期问题也是百家争鸣，没有一个绝对的标准分期，这个问题也许在学术界还会继续讨论下去。以下就本书在此问题上的观点做出进一步论述。

三、塑像与分期

塑像是克孜尔石窟艺术的主要表现形式之一，尤其以古龟兹早期佛教传播阶段，克孜尔石窟的塑像创作所占比例较大。克孜尔石窟是塑像与壁画都较完备的石窟寺，但是由于历史的原因，当下克孜尔石窟雕塑大多已不复存在，除了新发现的石窟中有较完整的雕塑，更早的塑像遗留大多只剩残块。这些遗物主要是古代龟兹艺术家依照佛教仪轨而塑造的佛、菩萨、比丘、天王、力士、飞天、神王、夜叉、供养人等，此外还有法器、莲台以及一些装饰石窟的图案纹样。

克孜尔石窟现留有塑像的石窟主要有第47、48、58、60、63、67、69、76、77、81、107、117、196、219窟和新1窟。因塑像保存状况不佳，对于克孜尔石窟的塑像研究带来很大的困难。目前有学者针对遗留下来的塑像残迹以及克孜尔石窟的地质构造，并且结合文献记载，对于克孜尔塑像方法、形式和风格特点进行了考察研究，这一部分也成为解决扑朔迷离的克孜尔分期问题的重要组成部分。

1 廖旸.克孜尔石窟壁画年代学研究[M].北京：社会科学文献出版社，2012:11.

第二节　克孜尔石窟壁画题材类型与题材分期的可行性

一、克孜尔石窟壁画题材类型

克孜尔石窟壁画题材问题是本书的研究重点。壁画题材类型包括佛像画、佛经故事题材、供养人题材，等等，就本书而言，佛经故事画更为重要。

（一）佛像画

佛像画的种类繁多，主要有释迦牟尼像、菩萨像、比丘像、护法天王像、金刚力士像、飞天、《天相图》几类。

1. 释迦牟尼像

释迦牟尼的形象在石窟壁画上占主要地位。根据佛教教义，石窟寺的四壁、顶部等都绘有大大小小、不同场面、动作各异的佛像，特别是用于礼佛、讲经的中心柱窟当中，一般洞窟的正壁佛龛上方、门楣上方、券顶两侧、前后室立壁以及中心塔柱四周，皆绘有佛像。在这些佛像中，主要表现的是释迦牟尼说法、参禅、涅槃以及佛传故事画，呈现的姿态主要有三种：坐式、立式和卧式。

这些姿态能够充分体现佛教当中的一些佛教教义以及反映了佛教在传播过程中所发生的一些变化，体现了佛教中国化的历程。在克孜尔石窟壁画当中，从佛像的编排方式，佛像的坐姿、卧姿和立姿到佛像的手部姿态等等都有详细的刻画。

克孜尔壁画中的佛像描绘多姿多彩。比如第14窟门壁上所绘的立佛像，肌体丰满，臀部耸起，具有女性美。第17窟左甬道左壁绘有《佛像图》，一尊大佛像的胸部、腹部、臂部和腿部都附绘着一个又一个的小佛像。第48窟中心柱后壁绘的立佛，足踏莲盘，袒露右臂，头罩宝盖。第69窟主室左臂绘有一尊较大的托钵佛（如图1-12），长眉细目，小嘴高鼻，一手下垂，一手托钵，着长袍，束高髻，在项光、身光之上辐射出条条光芒。第110窟

图1-12 克孜尔石窟第69窟

窟顶两侧绘有众多坐佛像，坐佛于方座之上，菱形格之内，体态各异，以花树为宝盖，点点繁花簇拥于四周。在壁画中，《说法图》和《涅槃图》是描绘佛的两种主要形式，用以表现佛说法和涅槃等题材。

2. 菩萨像

菩萨像主要有弥勒菩萨像，许多都是绘制于洞窟中主室门内上方。菩萨像大多面做女相，遵循着"非男非女"之原则，但是面部常常画出蝌蚪形胡子。一般上身赤裸，有披帛，肤色润洁，戴项饰、璎珞、臂钏（如图1-13）。第38窟门壁上有《弥勒菩萨说法图》，在这幅壁画中，弥勒菩萨头戴天冠，赤裸上身，坐于方座之上，为"瑜伽坐"，背后有项光和身光呈现，项部饰以珠串，胸部饰以宝带和璎珞，手部饰以金钏、玉镯，手作"转法轮印"，两旁绘有思惟菩萨、思定菩萨、亲近菩萨等，其众装饰也是珠光宝气，华丽异常。

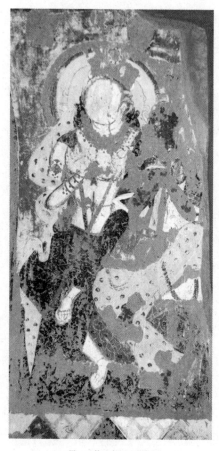

图1-13 第14窟 听法菩萨

3. 比丘像

比丘像大部分绘制于后室或者菱形格内，聚集在《举哀图》和《说法图》中。第47窟后室左臂的举哀比丘像，现残存3身，均袒右臂，着长袍，赤脚，做举哀状。

4. 护法天王像

护法天王像在壁画中出现得也较多。第224窟前室门壁左方绘有一护法天王，天王头戴宝冠，项挂宝绳，双手按叉于腰间，姿态勇猛。

5. 金刚力士像

金刚力士像在壁画当中出现了两种形象。一种是以第77窟为代表的金刚力士像，束发戴冠，后有项光，上身着短衣，下身着裙，手上拿着金刚杵（如图1-14）。另外一种是第175窟中的中心柱正面佛龛旁壁间描绘的以武士面目出现的样式。他头戴战盔，身披战甲，挺胸凸肚，手握金刚杵，看起来威武有力。

图1-14 第77窟 金刚力士像

6. 飞天

克孜尔石窟当中的飞天主要有散花飞天、伎乐飞天、舞练飞天和有翼飞天四种（如图1-15）。

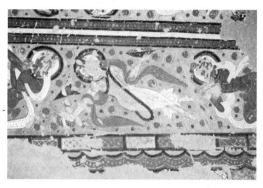

图1-15 第8窟 飞天形象

7. 《天相图》

《天相图》多绘制于中心柱窟的顶中脊，有的则是绘制到顶部，多为天龙八部以及日月神等，一般出现在较早修建的洞窟中，在后来的修建过程中逐渐被《须摩提女图》所代替。

（二）佛经故事画

佛教壁画最根本的目的就是弘扬佛法，而弘扬佛法离不开佛经和佛教教义。佛经故事画就是根据佛经所阐述的故事而进行绘制的，并且这部分也是克孜尔石窟壁画最为杰出的成就之一，保存下来的数量也较多，是克孜尔石窟壁画研究中非常重要的部分。佛经故事画的题材主要有佛本生、因缘、本行、譬喻和供养故事画。这些故事画，在题材内容和表现形式上具有十分鲜明的龟兹地方特色，是克孜尔石窟分期中需要重点考察与研究的部分，也是本书研究的重点所在。

本生故事讲述佛前生的种种善行事迹，大多来源于古印度民间传说与寓言故事，这一类故事目的在于反映佛教教义内容，争取感化民众，达到弘扬佛法的目的，其中主要以小乘经义为主。克孜尔石窟本生故事画共有135种题材，画面442幅，分别绘制于36个窟内，根据前人的研究已经识别72种，画面约340幅。[1]本生故事画绘于中心柱窟、大像窟和方形窟内。主要的构图方式有三种：菱形格、方形图和连环画形式。菱形格本生故事

1　姚士宏.克孜尔石窟本生故事画的题材种类[J].敦煌研究.兰州：敦煌研究编辑部，1987，（03）：65.

画，大多分布于中心柱窟主室券顶的两侧，在个别的方形窟的窟顶也有绘制。菱形格本生故事画是将一个本生故事画在一个以山峦围成的菱形格内，一个故事以一个或者两个典型画面表现。情节简单但是个性十足。券顶侧壁由一个又一个整齐排列的菱形格组成，使得画面看起来整齐而又五彩纷呈。方形构图的本生故事画，大多分布于洞窟的侧壁，在这种构图里，也是大多选取一至两个典型画面表现。由于克孜尔石窟中本

图1-16 第17窟 本生故事

来方形构图的壁画就不多，而且又由于位置较低，保存情况不甚理想，这也让我们的资料来源变得匮乏。连环画形式的本生故事，是以众多的不同情节，来表现一个完整的本生故事。画面内容衔接成横幅长卷。比如后山区第212窟东侧亿耳入海取宝和西侧壁弥兰入海求宝两个本生故事，各有5个画面，组成了不同的情节。各个画面间无边栏分隔，而连成一个整体，和菱形格的形式差别很大。克孜尔石窟第17、38、69、114、178、184、186窟壁画主要表现本生故事，区区这几个窟中间，题材就将近百种（如图1-16），画面231幅。

在这些壁画中，对于佛经当中所提到的故事覆盖率是相当高的，从摩诃萨埵舍身饲虎、尸毗王割肉贸鸽等几个比较广为传颂的，到狮王舍身不失信等等近百种，对于这些题材的关注，势必会成为研究克孜尔石窟的一个全新视角。

小乘佛教因缘学说的基本内容是"十二因缘"，包括无明、行、识、名色、六入、触、受、爱、取、有、生、老死。根据佛经因缘说教故事绘制的因缘故事画，旨在表现佛的劝谕世人，敬奉佛法，多做好事，积累善因，以得善缘。

因缘故事画的题材有70多种。构图形式也主要包括三种：菱形构图、

方形构图和连环画形式的长卷式构图。菱形格因缘故事画构图和布置多与菱形格本生故事画相似，不同之处在于本生故事画并不画佛像，但因缘故事画中，绝大多数构图形式是将佛像放在中间部位，其左右侧或者某一侧会安排一身或者数身与

图1-17 因缘故事

故事相关的人物或者动物。因缘故事画（如图1-17）绘制较多的洞窟为第8、32、34、80、98、100、101、104、163、171、172、175、184、186、192、193、196、199、205、206、219、224等窟。其中第38窟比较特殊，特殊之处在于是将本生故事和因缘故事交替排列。方形构图因缘故事画，多存于洞窟侧壁。连环画式的长卷构图只有"须摩提女因缘"一种。在第178、198、205和224窟中，都有这一题材的故事画，并且都是绘制在券顶的中间屋脊部分，但是画面都不是完整的，其中224窟保存得最多，通过考察辨识，可辨明情节的有11个，主要是须摩提女登楼焚香请佛，佛弟子乾荼携负鼎、瓶赴会，佛弟子均头沙弥乘坐花树宝座赴会等11个。通过研究统计得知，因缘故事画从六种众生因缘、鬼子母失子缘到婆罗门倾食着火缘等都有所体现。这一系列的因缘故事以佛经为来源，充分体现了佛教徒在佛教传播过程中对于佛信仰的过程，另外这个过程也成为我们对于克孜尔石窟分期的重要依据。除却壁画本身、窟形和塑像本身的形式表现，图像和形式背后所蕴含的发展历程也是我们精确分期的重要依据，因此这点不得不引起我们的重视。

以第69窟为例，通过对于壁画图像的关注与探讨，可以得到更多的信息。

克孜尔石窟第69窟主室门上方绘有半圆形壁画，此幅壁画单独绘有一张《鹿野苑说法图》（如图1-18），其中表现人物众多，场面相当之大，这样的情况在克孜尔石窟当中较少出现。画面

图1-18 第69窟 鹿野苑说法图

正中心为一尊结跏趺坐之佛，体形高大，身着偏衫，左手执衣襟，右手置于左趾之上，做说法的姿势，威仪庄重。佛绘有背光，肩部绘有火焰，座前有法轮、三宝标和对卧的双鹿。

从画面的布局上看，这一窟表现的内容是释迦牟尼佛成道之后，受梵天王的劝请，在波罗奈国鹿野苑为五人说法的内容。经过这次传道，佛教的僧团初告成立，从此世间具备了佛、法、僧三宝，人间有了第一福田。因此这五人是佛的最初弟子，又名五比丘，因此图中皆将他们绘成身着袈裟、合掌听法的比丘形象。据佛经记载，当初在鹿野苑为这五人说法时，有六万天众也一起前来听法，并与这五人同时得道。图内佛上两侧的六身菩萨胸像，便是前来听法的六万天众的概数。还有一些手执锦带作歌舞者，是刻画他们悟解得道后的欢快之情，也含有对佛的礼赞。

在此图中，佛左下角的一对俗装男女非常引人注意。图中这样的构图及内容在同类题材画面中绝无仅有，就是把范围放到整个龟兹石窟壁画中也是没有的。这一现象在学术界引起关注，姚士宏在《克孜尔第69窟鹿野苑说法图》一文中经过严密的考察得出结论，这一对男女是供养人题材[1]，这一题材的提出对于研究克孜尔石窟又提供了重要信息。

佛传故事画的主要表现内容，一是称颂释迦牟尼从诞生到涅槃的一生所有事迹，二是宣扬佛陀成道之后说法教化之因缘。前一类的故事画，在克孜尔石窟壁画中主要绘制于方形窟主室四壁上，表现内容为佛一生的经历，根据佛经记载及其他佛教传说，选取了其中的主要片段用于表

图1-19 克孜尔石窟第110窟

现。克孜尔石窟中集中表现佛传故事画的是第110窟（如图1-19），此窟形制为方形窟，从侧壁至正壁，分三列进行绘制，共计60个画面，画面与画面之间多有衔接。西壁上列南端是为始，情节顺次横列，后至正壁，再转至东壁，至东壁东端继续转至中列，再沿上列方向延伸至西壁，整体画面布局顺序为"S"形。后一类的佛传故事画主要绘制在中心柱窟和

1　姚士宏. 克孜尔石窟探秘[M]. 乌鲁木齐：新疆美术摄影出版社，2000:41.

方形窟主室两侧壁，一般采用分层分格排列，一格一画。在大的格局上面，有的通壁绘制数铺说法图，不设分界线，仅以人物面相区分。在这一系列的佛传故事画中的题材主要

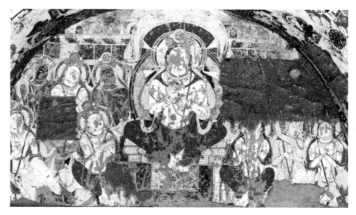

图1-20 兜率天说法图

涉及降魔成道、鹿野苑初转法轮、佛涅槃、荼毗焚棺、八王分舍利、第一次结集、燃灯佛授记、树下诞生、兜率天说法（如图1-20）等。

除了围绕佛经本身的图像内容，克孜尔石窟中还出现供养人像、裸体人像、乐舞图以及一些佛教相关器物的壁画内容，包括建筑、佛塔、法器、山水和动物等都是克孜尔石窟壁画的重要组成部分。这一部分是德国人格伦威德尔对克孜尔石窟进行分期的重要依据，他采用风格的差异作为壁画分类的标准，为后来的研究者奠定了一定的基础，但是近年来对他分期的评价是过多局限于壁画风格本身，导致其对于其他领域的综合考察弱化了，这就使得这样的分期结果还有商榷的余地。

二、克孜尔石窟壁画题材分期的可行性

既然克孜尔石窟的研究者能从窟形、壁画、塑像中论证出分期的可能性，那么就壁画题材而言，同样也应存在分期的依据。

目前的分期理论当中，德国人的理论成型较早，影响较大。德国人的分期最主要依据壁画风格的变化。在20世纪30年代以前，德国人在新疆攫取了大量资料，他们根据印度、犍陀罗和西方的艺术特点，以分析壁画的风格为重点，同时参考克孜尔石窟的供养人题名、壁画中的婆罗米字体以及在克孜尔石窟中发现的龟兹文古文书和据说是公元13到14世纪西藏佛教徒的记录等，拟定了克孜尔石窟壁画的分期与年代。德国人的分期约有三种，但是这三种分期方法既没有细致地考察新疆地区的历史，也没有考虑到佛教的流传过程，包括新疆地区的其他石窟的综合考虑也没有涉及，只是单纯地将目光聚焦在遗留较多的壁画方面。这样的分期方式是有待商榷的，其观点也一直被中国的学者们重新讨论和否定。笔者以为，对克孜尔石窟壁画分期问题的研究应该是多元的，以题材作为分期研究的一个路径

也是可能的。

就目前来说，壁画分期的依据主要为壁画风格与碳十四测年，可以说已经取得了一定的成就，但要想有所突破，必然就需要新路径的开拓。克孜尔石窟现残存有壁画的窟共有100余个，壁画的总面积大概在10 000平方米，壁画题材多为佛经故事，这其中包括本生故事画、因缘故事画、佛传故事画和供养故事画等。壁画造型多为佛说法、涅槃和菩萨、佛徒四众诸神，以及为主题服务的山水、动物和各种图案。壁画因为石窟开凿形制不同，以及佛学教派的演化而各具特色。这些因素理应对壁画的题材产生影响。以笔者陋见，缘于文化环境的变化，不同题材在不同时期以及不同的教派中应该有所变化，这就需要我们进一步研究。

不过，在现有的研究当中，对壁画题材的研究较为零碎，缺乏整体性的梳理，且一直以来，壁画题材在分期中的重要性也一直未被关注，本节将强调壁画题材研究在分期中的重要性阐述。克孜尔石窟兴建的规模与形制必然与当时的佛教信仰有很大的关系。因此，研究中关注当时的佛教信仰，对于分期也有着重要作用，而宗教信仰与壁画题材的关联则十分密切，而关于克孜尔石窟理想的分期依据当是窟形、壁画风格、壁画题材、相关典籍与碳十四测年多方面参照的结果。

龟兹佛教的鼎盛期在公元4世纪到5世纪，在鼎盛时期之前的时期，是佛教兴起并且逐渐发展的时期，这一段经历为后来的佛教鼎盛做了铺垫。根据这些现象，我们或许有理由相信，随着教义的发展，比我们目前已知的更早些时间，或许就该有石窟寺产生了，而石窟寺当中也许创作了壁画、塑像等艺术品。

据《晋书》记载，公元384年，吕光攻占了龟兹地区[1]。根据《晋书》记载，那个时候的龟兹国繁荣昌盛，与中原有着经济与文化上的交流，佛教信仰也通过王室的推广异常繁荣，佛教寺院林立。《比丘尼戒本所出本末序》中记载："拘夷国，寺甚多，修饰至丽。王宫雕镂，立佛形像，与寺无异。有寺名达慕蓝，北山寺名致隶蓝，剑慕王新蓝，温宿王蓝，右四寺佛图舌弥所统。"[2]这段经文当中所谓的拘夷国即龟兹国，多处提到比丘尼寺，寺中比丘尼是来自葱岭以东的王侯妇女，并且还记载了当时佛图舌

1　[唐]房玄龄等编纂.《晋书》（全十册），北京：中华书局，1974.
　　《晋书》卷九十七云："龟兹国西去洛阳八千二百八十里，俗有城郭，其城三重，中有佛塔庙千所……王宫壮丽，焕若神居。"太康年间（280—290）迎接作为随从的龟兹王子到中原。在西晋惠帝和怀帝时期，中原地区战乱，龟兹派遣使者带着特产前去觐见张重华，前秦时期苻坚派遣大将吕光率领七万大军攻打龟兹，龟兹国王固守边境，誓不投降，吕光令军队前进，并且征服了龟兹。

2　[梁]释僧祐.出三藏记集[M].北京：中华书局，1995:179.

弥的学生鸠摩罗什。鸠摩罗什幼年出家，精通多国语言，一生致力于佛教典籍的翻译，其父鸠摩炎来自印度上层家庭，当鸠摩炎游学来到龟兹时，当时的龟兹国王热烈欢迎了他，并且将自己的妹妹嫁给了鸠摩炎，诞下鸠摩罗什。鸠摩罗什幼年出家是由于受到母亲的影响，其母很早便信奉佛教，出家为尼，在鸠摩罗什九岁的时候，其母还将他介绍给一个著名的小乘师求学。当时的龟兹王室能够允许这样的行为，说明公元4世纪的龟兹，佛教信仰已经非常普遍，并且是得到王室的默认和推崇的。在这段时间，为了弘扬佛法，龟兹王室开始结合当地实际情况开凿石窟，绘制壁画等，这一点也成为分期的佐证。

关于克孜尔石窟年代分期，学者们尽管各有各的视角和方法，但其中瑕瑜互见的情况同样十分明显。下文将就具有合理性的观点予以分析，并以宿白先生三个阶段的分期为基础，试图通过题材与洞窟形制、题材布局及变化、色彩等因素，建立壁画分期的新途径。

格伦威德尔和勒柯克在分期问题上虽然考虑到文化类型和建造年代，但目光着重在壁画风格上。瓦尔德施密特利用壁画风格确定年代。三位学者对克孜尔石窟年代的分期具有一定的相似性："既未细致地考察新疆各地的历史包括佛教流传的历史背景，又没有参照新疆以东一些主要石窟的情况。其推论之可疑，是毫不足怪的。"[1]德国的三位前驱学者研究视角相似，得出的结论却相异。[2]正如学者所说："壁画的艺术风格具有时代特征的因素，是研究者探讨洞窟年代可资利用的物证之一。但是壁画的风格具有延续的阶段性和年代上的不确定性，仅仅根据壁画风格来确定洞窟的年代，难以将壁画风格接近的洞窟相对早晚的年代序列建立起来。"[3]他们对风格的独宠使其研究对克孜尔石窟的建筑形制、塑像手法及风格，以及同时期的其他石窟等很难建立起有效的关系，这就导致了德国人的观点不大可信，而他们本身的分歧也恰恰证明了这一点。

宿白先生认为："第一、二阶段应是克孜尔石窟的盛期。最盛时期可能在4世纪后期到5世纪这一时期之间。第一阶段之前似乎还应有一个初期阶段。第三阶段虽然渐趋衰落，但它和库木吐喇的盛、中唐画风的洞窟之间，在时间上还有一段距离。可以估计大约在8世纪初中期，克孜尔石窟

1　马世长.关于克孜尔石窟的年代[J].法相传真 古代佛教艺术.香港大学美术博物馆，1998:88.

2　格伦威德尔、勒柯克、瓦尔德施密特三位学者虽然在年代的上限上有差别，前两者观点较接近，年代在公元350—500年之前，瓦氏在500年前后，但年代下限较为一致，都为公元8世纪。

3　赵莉.克孜尔石窟分期年代研究综述[J].佛学研究，2001:10.

至少已有部分洞窟荒废了。"[1]

宿白先生率先将专业考古学知识应用于克孜尔石窟分期研究领域——新方法的引入与传统的方法论以及德国人所推崇的风格学研究方法完全不同——又结合文献学以及佛教传播的历史背景及相关理论进行论述。因为抛弃了壁画风格的局限性，一些没有壁画的洞窟依照宿白先生的方法也加入分期中，对石窟研究者具有重要的指导意义。80年代初期，非碳十四测定数据不考古，并且非碳十四测定数据不能下结论，所以发展至后期，除了遗留在石窟内的壁画，连远在柏林的那部分壁画也已经做过碳十四测定。据有关机构的统计，克孜尔石窟内碳十四数据总量达108个左右，洞窟大概在61个，这在所有的研究成果里面实属罕见。这一方法虽然为克孜尔石窟分期断代问题立下了汗马功劳，但也不是个万全的法子，因为测定之时只能测定有壁画的石窟，而另外没有壁画或者已经塌毁的石窟尚不得而知，在这样的情况之下，只使用这个方法获得的结论未免有失偏颇。而且，碳十四测年产生结果时间跨度大，且不精确。[2]所以，碳十四测定法的运用尽管是个很大的进步，但只凭这一方法也不能解开克孜尔石窟的年代之谜。

而廖旸的博士论文《克孜尔石窟壁画分期与年代问题研究》，针对历史与宗教文献记载有限的现实条件，利用洞窟内现存壁画、被德国人揭去的壁画，还有从洞窟内清理出来的木版画，参考早期的考察记录，将壁画放置在洞窟的建筑空间里来进行考察，还原了壁画在整体的石窟寺中所占的比重和角色，结合龟兹佛学与部派演变的史实，将图像程序与图像功能确立为分期的首要标准。同时，她还对图像结构与装饰母体、壁画风格与绘制技法的发展演变进行了关注，整篇文章围绕一些主要的洞窟，借助碳十四的测定数据，采用榜题的释读成果，将克孜尔与周边石窟建立起关联，进行比照研究。但对于壁画题材虽有关注，却未能详尽系统地论述，此为遗憾之处。

至于题材分期问题，笔者以为可从三个方面予以关注：

首先，题材与经文问题。不同时期的壁画题材总是受制于不同的经文，故而二者的关系不容忽视。克孜尔石窟开凿时间并不等同于壁画开始

1 宿白.克孜尔部分洞窟阶段划分与年代等问题的初步探讨[C].北京大学考古学系、克孜尔千佛洞文物保管所主编.新疆克孜尔石窟考古报告：第一卷.北京：文物出版社，1997:153.

2 石窟与壁画之间的关系既相互依存又各自独立，洞窟开凿与壁画绘制必定存在着前后关系，有些洞窟也存在多次改建、重绘的现象。碳十四对整体把握石窟的年代可以起到一定的参考作用，但其精确程度并没有形成排列顺序。如根据碳十四报告，69窟的测定标本来自"主室前壁门框"，数据显示公元1434~1643年（明朝）。数据见《克孜尔石窟总录》附录四，第364页。

描绘的时间。石窟在使用的过程中，石窟的改建和重绘一直在进行，石窟现存壁画题材关系呈现复杂的关系。壁画题材演变过程中，题材位置的变化、消解，更多是信仰转换的过程中对佛教经典进行有效的选择。克孜尔地区的宗教信仰遵循着从信奉小乘佛教到大乘佛教的渗入，包括密教的短暂流行，又回到信奉小乘佛教的路径，从开始到兴盛、衰落，对佛教经典的选择也随之经历了一个复杂的过程，对各个时期所依据的佛教经典的文本考证、图像辨识也成为一个难题。德国学者以"孔雀窟"（76窟）、"航海窟"（212窟）、"海马窟"（118窟）、"摩耶窟"（205窟）为代表，运用佛教经典对上述四个窟的本生故事、佛传故事及《涅槃图》进行了辨识和考证，认为"直到公元8世纪，克孜尔石窟及整个库车地区都信奉小乘佛教说一切有部"[1]。这个观点与玄奘《大唐西域记》记载的"伽蓝百余所，僧徒五千余人，习学小乘教说一切有部"[2]相同。但是德国人进一步笼统认为"龟兹艺术在事实上完全没有大乘佛教的痕迹"[3]的结论是值得质疑的。龟兹石窟中现存有大量的千佛题材和依据大乘佛教的经典如《六度集经》所绘制的壁画题材。[4]近年来的考古发现，龟兹地区除梵文经典以外，还有翻译成龟兹语、粟特语和突厥语的佛典。克孜尔壁画所依据的佛典也必然出自上述几种语言的文本，目前上述几种语言学学者们正在研究解读中。因此我们研究过程中的依据只能是翻译成汉文的《大藏经》，西方学者通过研究发现汉文佛典中诸如"沙门""外道""出家"等词汇来自西域语言，某种程度上也证明了部分汉文佛典的翻译来自西域的事实。[5]

　　虽然汉文佛典不能有效证明克孜尔壁画当时所依据的胡本原貌，但两者之间内容叙述基本相当。这就使得我们在对克孜尔壁画题材的辨识考证过程中，容易找到与图像最为匹配的佛教经典文本。石窟壁画作为佛教艺术，是一种宣扬佛经、使典籍形象化的手段，其本身也具有典籍的性质。如南朝宋元嘉二十二年（445），在于阗举行的无遮大会"随缘分听"记录的佛教故事，接着在高昌汇集的《贤愚经》的事情。[6]今日可知，该经收

1　瓦尔德施密特.犍陀罗 库车 吐鲁番.莱比锡，1925.

2　[唐]玄奘著.季羡林等校注.大唐西域记校注[M].北京：中华书局.2000:54.

3　瓦尔德施密特.犍陀罗 库车 吐鲁番.莱比锡，1925.

4　贾应逸通过对克孜尔石窟第114窟壁画题材的布局与大乘佛教经文研究，认为该窟壁画具有大乘思想。见《克孜尔石窟第114窟壁画的大乘思想》.

5　Levi, Le "Tokharien B". langue de Koutcha. Journal Asiatique, 1913.

6　[梁]释僧祐《出三藏记集》卷二又记曰是得于胡本："《贤愚经》，十三卷，宋元嘉二十二年出。宋文帝时，凉州沙门释昙学、威德于于阗国得此经胡本，于高昌郡译出。（天安寺释弘宗传）"

第一章 克孜尔石窟年代学与题材关系考察

37

录的故事文本与克孜尔24个窟中所绘本生壁画图像异常吻合，其中"锯陀兽剥皮救猎师""端正王智断儿案""沙弥勤诵经""圣友施乳汁""勒那阇耶杀身济众"这五则本生故事在其他佛经中没有记载。这24个窟在年代上最早是4世纪到6世纪，即克孜尔石窟初创期到繁盛期，与《贤愚经》的成经年代和传播过程基本符合。由此看来，考察龟兹地区佛教宗派及经文典籍传播的年代，从而判断克孜尔壁画创作的时代范围，亦是对克孜尔壁画题材分期行之有效的方法。

其次，题材的独特性问题。克孜尔石窟壁画题材的主要宗旨是宣传佛教教义。可分为一般性题材和独特性题材两种。一般性题材所依据的是具有广泛性的文本，图像中呈现的也是最具有普遍性最能让一般信众所接受、掌握的佛教教义，来解释宇宙、人间的现象。独特性题材的产生缘于某个历史事件的发生，僧团或者信众们往往需要一个特定的教义支撑，故而某种独特性的题材应运而生，而这恰恰可成为分期的重要依据。上述南朝宋元嘉二十二年于高昌汇集《贤愚经》的事便是一个代表性的例证。再如佛传故事中"阿阇世王闷绝复苏""八王分舍利""第一次结集"的题材同样独特性明显，该题材所依据的文本为《根本说一切有部毗奈耶杂事》。阿阇世王在早期佛教中地位突出，为佛灭后佛教教团的大护法。但七叶窟结集后，阿阇世王再未出现于经典之中。克孜尔现存八个窟内侧壁绘有"闷绝苏醒"的情节，且一般位于左甬道内侧壁，还相应配有《八王分舍利图》，也就是说，"闷绝苏醒"与"八王分舍利"情节存在密切的内在联系。该类连续性的争舍利与分舍利壁画，看不到行军场面的渲染，弱化了武力征服意味，通常将兵临城下与八王各分得一份舍利的情节以连环画的形式表现在一幅画中，而其中"阿阇世王闷绝苏醒"情节与"结集三藏"情节则普遍存在。这种情况的八个窟年代基本在公元7世纪，画面中的阿阇世王形象均渲染其对佛的虔诚、敬仰，意在彰显其事佛、护法的功德。这种倾向显然与佛教作为龟兹国教的历史有关。

最后，题材分期还与壁画中题材位置的变化有关。事物的发展不是永恒不变的，随着僧团和信众的各个时期信仰的不同，壁画题材的图像构成也会转变。如本生故事在克孜尔石窟演变过程中形式和图像位置上的变化，早期本生故事壁画绘制于券顶侧壁菱格内。中期石窟本生故事和因缘故事共同绘于券顶两侧壁菱格，但菱格形式开始变化，菱格的边缘变化为平顶山峦。

公元6世纪起，大乘思想开始对克孜尔渗入，坐佛、千佛题材开始流行。本生故事位置由主室券顶两侧壁下降到主室两侧壁，同时因缘故事图

像由主室券顶券腹开始上升到券顶的两侧壁，即本生故事的地位开始下降。如197、198、199这三个窟本生故事图像的位置和形式发生了变化，本生故事全绘于石窟的左右甬道，形式上由菱格变化成长卷式样。长卷式样的本生故事大多选用具有一般性的题材。此类壁画题材的位置变化显然可成为那个时期的一个时间坐标。

目前，研究克孜尔石窟壁画的分期，更多的是从碳十四方法、壁画的风格、色彩、技法和造型等问题入手，而忽略了壁画题材与分期的关系。通过研究题材的文本依据、图像程序，包括其自身的风格、色彩和造型问题及与其他地区石窟的内外因关系，壁画题材本身就可以成为分期的某个标准和尺度。

第二章　克孜尔石窟佛传题材研究

佛传，从零星的记载到系统化的著作，经历了很长的一段时间。最初的佛传出现于巴利语律藏，是僧尼戒律的基本依据之一，至迟，在东汉晚期已有系统的佛传著作被译为汉语。至今，仍然有尚未被译为汉语的《大事记》（梵文Mahavastu）等梵典著作存在。《大事记》属于三藏之一的律典，直至武则天时期的义净所译《根本说一切有部毗奈耶杂事》，仍然以律典的形式保存佛传故事，将佛传情节图像化并且以人格化的形象表现佛尊。

就目前的考古发现看，在恒河流域出现的佛像远晚于我们通常所说的最初创作期（年代有争议，近年来多认为佛像创制于公元1世纪），直到公元3世纪前后才有零星的出现，至于形成系统的《四相图》《八相图》，年代要晚得多。在犍陀罗地区，佛传图像较为流行，始于燃灯佛授记，直至涅槃后的各种细节描绘，总计各地出土共有200多个情节，可谓洋洋大观。相比较而言，印度本土更重视佛陀出家到涅槃的过程，而犍陀罗更重视涅槃和涅槃后的情节。由于年代学建构的实际困难，犍陀罗地区的佛传图像的雕刻年代存在许多争议，不过大体言之，也同样晚于佛像初创时期。以这种大背景为基础，有利于减少中国克孜尔石窟佛传图像的许多分歧。

克孜尔石窟佛传壁画，按事件发生的顺序，大体上可分为四个阶段：一、诞生前后；二、出家成道；三、因缘说法；四、涅槃入灭。克孜尔壁画关于起于燃灯佛授记，讫于建塔供养舍利，努力详细表现佛陀的平生事迹这一点，与犍陀罗尤为接近。相反，恒河流域的佛教图像始终没有对佛传图予以更多的热情。所以，以壁画题材的整体分布分析，克孜尔石窟的佛传图像应当源自犍陀罗，并且约略在犍陀罗佛教美术高峰期的同时或稍后形成的。

克孜尔石窟的佛传图像多为人物众多、诸物纷呈的大场景。部分题材近于早期汉译佛传，另外大部分的壁画情节与义净《根本说一切有部毗奈耶杂事》的记录更为吻合。义净《根本说一切有部毗奈耶杂事》汉译时期较晚，起初主要流行于中原的京洛地区，而梵典流行时期应当更早得多。考虑到图像细节与文本记录的关联性以及小乘一切有部的经典流行地域，《根本说一切有部毗奈耶杂事》可能与印度或犍陀罗地区有密切的联系。

而克孜尔地区，据中国古代的求法僧的记载，主要流行的也是小乘部派。我们推测，当时，在克孜尔地区流行着与犍陀罗相似的佛传文本，其中之一，可能便是与义净译经内容相近的梵本或使用中亚当地语言的胡本。由此看来，佛传题材与石窟分期存在密切的关联，其关键在于我们如何去进一步发掘、解读相关的信息。

第一节　窟形与佛传题材

佛传故事早在部派佛教时期即已产生，但仅片断地记载了佛陀的教化活动，经文有《四分律》《摩诃僧祇律》《五分律》《长阿含经》《杂阿含经》《根本说一切有部毗奈耶杂事》等，其中《长阿含经》中的《大本经》记载释迦牟尼家世和出家经过，《杂阿含经》中的《转法轮经》记载初转法轮，《长阿含经》中的《游行经》《般泥洹经》以及《根本说一切有部毗奈耶杂事》记载了释迦牟尼的晚年生活。

随着部派佛教的发展，原先散见于经藏和律藏中的资料逐渐连贯了起来，佛传故事前后连接，组成佛陀的传记，而较为系统的有《修行本起经》《瑞应本起经》《过去现在因果经》[1]《佛本行集经》《普曜经》[2]等。不过这个时期的佛传故事仍然没有最终形成完整性。

佛教传入中国以后，东汉时期至宋代汉译佛经中的佛传故事数量逐步增加。东汉时期昙果等译《修行本起经》（上下卷），昙果、康孟译《中本起经》，西晋时期竺法护译《普曜经》，聂道真译《异出菩萨本起经》，东晋时期迦留陀伽《十二游经》，姚秦时期鸠摩罗什译《大庄严论经》，北凉时期昙无谶《佛所行赞》，刘宋时期释宝云译《佛本行集经》[3]，萧梁时期僧祐撰《释迦谱》，隋代阇那崛多译《佛本行集经》，唐代义净译《根本说一切有部毗奈耶杂事》，宋代法贤译《佛说众许摩诃帝经》。

佛传故事包括诞生前后、修行成道、说法因缘、涅槃入灭四个部分，总计100多个题材。虽然在各个时期、不同地点，图像细节上有细化和弱化，但内容大致相同。

1　异译本　[吴]支谦译《太子瑞应本起经》，[南朝宋]求那跋陀罗译《过去现在因果经》。《修行本起经》公元197年译出，是汉译佛传最早的经典，完整地叙述了佛陀的一生。

2　异译本　[唐]地婆诃罗《方广大庄严经》。《普曜经》来源于巴利语经藏的《神通游戏》。是在小乘经文基础上加以扩充的佛陀传记，为大乘佛教的经典，翻译于公元308年，但是龟兹在那个时期盛行的是小乘佛教，对大乘佛教并没有接受。详见下文。

3　异译本　[南朝宋]宝云《佛所行经》。

诞生前后的题材有：燃灯佛授记、乘象入胎[1]、占梦、诞生、七步宣言、沐浴、释迦太子返城、阿斯陀占相、诞生庆宴、参拜寺庙、勤学、竞技、选妃、结婚、宫中娱乐、树下观耕、出游四门、太子惊梦、出家决定等。

修行成道的题材有：车匿备马、半夜逾城、白马吻足、车匿告别、换出家衣、初访婆罗门、初访频沙王、山中苦行、乳女奉糜、龙王赞偈、刘草人布施、准备菩提座、魔王与魔女诱惑、降魔成道、二商主奉食、目真林陀龙王护佛、四天王奉钵、诸天朝贺、梵天劝请等。

因缘题材有：五比丘再会、初转法轮、火神庙制服毒龙、收服黑龙、观察世间、访问王舍城、释尊还乡、罗睺罗认父、难陀出家、尼拘陀树神、频王归佛、耶舍出家、富楼那出家、牧牛女出家、教化兵将、降服迦叶、舞师女作比丘尼、竹园布施、帝释窟说法、伊罗钵龙王访佛、猴王布施、小儿布施、佛陀量身高、白狗因缘、教化五百苦行者、六师论道、舍卫城奇迹、千佛化现、三十三天说法、从三十三天返回、旃檀瑞像、提婆达多伤佛等。

涅槃入灭题材有：涅槃（如图2-1）、入殓、茶毗、安置舍利、分舍利归城、建塔等。

图2-1 第17窟 涅槃图

克孜尔石窟中的佛传故事壁画内容大致有两种。

一种是描绘释迦牟尼从诞生前后至涅槃前后的"一生所有化迹"。正

1　乘象入胎亦称托胎灵梦。

如《根本说一切有部毗奈耶杂事》卷三十八所云：

> "尔于妙堂殿如法图画佛本因缘。菩萨昔在都史天宫将欲下生，观其五事，欲界天子三净母身，作象子形托生母腹，既诞之后，逾城出家，苦行六年，坐金刚座菩提树下，成等正觉。次至婆罗疟斯国为五苾刍，三转十二行四谛法轮；次于室罗伐城为人天众现大神通；次往三十三天为母摩耶广宣法要；宝阶三道下赡部洲；于僧羯奢城人天渴仰；于诸方国在处化生，利益既周，将趣圆寂，遂至拘尸那城娑罗双树，北首而卧，入大涅槃。如来一代所有化迹，既图画已。"[1]

该类赞颂佛一生事迹的本传，一般通称佛传图或佛本行图。

一种是以说法为中心，描绘释迦牟尼成道后说法教化之因缘，故称因缘图或说法图。

这两种壁画，尽管一为强调佛本身的一生化迹，一为宣扬佛的神通教化，然而因都与佛的行化事迹密切相关，某些画面内容又相同，故可总称为佛传壁画。[2]

至于窟形与佛传题材的关联，通常学者们将克孜尔的中心柱窟排为克孜尔诸窟的第一期，出现于中心柱窟的佛传图像也被编列于第一期。而从佛传题材的细节描绘、题材分布、造型设色、形貌种属等细节特征，且结合佛传的形成过程以及中印文化交流等大背景综合考虑，可以推想作为佛教活动场所的石窟寺，为适应民众信仰的实际情况，反复涂抹新绘是颇为常见的。故而石窟开凿年代更多的应理解为壁画断代的上限或参考依据，两者不宜混淆无别。所以说，这对壁画能否作为石窟分期的依据，或其作为依据的可信度如何提出了新的疑问。不过就目前而言，在没有更多材料证伪的情况下，佛传图像与中心柱窟的关联仍可视为可信的论断。

佛传图，在后续的方形窟中继续流行，着重刻画佛陀出家后说法传道的场景，多为因缘题材，出家之间与涅槃之后的情节描绘较少。大像窟，作为中心柱窟的变化形制，尤为重视涅槃前后的情节。这些现象表明石窟从禅修功能到礼拜功能的变化，显示了克孜尔地区的佛教义理的变化。此

1　[唐]义净译.根本说一切有部毗奈耶杂事卷第三十八第八门第十子摄颂说涅槃之余.大正藏，（24）：399.

2　丁明夷，马世长.克孜尔石窟的佛传壁画[C].中国石窟·克孜尔石窟卷I.北京：文物出版社，1989：185.

可视为佛传题材在不同窟形或分期中存在的大体规律。

佛传故事在中心柱窟的位置与形式有以下两种：

一、以单独的画面绘于中心柱佛龛上方和主室入口的圆拱内。

二、在中心柱窟主室的左右侧壁上，壁画分为上下两栏或者三栏，每栏中分隔为方形或者长方形的若干铺，铺内绘制连续性的《佛传图》。

另有一些石窟在左右甬道绘制佛传故事，表现样式为龛内塑像、龛窟外绘画，如175窟甬道的左右壁是以龛内塑像和龛外壁画相结合的方法，表现众魔怖佛、提婆达多砸佛、降伏火龙等佛传故事。

克孜尔石窟中的方形窟，主室正中有的砌佛坛，坛上原本放置塑像，壁面多绘制多栏多格的佛传，前壁上部绘制兜率天说法，其性质与中心柱窟相近。另外一种主室正中不设坛，墙壁多绘制菩萨或者高僧，这类的形制与前者有异，根据这一点推测的话，这类窟可能作为高僧宣讲的讲堂窟。另外一种不置坛的方形窟，后壁开龛，龛内置坐像，左右墙壁绘制因缘佛传，与中心柱窟主室近似。《佛本行图》绘于方形窟，位置在方形窟的正壁和左右侧壁上，释迦并不占据画面的中心位置。这类题材与窟形的对应关系无疑可作为研究克孜尔石窟的重要信息。

第二节　方形窟佛传题材

克孜尔石窟佛传壁画主要是分布于中心柱窟和方形窟中，题材宏大，目前内容可识的多达60多种。

《佛本行图》题材从4世纪以后开始流行于克孜尔石窟。方形窟多绘《佛本行图》，其中也有少量《因缘图》，14、76、92、110s3、118、148s3、161y4[1]、189s3共计八个窟，年代从第二期到第四期。上述八个石窟中14、76、92、118、161五个窟年代为第二期，约公元4世纪以后。110窟窟顶菱格中绘有坐姿禅定佛，此图像的出现证明该窟开始接近以千佛题材为中心的第三期。189窟是由僧房窟改建为方形窟，根据碳十四检测为6世纪中期，年代为第三期。

图2-2 第110窟平面、剖面图

方形窟中110窟（如图2-2）是《佛

1　161窟在第三期时期曾经改建为僧房窟。

本行图》最多的窟，题材多达20多种。[1]现根据《克孜尔石窟总录》所述对该窟佛传题材进行统计和分析。

110窟（德国人命名为：阶梯窟）按目前龟兹研究院的分期年代约为6世纪初，按德国人的分期则为公元600年前后。[2]窟室四壁都绘有佛传题材。主室东、西壁每栏7铺，北壁每栏6铺，共60铺，上下、左右有栏界。西壁上栏有5铺佛传被揭取，残存的2铺已漫漶不清，北壁中部有一部分塌毁。壁画被揭取，现存2铺，中栏残存2铺，下栏现存2铺。东壁上栏佛传全部被揭取，每铺佛传上方榜题栏内均有一横列墨书的婆罗米文字，大部分模糊难辨。可识别的佛传题材有：梵志燃灯、七步宣言、二龙洗浴、太子试艺、掷象出城、树下观耕、宫中娱乐、太子惊梦、出家决定、车匿备马、夜半逾城（如图2-3）、白马吻足、车匿告别、受出家衣、乳女奉糜、吉祥施座、降魔成道、二商主奉食、四天王奉钵、初转法轮、罗睺罗认父、龙王守护、频王归佛、牧牛女出家、降伏迦叶、涅槃入灭共计26种题材，题材顺序按右转排列。110窟是克孜尔石窟佛传题材最为丰富的窟。

图2-3 第110窟 逾城出家

110窟中有些佛传题材仅见于该窟，如：太子试艺、掷象出城、出家决定、车匿备马、夜半逾城、白马吻足、车匿告别、受出家衣、二商主奉食、四天王奉钵、罗睺罗认父、牧牛女出家。

"太子试艺"题材出自《普曜经券三·试艺品第十》："尔时菩萨，执弓注箭，即时放拨，中百里鼓而穿坏之。箭没地中，踊泉自出。箭便过去中铁围山，三千大千刹土六反震动。一切诸释怪未曾有。"[3]

1　《克孜尔石窟总录》中记载110窟现存本生故事图共有22种，丁明夷考察克孜尔石窟110窟现存有26种，其数据发表在《克孜尔石窟的佛传壁画》一文中，见《中国石窟·克孜尔石窟一》。笔者在2010、2011年对克孜尔石窟进行考察，对110窟佛传题材进行过认真的辨识和统计，110窟主室壁画有些漫漶不清，有些壁画被截取，有些壁画只保留一些细节，通过和其他石窟的佛传题材对比，比较赞同丁明夷的观点。

2　新疆龟兹石窟研究所编著.克孜尔石窟总录[M].乌鲁木齐：新疆美术摄影出版社，2000:139.

3　西晋月氏三藏竺法护译.普曜经卷三试艺品第十.大正藏，（3）:502.

"掷象出城"题材出自《根本说一切有部毗奈耶破僧事》卷三：

"尔时，菩萨执其象鼻遥掷城外，七里堕地，其地便陷，时人号为陷象之地。信心长者婆罗门便于此处起大窣堵波。"[1]

"出家决定"题材出自《根本说一切有部毗奈耶破僧事》卷四：

"尔时，耶输陀罗即从睡觉。便为菩萨说其八梦。菩萨尔时，恐耶输陀罗情生忧恼，方便为解此梦，令得欢悦。见汝母家种族皆悉破坏者，今皆见在，何为破坏。见汝与我同坐之床皆自摧毁者，床今见好，云何摧毁。见汝两臂忽然皆折者，今皆无损。见汝牙齿悉皆堕落者，今亦见好。见汝鬓发亦自堕落者，今见如故。见吉祥神出汝宅者，妇人吉神所谓夫婿，我今见在。见月被蚀者，汝可观之，今见圆满。汝见日出东方复遂没者，今见夜半日犹未出，何为遂没。时耶输陀罗闻是解已，默然而住。菩萨尔时思惟，是梦如耶输陀罗所见之相，我于今夜即合出家。"[2]（如图2-4）

图2-4 第110窟 出家决定

"车匿备马"题材出自《佛本行集经·舍宫出家品第二十一上》：

————————

1　[唐]义净译.根本说一切有部毗奈耶破僧事卷三.大正藏，（24）：111.

2　[唐]义净译.根本说一切有部毗奈耶破僧事卷四.大正藏，（24）：115.

"尔时，太子仰瞻虚空，如是思惟。今中夜静，鬼宿已合。诸天大众，地及虚空，并皆佐助。决定我今时至不虚，宜出家也。太子如是心思惟已，即唤同日所生奴子车匿告言：车匿，汝速疾来，莫违于我。急被带我同日所生马王干陟，将前着来。"[1]

"夜半逾城"题材出自《根本说一切有部毗奈耶破僧事》卷四：

"梵王帝释，令四天子共扶干陟拥卫菩萨……菩萨尔时即乘干陟，时四天子各扶马足。尔时车匿一手攀鞦，一手执刀。菩萨诸天威力感故，即腾虚空。"[2]（如图2-5）

图2-5 第110窟 夜半逾城

"白马吻足"题材出自《根本说一切有部毗奈耶破僧事》卷四：

"干陟马王亦礼菩萨，便吐其舌舐菩萨足。菩萨即以百宝轮手抚其马背，而作是言：汝干陟去，我证菩提常念汝恩。"[3]

1　[隋]（天竺）三藏阇那崛多译.佛本行集经卷十六.舍宫出家品第二十一上.大正藏，（3）:730.

2　[唐]义净译.根本说一切有部毗奈耶破僧事卷四.大正藏，（24）:116.

3　[唐]义净译.根本说一切有部毗奈耶破僧事卷四.大正藏，（24）:117.

"车匿告别"题材出自《根本说一切有部毗奈耶破僧事》卷四：

"是时菩萨，以二更中，行十二踰膳那，从马而下，即解璎珞告车匿曰，汝可将马及我璎饰从此回去……尔时车匿闻此语已，发声号哭，悲感懊恼，泪下如雨。"[1]

"受出家衣"题材出自《根本说一切有部毗奈耶破僧事》卷四：

"时天帝释观其下界，乃见此衣在树空中，便往取之，身自被着，作老猎师形状，执持弓箭与菩萨相近。菩萨告曰：此是出家人衣，我衣贵妙是俗人服，今欲相换可得以不？猎师报曰：我不相与。何以故？我若取汝好服行于人间，或有见者便言我杀于汝取汝此衣。菩萨报曰：汝猎师当知，一切世间所有人众咸知我有勇猛智慧无能杀者，谁有将此能杀我者，汝不须惧。时天帝释即跪持衣奉与菩萨。尔时菩萨得此衣已便即着之。衣窄身大，不遍覆体。作是念言：此出家服小，不堪受用。若有威力，愿自宽大，今覆我体。菩萨及天力之威故：其衣即大。菩萨尔时复自念云：我今既被此衣，具出家相。当应救济诸苦恼者。即以先着细妙之衣将与帝释天，帝得已。将还三十三天恭敬供养。换衣之所。诸婆罗门居士长者共于此地造一制底，名为受出家衣塔。"[2]

"二商主奉食"题材出自《根本说一切有部毗奈耶破僧事》卷五：

"世尊在三摩地，于七日中既断烦恼受解脱乐。无人供养，不饮不食，无饥渴想。尔时有二商主，一名黄苽，二名村落，各有百辆车及多人众，共为兴贩，路由佛所。时二商主，先有知识命过生天，顾于商人作如是念：今佛在菩提树下七日入定，断诸烦恼受解脱乐，无人供养，我今应令此二商主为最初供养……释迦牟尼世尊，在宽广尼连禅河菩提树下初成正觉，于七日中解脱烦恼受彼安乐，不饮不食，无人供养，汝等

1 ［唐］义净译. 根本说一切有部毗奈耶破僧事卷四. 大正藏，（24）：117.

2 ［唐］义净译. 根本说一切有部毗奈耶破僧事卷四. 大正藏，（24）：118.

二人，事速供养，为最初供养，获大利益。作此语已，天遂便隐。时二商主闻此语已。共相议曰：我等当知，世尊威德甚奇，今天为彼来告我等令使供养。作是议已，于佛世尊深心敬仰，持诸供物酪浆糗蜜往世尊所。"[1]（如图2-6）

图2-6 第110窟 二商主奉食

"四天王奉钵"题材出自《根本说一切有部毗奈耶破僧事》卷五：

"尔时世尊而作是念：我今不可同诸外道以手受食……于时世尊，既先无钵即自邀祈，我若得钵然后受食。时四天王，知世尊心愿，各持一石钵而来奉佛……以我神通合成一钵，将适众愿。作是念已，便受四钵。以佛神力，重叠内之遂成一钵。"[2]

"罗睺罗认父"题材出自《根本说一切有部奈耶破僧事》卷五：

"时净饭王，观罗睺罗而作是言：此非我释迦牟尼所生之子。时耶输陀罗，闻王此语深怀恐惧，即携罗睺罗，往菩萨澡洗池边。有一大石，先是菩萨力戏之石。以罗睺罗置此石上，

1 ［唐］义净译. 根本说一切有部毗奈耶破僧事卷五. 大正藏，（24）：125.
2 ［唐］义净译. 根本说一切有部毗奈耶破僧事卷五. 大正藏，（24）：125.

合掌誓曰：此儿若是菩萨亲生子者，投于池中不至沉没。若非菩萨亲生子者，入水即没。作是愿已，即抱其石并罗睺罗抛于池中，石便浮水。时罗睺罗落在水中，坐于石上，如轻绵在水随波来去，曾不沉没。净饭王闻已，生希有心，将诸群臣围绕侍卫，至彼池傍见罗睺罗，在于池中坐浮石上，欢叹喜悦。时净饭王，自入池中抱罗睺罗，其石便没。还于宫中，倍加爱育。"[1]

"牧牛女出家"题材出自《根本说一切有部毗奈耶破僧事》卷六：

"尔时世尊，夜既晓已于晨朝时，着衣入多军村。作是思惟：于此村中我先为谁说法。复作是念。是时村主有其二女……此二女人先以乳糜及与酥蜜，供养于我，我食此故身力强健。尔时世尊作是念已，往二女家。彼二女人遥见世尊，为佛敷设座已奉迎世尊，顶礼佛足，作如是言：善来善来世尊，唯愿世尊入就此座。尔时世尊而就其座。时彼女人顶礼佛足，却住一面。佛为说法示教利喜，广说乃至于诸法中得无所畏。尔时二女，即从座起，整衣服，顶礼佛足，双膝着地，合掌向佛。"[2]

110窟是第二阶段向第三阶段过渡时期的窟（如图2-7）。佛传壁画中的栏、铺的数量开始增加，铺与铺之间出现界格，但内容相互连接。在构图上比较自由，大多选择关键性故事情节，如特定人物之间的关系及代表佛传故事所描述的场景。

189窟是由僧房窟改建为方形窟，年代约为公元7世纪，也就是宿白

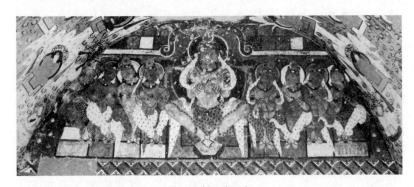

图2-7 克孜尔石窟110窟

1　[唐]义净译.根本说一切有部毗奈耶破僧事卷五.大正藏，（24）：124.

2　[唐]义净译.根本说一切有部毗奈耶破僧事卷六.大正藏，（24）：130.

认为的第三阶段。主室北壁中下部绘两栏因缘佛传，每栏四铺，上下有栏界。有一部分壁画脱落，有一部分壁画被揭取。南壁中下部绘因缘佛传，上下有栏界。西端残存两栏因缘佛传，每栏一铺，有一部分壁画被揭取。穹窿顶中央绘降伏火龙。佛周围从里向外依次绘五圈方格小坐佛（千佛）。顶部西侧与门道上方交接处绘佛涅槃。[1]现可识别的佛传故事有"参诣天祠""初转法轮""教化兵将""观察世间""梵天劝请""舍卫城神变""升三十三天说法""涅槃入灭"，共计8幅。

方形窟佛传故事题材源自4世纪，即克孜尔石窟第二阶段开始流行，其中虽然有少量《因缘图》，但以《佛本行图》为主。《涅槃图》只是佛传故事的一部分，没有单独绘制，佛也不占重要位置。这些情况无论对分期还是就宗教部派而言，均蕴含着重要的研究信息。

第三节 中心柱窟佛传题材研究

佛传《因缘图》题材以中心柱窟为主，包括：4、7、8、17、27、34、38、43、47、48、58、60、63、77、新1窟、69、80、97、98、99、100、101、104、107A、114、123、155、159、163、171、172、175、176、178、179、192、193、195、196、197、198、205、206、207、219、224、227，共计47个窟，其中47、48、60、77四个窟为大像窟。

因缘类佛传壁画着重宣传佛出家之后的传道生涯，这类题材的壁画多见于中心柱窟，在传统意义上，中心柱窟属于礼拜窟，所以在这类窟里多见因缘题材。以释迦修道或者说法为中心的画面，应该说这种具有礼拜功能的壁画绘制于中心柱窟尤为合适。故而因缘类佛传壁画主要分布在中心柱窟，是克孜尔三个阶段[2]一直存在的一大类佛传壁画。在这类的洞窟当中，主室窟顶一般绘制前生种种苦行的本生画和现世教化的因缘壁画，并且这二者都是以菱形格的方式体现的。两边侧壁则主要表现降魔成道和初转法轮，着重将主佛突出，胁侍人物不断变化来突出所属题材内容。而后室则围绕涅槃题材来表现。整个窟中内容统一配置，侧重点各有不同，但是主要的形式还是以塔栏为中心，方便信徒右绕礼拜。

1 新疆龟兹石窟研究所编著.克孜尔石窟总录[M].乌鲁木齐：新疆美术摄影出版社，2000:213-214.

2 三个阶段是依据宿白先生克孜尔石窟分期观点：第一阶段接近于公元310±80—350±60年；第二阶段接近公元395±65—465±65年，直至6世纪前期；第三阶段接近于公元545±75—685±65年及其以后。在诸多的分期中该说最受学界的肯定。

在三个不同阶段，克孜尔石窟的因缘题材存在不同的变化轨迹。

第一阶段，就中心柱窟的内容配置来看，因缘画出现在中心柱窟的题材数量和内容表现都占主要部分；因缘画主要绘制于主室两侧壁，以菱形格的方式排布；在壁画内容方面，主佛只着袒右肩佛装，而且主尊两侧人物数量较多，并且人与人之间的位置是固定好的，构图看起来较为刻板，不够灵活。每铺之间的呼应也很少，每铺只着重表现内部人物间的关联，很少将关联做到铺外的地方。这个时期的题材种类涉及也较少，主要表现的内容也较为集中，但是有一个非常明显的现象就是，到了后期，开始出现与降伏外道相关的题材，如须跋陀罗入灭等题材都是在第一阶段后期开始出现的。在这个时期，涅槃题材表现得也较多，主要在后室描绘涅槃、焚棺、分舍利等画面，涅槃像四周绘出弟子、诸天举哀等情景。

第二阶段，在这个阶段的方形窟流行本行类佛传壁画，不过这类壁画也出现在中心柱窟当中，故而本行与因缘佛传壁画共存于一窟，这大大丰富了克孜尔石窟壁画的图像内容。第二阶段的因缘类佛传壁画较第一阶段，除了主室两侧壁绘有因缘佛传画之外，门壁、后室中心柱侧壁、左右甬道外壁、左端壁等位置都有出现，分布面积较之前扩大许多。在壁画内容方面，这一阶段的因缘佛传壁画变化很是明显，主佛除了着袒右肩佛装之外，还出现了偏衫的形式以及双领下垂衣，并且有的壁画上出现了菩萨装改为斜披络腋，画面中的菱形格的栏和格数量都有所增加。较前一阶段，每铺之内表现的人物减少，一改前一阶段较为死板的样式，而开始灵活，铺内人物位置也更自由，不是按照固定的位置排布，有的主佛头上还出现了飞天或者扬臂菩萨等，整体构图活泼灵动，在人物之后和画面下部，出现了以背景衬托的方式，这些背景主要包括山、水、树木、动物等，整体说来，题材内容较前一阶段显著增多，但构图多变、人物简化、设置衬景以及具有较多情节成为主流，构图简化也成为这一阶段的标志性变化。第二阶段后期，题材上表现降魔成道和鹿野苑初转法轮的情节逐渐增多，这一类的壁画主要绘制于主室前壁窟门上方，习惯用大幅画面单独表现。同样在第二阶段后期窟里除了第一阶段的涅槃题材，还多在后室表现佛升三十三天为母说法、佛临涅槃教化善爱乾闼婆王、七宝示现、第一次集结等新题材，并且在表现这些题材时，塑造的场面都较大，人物也众多，是前面从未出现过的。第二阶段晚期，涅槃题材开始减少，有的洞窟中涅槃像甚至不见踪影。另外，在整体中心柱窟的表现形式上，为了搭配左右壁及上壁的壁画内容，中心柱正面开始凿龛塑像。这一阶段是克孜尔石窟艺术创作的鼎盛阶段。

第三阶段的因缘类佛传壁画，大致方向和第二阶段是一致的，在形式

上依然逐渐简化，以栏或格或者条幅的方式表现，主佛两侧一般各有一身供养菩萨。涅槃题材从第二阶段后期至第三阶段已逐渐减少，多数洞窟已不见涅槃题材，而且千佛题材开始出现，这也和当时大乘佛教开始流行有很大的关系。从中心柱窟整个形式方面说，中心柱正面开始塑立像，左右壁和侧壁开始有一佛二菩萨或三坐佛等代替涅槃内容。

就目前所能见到的遗存来看，第一阶段的38窟是克孜尔石窟由繁盛时期走向定型时期的石窟之一，也是现今保存较完整的石窟，壁画题材多为因缘故事。

38窟（德国学者命名为：伎乐窟），中心柱窟。龟兹研究院断代约为公元4世纪，德国学者断代为公元600～650年。南壁绘一栏三铺因缘佛传，上下有栏界。北壁绘一栏三铺因缘佛传，上下有栏界。主室门道上方半圆端面绘《弥勒菩萨兜率天说法图》。窟门南北侧壁各开一拱券顶窟，各窟外上方各绘一身思惟菩萨。券顶中脊《天相图》。两侧券腹绘菱格故事，本生与因缘交替出现，各有三列，每列7～9幅不等。可识别的因缘佛传计12幅。[1]

克孜尔"树下观耕"（如图2-8）图像中释迦太子的姿态是右手支颐、半跏而坐。龟兹地区森木塞姆窟群一处"思惟菩萨"也是同样坐姿。

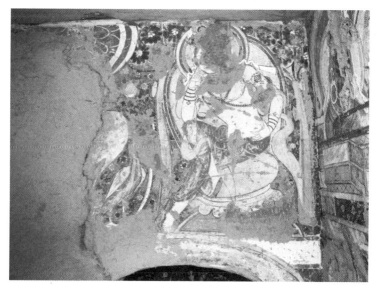

图2-8 克孜尔石窟第38窟 树下观耕

1 新疆龟兹石窟研究所编著.克孜尔石窟总录[M].乌鲁木齐：新疆美术摄影出版社，2000:47-48.

《普曜经》卷三坐树下观犁品第八：

"尔时太子，年遂长大。启其父王，与群臣俱行至村落，
观耕犁者。见地新墙虫随土出，乌鸟寻啄。菩萨知之，故复发
问。问其犁曰，此何所设。答曰：种谷用税国王。菩萨叹嗟，
乃以一夫，令民忧扰。畏官鞭杖加罚之厄。心怀恐惧，匆匆不
安。人命甚短，忧长无量。日月流迈。出息不报，就于后世。
天人终始。三恶苦患，不可称载。五趣生死，轮转无际。沉没
不觉，毒痛难喻。入山成道。乃度十方，三界起灭，危厄之
患。观犁者已，更入游观。时菩萨游，独行无侣。经行其地。
见阎浮树，荫好茂盛。则在彼树，荫凉下坐。一心禅思，三昧
正定，以为第一。"[1]

该段观耕内容通过农人犁地课税、鸟食虫子的情节指出"人命甚短，
忧长无量"的道理。

关于树下观耕的经典还有《修行本起经》《过去现在因果经》《佛本
行集经》《方广大庄严经》《根本说一切有部毗奈耶杂事》，其中《修行
本起经·游观品第四》的叙述比较详细："……于是太子，即回车还，斋
思不食。王问其仆：太子又出，意岂乐乎。仆言：行见沙门，倍更忧思，
不向饮食。王闻大怒，举手自击，前敕修道，复令太子辄见不祥，罪应刑
戮。即召群臣，各使建议，设何方术，当令太子不出学道。有一臣言：宜
令太子监农种殖，役其意思，使不念道。便以农器犁牛千具，仆从大小相
率上田令监课之。太子坐阎浮树下，见耕者垦壤出虫。天复化令牛领兴
坏，虫下淋落，乌随啄吞。又作虾蟆，追食曲蟮，蛇从穴出，吞食虾蟆。
孔雀飞下，啄吞其蛇。有鹰飞来，搏取孔雀。雕鹫复来，搏撮食之。菩萨
见此众生品类展转相吞，慈心愍伤，即于树下得第一禅。日光赫奕，树为
曲枝，随荫其躯。王念太子，常在宫中，未曾执苦，即问其仆：太子何
如。对言：今在阎浮树下，一心禅定。王曰：吾令监作欲乱其思。然故禅
定，在家何异。王敕严驾便往迎之。遥见太子，树枝曲荫，神曜非常。不
识下马，为作礼时，即与俱还。未及城门，无数千人，华香奉迎。相师一
切，称寿无量。王问何故，梵志答言：明旦日出，七宝当至，王大欢喜，
必成圣王。"[2]与上述的太子观耕情节相比，此段表述更为丰富、具体，大

1　[西晋]竺法护译.普曜经.卷三.坐树下观犁品第八.大正藏，（3）：499.

2　[东汉]竺大力、康孟详译.修行本起经.卷下.游观品第三.大正藏，（3）：467.

事渲染"农器犁牛千具，仆从大小相率"等皇家气派，又多了乌、蛤蟆、蛇、孔雀、老鹰等弱肉强食的内容，显得活灵活现。

《佛本行集经》卷十二：

> "……并将太子，出外野游，观看田种。时彼地内，所有作人，赤体辛勤。而事耕垦，以牛摩系。彼犁辀端。牛若行迟，时时摇掣。日长天热，喘吓汗流。人牛并皆困乏饥渴。又复身体羸瘦连骸。而彼犁伤土之下，皆有虫出。人犁过后，时诸鸟雀，竞飞下来，食此虫豸。太子睹兹，犁牛疲顿，兼被鞭挞，犁辀研领，鞅绳勒咽，血出下流，伤破皮肉。复见犁人，被日炙背，裸露赤体，尘土坌身，乌鸟飞来，争拾虫食。太子见已，起大忧愁。譬如有人见家亲族被系缚时，生大忧愁。太子怜愍彼诸众等，亦复如是。见是事已，起大慈悲，即从马王捷陟上下，下已，安庠经行。思念诸众生等，有如是事。即复唱言：呜呼呜呼，世间众生，极受诸苦。……即观其树，遂见太子，在树阴下。加趺而坐。威光巍巍，显赫难观。"[1]

此段经文主要通过人牛烈日下的煎熬以及乌鸟争虫的情节突出了太子的慈悲仁爱之心，其中"血出下流，伤破皮肉"的描绘很能触及信徒的敏感神经。

《过去现在因果经》：

> "尔时太子，启王出游，王即听许。时王即与太子并诸群臣，前后导从，按行国界。次复前行，到王田所，即便止息，阎浮树下，看诸耕人。尔时净居天，化作壤虫，乌随啄之。太子见已，起慈悲心，众生可愍，互相吞食。即便思惟，离欲界爱，如是乃至得四禅地。日光昕赫，树为曲枝，随荫太子。"[2]

此段经文言简意赅，不过很有哲理性的思辨色彩。

《太子瑞应本起经》：

> "夜其过半，见诸天，于上叉手，劝太子去。即呼车匿，

1　[隋]阇那崛多译.佛本行集经.卷十二.游戏观瞩品第十二.大正藏，（3）：705.

2　[南朝宋]求那跋陀罗译.过去现在因果经.卷二.大正藏，（3）：629.

徐令被马。褰裳跨之，徘徊于庭，念开门当有声。天王维睒，久知其意，即使鬼神，捧举马足，并接车匦，逾出宫城。到于王田，阎浮树下。明日宫中骚动，不知太子所在。千乘万骑，络绎而追。王因自到田上，遥见太子，坐于树下，日光赫烈，树为曲枝，随荫其躯。……于是太子，攀树枝见耕者，垦壤出虫，乌随啄吞，感伤众生，鱼鳞相咀。其不仁者，为害滋甚，死堕恶道，求出良难。诸天虽乐，而亦非常。福尽则惧，罪至亦怖。祸福相承，生死弥久。……"[1]

此段经文与其他经文相比，多了国王来到田间"遥见太子，坐于树下"之前的情节。

《修行本起经·游观品第四》中树下观耕的故事在四门出游之后，"出家品"之前。《普曜经》卷三中，树下观耕的故事在"现书品"之后，"王为太子求妃品"之前。《过去现在因果经》的相关情节在卷二，灌顶之后，四门出游之前。《佛本行集经》在卷十二，"捔术争婚品"之前。《太子瑞应本起经》在"半夜逾城"之后。比较而言，《修行本起经》对"太子树下思惟观耕"的文字描绘更加详细，图像因素比较丰富。现分析如下：

东汉时期竺大力所译《修行本起经》卷下游"观品第三"，叙述顺序四门出游之后，"出家品"之前，所观主要内容为耕者、虫、乌、虾蟆、曲蟮、蛇、孔雀、鹰、雕鹫。三国时期东吴支谦《太子瑞应本起经》卷上，叙述顺序半夜逾城之后，所观主要内容为耕者、虫、乌。西晋时期竺法护译《普曜经》卷三，叙述顺序"现书品"之后，"王为太子求妃品"之前，所观主要内容为耕犁、虫、乌鸟。刘宋时期求那跋陀罗译《过去现在因果经》卷二，叙述顺序灌顶之后，纳妃、四门出游之前，所观主要内容为耕人、虫、乌。隋代阇那崛多《佛本行集经》卷十二叙述顺序"捔术争婚品"之前，所观主要内容为耕牛、农人、虫豸、鸟雀。其他较早的佛传经典如《增一阿含经》《长阿含经》《中阿含经》和《根本说一切有部毗奈耶杂事》等没有"树下观耕"这一情节。与这一情节稍微相近的叙述是《中阿含经》中有"乌鸟喻"的经文；《长阿含经》中只有过去诸佛在各种不同树下成等正觉的叙述，没有树下观耕悟道的描述。

克孜尔石窟"树下观耕"见于第38窟门壁上部（如图2-9）、110窟主室左壁、227窟主室正龛东侧及东甬道口上方。记录中在克孜尔壁画中的

1 ［三国东吴］月支优婆塞支谦译.太子瑞应本起经卷上.大正藏，（3）：185。

"树下思惟观耕"的图像有此三处。其中两处有明确的农耕场景，38窟初看可以定名为"太子树下思惟"，似乎加上"观耕"二字略为勉强。因为画面上没有农耕图。但是，细品之下，"孔雀衔蛇"的情景，恰如《修行本起经》所言，是树下观耕所见之一瞬间。

图2-9 第38窟门壁上部主室前壁思惟菩萨

从思惟内容不同来分析，"树下观耕思惟"，不过是思惟那些从泥土中被翻出地面的虫子们的命运：被乌鸟啄食。那么，孔雀与蛇的图像中，显而易见也是食与被食的关系内容。总体上，应该不出对蜎飞蠕动六道众生的终极悲悯，以及对摆脱生死轮回的思惟。这是释迦牟尼长期思惟直至悟道的真正内容。

因此说，观孔雀衔蛇，比较观耕的图像更加具体，直奔核心主题。比较而言，这组克孜尔的图像，称之为"树下观耕思惟"，更加妥帖。观耕是远景，近景是耕地后的泥土及泥土中的蠕虫。

克孜尔《思惟观耕图》可以分为两种类别，227窟树下观耕的挥鞭的农夫十分醒目。这与犍陀罗的农夫形象不甚相同。似乎犍陀罗《树下观耕图》中的农夫对耕牛比较慈和。克孜尔110窟的树下观耕前面有两个人物一跪一坐，身份不明，依据佛经与犍陀罗图像分析，应该是"群臣"之二成员。后面的释迦菩萨思惟状态还是右手支颐，与克孜尔其他同样题材的姿态表现无异。

38窟门壁上方左右所绘树下（观耕）思惟，即《近观图》。而110窟既有远观也有近观。对照该壁画线描图，农夫与耕牛之前一个取跪姿、双手合十、曲身垂头的人。从其着装佩饰来看，可能就是菩萨本人在俯看被翻开的泥土及泥土中的蠕虫。"观耕犁者，见地新墒，虫随土出，乌鸟寻啄，……阎浮树下，禅思定意。"犍陀罗的浮雕等取禅坐姿态的"树下观耕"，仿佛就是根据《普曜经》叙述的这一情形描绘的。再看《佛本行集经》："……太子怜愍彼诸众等，亦复如是。见是事已，起大慈悲，即从马王揵陟上下，下已，安庠经行。思念诸众生等，有如是事。即复唱言：呜呼呜呼，世间众生。"比较之下，克孜尔110窟的"树下观耕"壁画更接近《佛本行集经》所描绘的内容。

克孜尔树下"思惟观耕图像"是单独画面形式居多，犍陀罗树下观耕的情节在克孜尔称作"树下思惟观耕"，名称叫法不同似乎出于偶然。图像都是树下观耕，一般都是以标志性的农耕画面赫然在目，只是释迦太子的坐姿不同：一是跏趺坐，一是半跏趺坐。这种图像上的差异，一方面一定程度上可以佐证佛教图像在发展过程中，克孜尔所起到的桥梁作用；另一方面，也可以反映出半跏趺思惟像的发展过程中在图像学意义上所发生的变化。对照经文与图像，克孜尔与犍陀罗的"树下观耕"并非出自同一佛传经典，显见也并非出自同一时代。而克孜尔本身不同洞窟中的"树下观耕"也非出自相同的佛经、相同的时代。

图2-10 树下观耕思惟菩萨

龟兹地区的另一处石窟群——森木塞姆石窟群中的一个较晚的洞窟中的也有"思惟菩萨像"。（如图2-10）这一"思惟菩萨"的装束是印度式服饰，动作是以右手支颐做思惟状。身边没有农耕抑或孔雀衔蛇，只有一个优美的思惟姿态。比较特别的是他的眼睛——双目圆睁，是服饰之外又一点与东部"思惟菩萨"完全不同之处。这种双眼圆睁情形是早期犍陀罗造像中的特点，也是印度为数不多的半跏趺像的特点。比较其与克孜尔38窟树下观耕图中人物坐姿仍然相同。可见这种半跏趺思惟坐在龟兹地区延续时间较长。而这正是克孜尔与犍陀罗"树下观耕"始终不同的地方。

第四节　克孜尔石窟佛传独特性题材

克孜尔石窟中心柱窟的涅槃图像定式，是由绘在后甬道的"涅槃""荼毗""分舍利"等图像构成的，与涅槃图像相呼应的是主室前壁"弥勒兜率天说法"。而在公元7世纪左右，克孜尔石窟中出现了"阿阇世王[1]闻佛涅槃闷绝复苏"和"第一次结集"等题材，和"涅槃"题材相结合，完整地叙述了涅槃后的佛法去向故事。这也是克孜尔特有的图像，可视为与一般性题材相对应的独特性题材。

1　阿阇世，佛同时代人。古代中印度摩竭陀国频婆娑罗王的太子。其母怀胎时，巫师曾预言其成年后会弑父，其父母惊恐不已，其出生后，即把他掷于地，可是只摔折了其手指，阿阇世却幸运地活了下来。故又名"未生怨""折指"。

从经文内容来看，"阿阇世王闻佛涅槃闷绝复苏"[1]故事题材不见于《涅槃经》，也不见于犍陀罗，其题材来源于《根本说一切有部毗奈耶杂事》，只见于克孜尔石窟，其他地区石窟都未见，是克孜尔石窟特有的图像。该题材分布于克孜尔石窟第4、98、101、178、193、205、219、224窟。[2]这8个石窟全为中心柱窟。此题材又都是固定绘于中心柱窟的左甬道内侧壁。克孜尔中心柱窟后室与左右甬道是集中描绘佛涅槃及涅槃后佛法去向题材的，题材多为"佛涅槃""焚棺""八王分舍利""五百罗汉结集""阿阇世王闻佛涅槃闷绝复苏"等。涅槃题材在克孜尔石窟中心柱窟的后室集中是表现小乘佛教说一切有部"最后涅槃，显明佛性"。[3]

《根本说一切有部毗奈耶杂事》卷三十八曰：

> "尔时世尊，才涅槃后。大地震动，流星昼现。诸方炽
> 然。于虚空中，诸天击鼓。时具寿大迦摄波，在王舍城羯兰铎
> 迦池竹林园中，见大地动，即便敛念，观察何事，便见如来
> 入大圆寂。自念我今，既无大师，唯依法住。诸行法尔知更云
> 何。复作是念，此未生怨王，胜身之子，信根初发。彼若闻佛
> 入涅槃者，必呕热血而死，我今宜可，预设方便。作是念已，
> 即命城中，行雨大臣。仁今知不，佛已涅槃。未生怨王，信根
> 初发。彼若闻佛，入涅槃者。必呕热血而死。我今宜可，预设
> 方便。即依次第，而为陈说。仁今疾可，诣一园中。于妙堂
> 殿，如法图画，佛本因缘。菩萨昔在，睹史天宫。将欲下生，
> 观其五事。欲界天子，三净母身。作象子形，托生母腹。既
> 诞之后，逾城出家。苦行六年，坐金刚座。菩提树下，成等
> 正觉。次至婆罗疿斯国，为五苾刍。三转十二行四谛法轮。
> 次于室罗伐城，为人天众，现大神通。次往三十三天，为母
> 摩耶，广宣法要。宝阶三道，下赡部洲。于僧羯奢城，人天渴
> 仰。于诸方国，在处化生。利益既周，将趣圆寂。遂至拘尸那
> 城娑罗双树。北首而卧，入大涅槃。如来一代，所有化迹，既
> 图画已。次作八函，与人量等，置于堂侧。前七函内，满置生

1　此题材有以下两种说法，宿白根据克孜尔石窟205窟中此题材的画面内容，将其命名为"阿阇世梦见佛涅槃"，见其1989年主编出版《中国美术全集·绘画卷·新疆石窟壁画》篇。而金维诺称此题材为"阿阇世灵梦沐浴"，见1995年江西美术出版社出版《中国宗教美术史》。

2　新疆龟兹石窟研究所编著.克孜尔石窟内容总录[M].乌鲁木齐：新疆美术摄影出版社，2000：9.129.200.218.232.244.252.

3　[南朝梁]释僧祐著.苏晋仁、萧链子点校.出三藏记集[M].北京：中华书局，1995:232.

酥。第八函中，安牛头栴檀香水。若因驾出，可白王言。暂迁
神驾，躬诣芳园，所观其图画。时王见已，问行雨言，此述何
事。彼即次第，为王陈说，一如图画。始从睹史，降身母胎。
终至双林，北首而卧。王闻是语，即便闷绝，宛转于地。可速
移入，第一函中。如是一二三四，乃至第七。后置香水，王便
苏息。是时尊者，次第教已，往拘尸那城。行雨大臣，一如尊
者，所教之事，次第作已。时王因出，大臣白言：愿王暂迁神
驾，游观园中。王至园所，见彼堂中，图画新异。始从初诞，
乃至倚卧双林。王问臣曰：岂可世尊入涅槃耶？是时行雨迁默
然无对。王见是已，知佛涅槃。即便号啕，闷绝宛转于地。
臣即移举，置苏函中。如是至七，方投香水。从此已后，王渐
苏息。"[1]

故事情节大概为：迦叶在王舍城见大地晃动，知释迦圆寂，并预知阿
阇世王得知释迦入灭后将呕血至死。授计城中行雨大臣，于王宫里图绘佛
从诞生到涅槃一生的行迹，即佛传四相图，又造八个大函，前七函装生
酥，第八函装牛头栴檀香水，放于园内。行雨大臣进宫请王入园观画，王
观画后昏晕气绝，大臣们立即将其轮流放入生酥函中，最后移入牛头栴檀
香水的函中，阿阇世王恢复生息。

现根据《克孜尔石窟总录》与西方仅存的图片进行分析，将绘制"阿
阇世王故事"题材的八个石窟的年代和所在位置描绘如下：

第4窟，中心柱窟。现存主室和甬道。德国学者认为其年代为600～
650年。

西甬道东壁绘有阿阇世王闻佛涅槃闷绝复苏。其中有部分壁画被
揭取。[2]

第98窟，中心柱窟。龟兹研究院认为其年代约公元7世纪。

南甬道北壁绘有阿阇世王闻佛涅槃闷绝复苏。壁画有一部分脱落，表
面受到烟熏，人物不十分清晰，画面左边的宫室里只看见君王、王妃及行
雨大臣，侍从被省略。行雨大臣在座上手执帛画，君王蹲坐在澡罐里面；
画面右下方有残缺的圆池。

第101窟，中心柱窟。龟兹研究院认为年代约公元7世纪。宿白将其划
为第二阶段（395—465）。

1 [唐]义净奉制译.根本说一切有部毗奈耶杂事卷三十八.大正藏，（24）：399.

2 新疆龟兹石窟研究所编著.克孜尔石窟总录[M].乌鲁木齐：新疆美术摄影出版社，2000：8-9.

南甬道北壁绘有阿阇世王闻佛涅槃闷绝复苏。壁画已漫漶不清。现存壁画图像中只能辨认君王、王妃及行雨大臣，而行雨大臣及君王的头部因雨水侵蚀过而模糊不清。

第178窟，中心柱窟。龟兹研究院认为年代约公元7世纪，德国学者认为其年代为600～650年。

西甬道东壁绘有阿阇世王闻佛涅槃闷绝复苏。壁画保存较完整。左边画面为宫室，有城门敞开，门内有一个伞盖落地，门两边画有马图像。宫室里面画有三个人物：君王左手搭在王妃肩上，右手托面部，做思考状；王妃坐于君王背后；行雨大臣与君王迎面而坐，以手势辅助对话。画面右上方的行雨大臣手持帛画跪在君王面前，君王蹲坐在澡罐里面，左手扬起；壁画下方为倾倒的须弥山。

第193窟，中心柱窟。龟兹研究院认为年代约公元7世纪。

西甬道东壁绘有阿阇世王闻佛涅槃闷绝复苏，壁画有一部分残失。现存壁画两边损毁严重，中间较清晰。左边画面为宫室，有城门敞开，门内有一个伞盖落地，门前有台阶，门两边无马的图像。宫室中仅刻画了君王和行雨大臣形象，王妃被省略。壁画右上方有帛画与澡罐，下方的圆池残缺。

第205窟，中心柱窟。龟兹研究院认为其年代约为公元7世纪，德国学者认为其年代为600～650年。

南甬道北壁绘有阿阇世王闻佛涅槃闷绝复苏，画面中绘一幅《佛传四相图》。壁画被整体盗走，从考古资料来看，壁画左边为城垣、宫室，君王与王妃坐在宝座上向行雨大臣询问。行雨大臣迎面坐于君王面前，边回答边做手势，神情庄重。壁画右上方的行雨大臣手执帛画跪在君王面前，君王蹲坐在澡罐内，两眼注视帛画，双手扬起，下面是须弥山及伞盖。佛迹帛画的内容丰富，按照左右上下的方位分别刻画了树下降生、降魔成道、初转法轮及双树涅槃的场景；画面整体比例协调，构图精巧，线条流畅，色调丰富，对比鲜明且整体统一。这些艺术特点造就了该洞窟壁画极高的艺术水准，也成为克孜尔壁画中仅有的刻画帛画内容的壁画。

第219窟，中心柱窟。龟兹研究院认为约为公元7世纪，德国学者认为其年代为600～650年。

西甬道东壁绘有阿阇世王闻佛涅槃闷绝复苏，壁画上部被揭取。洞窟内先有部分壁画遗迹，从德国人发表的考古资料可以看出：壁画左面是城垣、宫室、城门与马的图像，图案、纹样及角楼装饰在马的图像上。宫室里有君王、王妃及行雨大臣，王妃装扮华丽，地面铺有花纹地毯，是同类洞窟中最为华丽的一处。右上方有行雨大臣手执帛画，君王蹲坐澡罐内，下方有须弥山。

第224窟，中心柱窟。龟兹研究院认为约公元7世纪，德国学者认为其年代为600～650年。

西甬道东壁绘有阿阇世王闻佛涅槃闷绝复苏，壁画大部分被揭取。洞窟内现仅残留左面城墙及君王、王妃与行雨大臣的足部，城垣上马的图像、角楼形状与219洞窟中相似。根据德国人发表的考古资料，洞窟中画面右下方绘有君王与行雨大臣赏画场景，取代了须弥山。由此推断，这是画面的一部分，画面的左右两边也是城垣、宫室及君王观画图像。

由上述资料和图像进行比较可知，上述八个窟"阿阇世王闻佛涅槃闷绝复苏"图像虽在细节上有些出入，但在故事的叙事性上及排列上则存在一致性。德国学者A.格伦威德尔在《新疆古佛寺》中对第4窟"阿阇世王闻佛涅槃闷绝复苏"题材有详细的描述：

"图92一直到达佛龛壁的转角处，但就在转角处受到了破坏，把画面的最重要部分毁坏了。画面可分成两部分：后半部较大，画的是一堵城墙，占据了画面下部三分之一部分。城墙比例偏小，有奇特的城楼和城垛。在城墙里面，可以看到一个宫殿的大厅内部情况：那里坐着一个头戴冠冕的君侯，旁边是他的王妃，君侯有头光。君侯后边站着一个面带微笑的仆人，他的脚前边也有一个仆人，正在聚精会神地同他们谈话。值得注意的是那王妃的衣着，尤其是她那压在额头上的软帽，帽子上方缀满了人工花卉，看来她原先也有头光。君侯前面坐着一个未蓄胡须的年轻人，正在热烈地谈话。画面第二部分也是那个君侯，看来他伸张着双臂站在一个坛子里。这个大坛子与旁边的另一个坛子共同构成了魔法准备活动的中心部分，这位君侯就处于这一活动之中和这一活动影响之下。在周边围成正方形的地面上，插上了一些箭与宝剑，用以震慑地鬼；画着一颗砍下的绵羊头和一颗山羊头，这表示用动物做了供品。君侯前边站着一个双手展开一块布的年轻人，就是前面画面中介绍过的坐在前面的那个青年。至于那块布上原先画的东西，已经全部消失了。在这两个人物下方，我们看到一个不规则的圆，它有圈边框，为蓝色。圆面上飘动着各种样式的宝石告诉我们，这里是一片海洋。位于中央，但分为两部分的山，只能是妙高山，而在此山旁边滚动的两个圆盘，也只能是太阳和月亮，因为后者里边画着一只小兔子，就标志出它是月亮。旁边有一跌落下来的华盖，原先只能是在妙高山的山顶上。"

"单纯就这幅画来说，我不清楚它的内容，只是到了晚些时候，由于发现了保存更好的同类画，才得到了答案。对于画面内容十分重要的一件事，是较晚时期刻写在拱顶山景下方边沿上的一段题记，是婆罗米文，其中含有'阿阇世王'这个名字。"[1]（如图2-11）

图2-11 第4窟阿阇世王闷绝复苏线描图

　　第4窟画幅面积略小于壁画，为横长方形，左右长220厘米，上下宽160厘米。本幅画中有两块被盗割（以下用A、B代替第一块和第二块），其中A在画幅中部偏右，B在画幅右上角，为竖长方形。画幅的左、右和下边沿略有残失。壁画磨失严重。壁画内容分为两个场景，位于画幅左边为第一场面，即阿阇世王闻知佛涅槃。阿阇世王位于场景正上方，坐在宫殿内一个有靠背的高座上。人物高62厘米，左侧边缘被割走，头部微俯向左下方，双目向同一个方向注视。右手向左前方伸出，掌心向上舒展。左手支于左胯部，肘部和前臂被割走，右腿悬于高座前，脚向外，小腿下部到足跟脱落，左腿向里盘屈，因膝部不存，目前只残留脚底向上的左脚，脚底已变成赭色。项光中心为白色，向外一圈绿色环。肤色白，头戴三珠冠，右耳下悬有很长的耳珰。颈部有项圈，内圈是土红色底加两排白点，外圈色已脱落，其外圈悬有许多小环。右臂上部有臂钏，腕部有带珠手串三匝。上身未着衣，胸肌用涂红色线条勾勒并且加以渲染。从冠后垂下的绿色绸带，其左端已被割走，右端经右肩向前绕到右臂肘弯处，再从右

1　[德]A.格伦威德尔著.赵崇民、巫新华译.新疆古佛寺[M].北京：中国人民大学出版社，2007:83-85.

臂内侧垂落于左脚之后的座前，绸带为双尖尾。下体穿绿色裤，腹部系有腰带，右侧腰际有一个衣结。座靠背左端部分已不存，但座右端尚存。座下部正面有绿色覆裙，但裙面纹饰大多都已经脱落。位于国王右手侧的是王后，略低于国王。身高49厘米，形体保存较好。头微举，身体略向左侧转。右手举在右胸前，拇指与食指屈成环状，其余三指自然上翘，掌面为红色并朝前。左手支于左胯下，肘向外。两腿半支着地，交叉坐于座上。有赭色头光环，环内为绿色。肤色为赭色，头戴冠，冠与常见者大不相同，冠正面有一个蓬松的大绒毛扁球。冠上两侧垂下两条圆头短带至肩，短带为土红底，上有三排白点。耳朵戴有圆环。颈部与腕部的装饰品与国王的相同。上身穿蓝色胸衣，腰部另有绿色紧身衣，衣襟与两袖的颜色不同，两袖为赭色，长度只及肘弯，上窄下宽。袖口处有白、绿、赭、橙四条镶边。敞开的袖口内露出蓝色内衣。下体似乎穿着蓝色裤。两脚赤裸。王后下方有一人物，该人物形体保存非常好，但五官漫漶不清。体高45厘米。右肘抵在右膝上，右手托着左肘。从形态上看，似乎听到了什么让人震惊的消息，而仰头看着国王，脸腮暂时离开了左手。双脚交叉支地，坐在一个圆形束腰座上，肤色灰。头发为赭色，未戴冠。右耳悬一大耳环。颈部有项圈。一条橙色带从右肩经腋下垂至右侧身后，经左肘弯垂，在左腿后露出橙色带的另一端的双尖尾。该人物疑为侍从。国王左手侧后边绘一人物，现仅存头部、胸部上半和右臂的一部分。该人物头略俯，右臂似支于国王高坐的靠背上。肤色赭，头发为褐色。额上与脑后各束一髻，头顶束一髻，均用白布系住。左耳垂悬环。颈部饰物与上述侍从相同。右腕有土红色钏三匝。上身着宽圆领绿坎肩。该场景的背景是宫墙与殿堂。宫墙绘于画幅的三分之一处，墙外有间距相等的几个马面，宫墙顶有四层台式的雉堞。雉堞为绿色，高3厘米，向下有一条宽1厘米的色带，再向下是宫墙，墙为白色，上有橙色横线。马面有两个保存完整，位于北端的那个马面残损。南侧完整的马面在宫墙的转角，可以见到转折过去的宫墙的另一面。在下述的第二个场景中的人物即行雨大臣右手侧身后，可以看到拱形的宫城城门，门拱上方也有雉堞。第一场景上方背景是宫殿

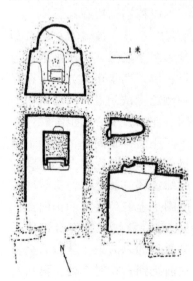

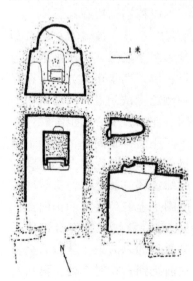

图2-12 第4窟 平面、剖面及主室壁立面图

殿堂，以彩绘的梁柱和明窗表示。明窗现存八个。明窗拱券正面为白色，外侧面为绿色，内侧面为白色，底色为青色。明窗下是宽约1厘米的白色带，再向下是扁方椽。王后左侧身后有一立柱，柱头宽度大大超过柱身直径（如图2-12）。

第二场景的主要内容是阿阇世王闷绝复苏。画面上现存人物一个，形体保存较好，即行雨大臣。体高81厘米。身体略侧向左，头微俯，双手举至肩，展示着一块白布，赤脚伫立。白布的左侧边沿已残失，布面没有彩绘过的迹象。肤色白，头戴一顶漂亮华冠，冠上插有两朵白花。头发浓密而蓬松，呈白色。两耳戴大耳环，颈部饰物与国王的相同，但小环以小珠代替。白布下方露出长裤，长裤为绿色。上衣为祖右肩式，纯白色。

B块之南，现存一个大罐，罐的北侧也已残失，白罐的腹部画着五条土红色的条纹，大罐的上方有一支赭色的箭羽和一把半插入地中的剑，剑下方有一只山羊头，长而弯曲的双角和山羊须画得简洁而生动。羊头上又是一支土红色的露出羽部的箭。

第二场景下部，约占上下二分之一面积部位画着一个直径约73厘米的不甚规则的大圆。圆的外圈为白色，宽约4厘米，北下角有环珠纹。大圆内圈为绿色，宽度同外圈。内圈中为青色里面有一座拦腰折断的大山，大山为上下粗、中间细的形状，上半截正从原位倾斜并将倒下来。山的南侧是一画成白色小圆的太阳，直径10.5厘米。山的北下侧是圆形小月亮，直径10至11厘米。月亮中画出一个蓝色的椭圆，椭圆中是一只长耳白兔。其余空隙处画满了圆形，橄榄形的珠宝。大圆外边北侧是一顶翻倒下来的天盖，天盖外侧和内侧边缘是赭色，里外顶形绿带。天盖下方下宽上窄。此圆形池中绘制的大山是须弥山、日月星辰及玉兔，表明佛在涅槃时曾发生大地崩裂，须弥山倾倒，日出月隐，流星滑落。圆形池与城垣之间有一伞盖滚落，预示佛已经涅槃。另有绿、蓝、白三色带象征宫门前的大道。在割取的B块中绘制的是阿阇世王在罐中，上半身露在罐口外。本幅画的上边栏只是一条水平线，下边接两组墙裙纹饰带。这两组纹饰带在各壁面是一样的。其中上面的一组主要有两条上下相距7至8厘米、宽1.5厘米的绿色水平线，两线之间是多条竖直绿线条，线条宽2.5厘米，间距3厘米，线条画在白底上。下面的一组上下宽10至17厘米，直达地坪，在白底上满涂土红色。这一组土红色带大都已经脱落。本幅画的南边栏左右宽8厘米，在褐色底上画出白色细线植物枝蔓。北栏已经脱落。[1]

1　本段文字是笔者2011年在克孜尔石窟考察时的记录，并根据《新疆克孜尔石窟考古报告》《克孜尔石窟内容总录》的材料进行撰写。

上述八个石窟"阿阇世王闻佛涅槃闷绝复苏"壁画中都有行雨大臣手捧佛传《四相图》的图像，但这些《佛传图》并没有按照经文要求绘制"如来一生所有画迹"，而只是选择了佛传《四相图》，205窟"阿阇世王闻佛涅槃闷绝复苏"壁画题材中佛传《四相图》最为清晰，从图像上可以辨认出205窟行雨大臣手捧佛传《四相图》。《四相图》为"树下诞生""降魔成道""初转法轮""涅槃入灭"。这四幅《佛传图》不是以时间的顺序排列，而是根据形象、构图的需要，将其上下左右并列在一起。在形象塑造上运用的是粗细均匀的铁线描，造型准确，整个画面中虽然描绘20多个人物，但每个人物神情、姿态都有变化。该壁画在色彩上多以青绿、赭色、土红为主，但《佛传四相图》却以白描的形式描绘，简洁素雅，使得"阿阇世王闻佛涅槃闷绝复苏"壁画在形式上更加丰富。

205窟"阿阇世王闻佛涅槃闷绝复苏"壁画中《佛传四相图》中"涅槃入灭"题材，画面床上绘侧卧的入灭佛，身后是举哀弟子和天人。床前绘一穿披帽僧衣者，根据形象描绘和经文结合考辨，该人物为须跋陀罗[1]，他原为拘尸那城外道，年龄在120多岁，听说佛要涅槃，前往佛所住处求教，佛教化后，即得罗汉果位，成为佛最后一个弟子，经佛同意后，着僧衣在佛床前先行灭度。（如图2-13）《根本说一切有部毗奈耶杂事》卷三十八：

图2-13 第205窟 右甬道内侧壁

1 须跋陀罗，梵文Subhadra，又名须跋，苏跋陀罗，译曰"善贤"。参见《长阿含经》卷四《游行经》、《杂阿含经》卷三十五、《增一阿含经》卷三十七、南本《涅槃经》卷三十六、《涅槃经》四十、《大般涅槃经》下、《根本说一切有部毗奈耶杂事》卷三十八、《大智度论》卷三、《大毗婆沙论》卷一、《大唐西域记》卷六。

"善贤将欲入灭，而作是念：我今应为五种加持，方可灭度。诸来观者，皆见我身。剃除须发，着僧伽胝，莫令彼见外道仪式。又诸外道，来舁我时，勿令身举。同梵行者，方能舁去。又入浴池，洗我身时，令诸外道，不得其底。同梵行者，能洗我身。又诸外道，入水之时，当令鱼鳖，扰乱不安。同梵行者，即无恼害。又诸外道，不能烧我遗身。同梵行者，方令火着。作此五种加持念已，便入涅槃。"[1]

须跋陀罗着僧衣入灭是向外道所做五种加持之一，即表明他和外道彻底分裂，并在佛法中得道。《长阿含经》《大般涅槃经》等有须跋陀罗记载，但须跋陀罗着僧衣先行灭度的故事只在《根本说一切有部毗奈耶杂事》经文中有记载。

"八王分舍利"在佛典中有"分舍利"与"舍利争夺战"两种故事叙述。"分舍利"题材在《大般涅槃经》中有记载，故事大概为：佛在拘尸那城涅槃荼毗后，留下了舍利。末罗族将其供奉。摩揭陀的阿阇世王、吠舍离的离车族、迦毗罗卫的释迦族、阿罗迦波的跋离族、罗摩伽摩的拘利族、吠特岛的婆罗门、波婆的末罗族七国闻知佛涅槃留有舍利，便派使者来请求得到舍利回去供养。在婆罗门头那的主持下，将舍利平均分为八份。头那留下舍利瓶，毕钵的孔雀族因故来迟，得到了骨灰。各国得到舍利、瓶、灰后，共建塔十座。其中八座供奉舍利，另两座塔各供奉瓶、灰，又称瓶塔、灰塔。克孜尔第80窟北甬道南壁绘"八王分舍利"，画面下半部分表现拘尸那城的城墙，上方是城内，以手持舍利瓶的头那婆罗门为中心，左面是持舍利容器的八王。城墙中间有城门剥落，两侧画满了树。

"舍利争夺战"故事题材记载在《佛所行赞·分舍利品》中：

"象马车布众，围绕鸠夷城。城外诸园林，泉池花果树，军众悉践蹈，荣观悉摧碎。力士登城观，生业悉破坏。严备战斗具，以拟于外敌。弓弩抛石车，飞炬悉发来。七王围绕城，军众各精锐。羽仪盛明显，犹如七曜光。钟鼓如雷霆，勇气盛云雾。"[2]

1　[唐]义净译.根本说一切有部毗奈耶杂事卷三十八.大正藏，（24）:397。

2　马鸣菩萨造，北凉昙县无谶译.佛所行赞卷第五分舍利品第二十八.大正藏，（4）:52。

克孜尔第4窟和第8窟是将"舍利争夺战"和"分舍利"两个题材重合在一起加以表现的。根据第8窟的线描图来分析，城门绘于画面下部，并以此为界限，画上部城内婆罗门左右被手持舍利容器的八王及信徒们包围着，壁画下方城门外则绘制来争夺舍利的各国士兵（如图2-14）。

图2-14 克孜尔石窟第8窟分舍利线描图

只"舍利争夺战"壁画题材在克孜尔较少单独描绘，克孜尔石窟179、207窟左右甬道绘有"舍利争夺战"和"分舍利"故事情节完整的壁画。179窟左甬道内侧壁绘"舍利争夺战"，右甬道内侧壁绘"八王分舍利"。[1]壁画现已毁坏，故事情节不清，在此不做描述。

207窟"舍利争夺战""分舍利"题材被德国人盗取，现已不存，现根据线描图来分析，据德国人记载，"分舍利"绘于右甬道外侧壁，画面中婆罗门手捧舍利瓶，下方堆积着米粒一般的舍利子，四位头戴豪华冠饰的国王，两手托着圆筒状的装舍利的容器，容器有圆锥状的盖子[2]（如图2-15）。绘于左甬道的"舍利争夺战"画面中婆罗门站在城墙上张开双臂，正在调解安抚城墙下前来索要舍利的各国兵马，其身前卷起来的壁毯上堆放着舍利。城墙上右侧有两位身穿盔甲的士兵，也同样在对城墙下的士兵进行调解。虽然画面中没有战斗场面，但画面中出现了剑拔弩张的紧张感（如图2-16）。

图2-15 克孜尔石窟第207窟分舍利线描图

图2-16 207窟 争分舍利线描图

1　刘松柏，周隆基.中国石窟·克孜尔石窟三[M].北京：文物出版社，1997:263.

2　该容器与伯希和在库车苏巴什遗址挖掘出的容器如出一辙。

"八王分舍利"题材同样不见于犍陀罗地区。印度桑奇大塔现存"分舍利"浮雕共有两处。大塔南门浮雕背面第三横梁上表现的是"舍利争夺战"的壮阔场景，横梁中心部分是拘尸那城，城墙上士兵向下抛掷石头，城墙中间和下部有攀岩欲上和手执弓弩进攻的士兵，城池下两方有正在向拘尸那城进攻的马军和象军。在画面围城大军的上方，各雕出向后返回的象军，象头上有舍利盒，此即代表分舍利结束，班师回朝，此段画面延伸到横梁的尽端（如图2-17）。大塔西门背面的第一、第二横梁的"八王分舍利"的浮雕表现的

图2-17 桑奇大塔南门浮雕背面第三横梁

图2-18 桑奇大塔西门浮雕 争分舍利

是迎取舍利的场景。两道横梁上布满了圣迎舍利的队伍，八柄伞盖下分别是八个国王。左端为拘尸那城（如图2-18）。

"分舍利"题材在克孜尔石窟一般都与"涅槃"题材相组合，描述佛涅槃后的佛传故事。但克孜尔114窟后甬道只绘有"焚棺""第一次结集"和"分舍利"，却没有绘制"涅槃"题材。同样的情况出现在库木吐喇23、46、58窟。[1]"涅槃"题材本是克孜尔壁画的核心内容，但这几个窟的壁画中却没有"涅槃"，只有"分舍利"等涅槃后的故事，而其中"分舍利"却显得位置突出。

舍利题材在克孜尔石窟除了"分舍利""舍利争夺战"这两种形式，舍利塔图像也是对舍利供养的另一种表现方式。克孜尔7、13、17、38、80、171、176、186窟左右甬道及后甬道绘制了大量舍利塔，形式上分为两种：一、塔中间开龛供养舍利盒，为生身舍利塔；二、塔中间开龛供养佛像，为法身舍利塔（如图2-19、2-20）。小乘佛教中认为佛有两种身。肉身为生身，以诸功德为法身。[2]"应起七宝塔，极令高广严饰，不须复安

1 新疆龟兹研究所编，库木吐喇石窟内容总录[M].北京：文物出版社，2008:127、178、214.

2 龙树菩萨造，后秦鸠摩罗什奉诏译.大智度论第八十八.大正藏，（25）:683.

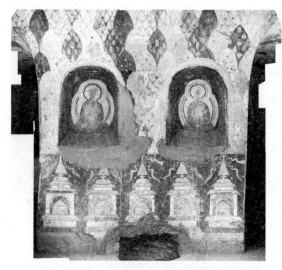

图2-19 第38窟 生身舍利塔　　　　　　　　　　　图2-20 第38窟 法身舍利塔

舍利。所以者何，此中已有如来全身。"[1]在对克孜尔石窟的实地考察中，发现大量的法身舍利塔都属于重绘和加绘，即法身舍利塔多是重绘于生身舍利塔之上。有些窟是生身舍利塔和法身舍利塔共存。可以推论生身舍利塔早于法身舍利塔。起塔供养舍利是起源于小乘法藏部对塔的崇拜，认为建塔可得大果报。有学者认为克孜尔石窟开凿中心柱窟，亦是对法藏部重视供养佛塔的一种反映。[2]上述八个窟的年代，最早的38窟约为4世纪，其他七个窟分别为5到7世纪，而绘制"分舍利"题材的八个窟年代在7世纪。舍利题材在石窟绘制形式演变的时间排序上可以看出，题材随着佛教部派的变化而变化，且其中往往暗藏着教义与分期的重要信息。

克孜尔石窟绘制"阿阇世王闻佛涅槃闷绝复苏"题材的第4、98、101、178、193、205、219、224窟八个窟中除了绘有"八王分舍利"，同时也绘有"第一次结集"题材。

"第一次结集"题材的故事来源与"阿阇世王闻佛涅槃闷绝复苏"题材来源一样，不见于《涅槃经》，也不见于犍陀罗，也是克孜尔石窟特有的图像。其题材来源于《根本说一切有部毗奈耶杂事》卷三十九：

> "而今世尊复与一万八千苾刍同般涅槃。然有无量劫长
> 寿诸天。皆起叹惜复生讥议。何不结集三藏圣教………当有

1 ［后秦］鸠摩罗什译.妙法莲华经卷四.大正藏，（9）：31.

2 李崇峰.克孜尔石窟中心柱窟主室正壁画塑题材及相关问题.汉唐之间的宗教艺术与考古[C].北京：文物出版社.2000：225.

四百九十九大阿罗汉。从诸方来云集于此就座而坐。"[1]

经文同时记载了阿阇世王参与结集的故事：

> "是时具寿大迦摄波。与五百苾刍，共立制日。诸人当知，听我所说。佛日既沈，恐法随没。今欲同聚，结集法藏。彼诸人众，初丧大师，情各忧恼。若即于此，而结集者。四方僧众，来相喧扰……未生怨王，初发信心。能以四事，资身之具。供给大众，令无有乏。我等宜应，就彼结集。"[2]

224窟"第一次结集"画面中分为两个场景，阿难在该题材壁画中出现两次。第一个场景是绘于左面中部，穿着补丁衣的迦叶坐在椅子上，前方是阿难恭敬行礼的场景。此场景根据《根本说一切有部毗奈耶杂事》记载，阿难因为没有达到罗汉果位，而被迦叶命其退出结集。右面中间位置描绘的是阿难退出后，悟道取得罗汉果位，回到结集，并坐在伞下，朗诵经文，结集的场面。画面上方是得到罗汉果位的比丘们飞到结集的地点，比丘们身体上描绘火焰（如图2-21）。

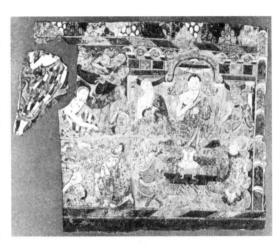

图2-21 第224窟 第一次集结图

图2-22 第224窟 分舍利图

224窟甬道绕行左甬道内侧壁绘"阿阇世王闻佛涅槃闷绝复苏"题材，绕到右甬道，内侧面绘"八王分舍

1 [唐]义净译.根本说一切有部毗奈耶杂事.卷三十九.大正藏，（24）：402。

2 [唐]义净译.根本说一切有部毗奈耶杂事.卷三十九.大正藏，（24）：403。

利"题材，外侧壁绘"第一次结集"题材，由"阿阇世王闻佛涅槃闷绝复苏"题材得知佛入灭的事件。后室表现的"涅槃"题材是克孜尔石窟的中心图像（如图2-22）。

阿阇世王在早期佛教中一直扮演着重要角色，他为报前世之缘，投生为太子，他幽禁国王，恶毒对待母后，夺取王位，并破坏僧团，迫害释迦牟尼。后与其母被佛陀教化，一心向佛。佛灭荼毗后，所余舍利，阿阇世王带头发难，兵临城下要求平分舍利，后婆罗门调解，终于各分得一份，由八王带回国，建塔供养。后来阿阇世王还护持迦叶与阿难在七叶窟结集经、律、论三藏，成为佛灭后佛教教团的大护法。但七叶窟结集后，阿阇世王再未出现于经典之中。阿阇世王在《根本说一切有部毗奈耶杂事》（卷三十八）和《长阿含经》卷二、三，《增一阿含经》卷十二，北本《大般涅槃经》卷十九、二十，《观无量寿经》和《阿阇世王经》，《五分律》卷三和《善见律毗婆沙》卷二，《大唐西域记》卷九和慧琳《一切经音义》等文献中都有详细记载，其为所遇化机不同，与佛为敌、为友。从现存阿阇世王故事在诸经中分布情况及诸经对整个故事取舍情况考察，已有所侧重，不同经典中出现的故事细节，所要达到的宣传目的不尽相同。克孜尔壁画中阿阇世王故事是来源于《根本说一切有部毗奈耶杂事》的独特性题材。[1]

据史料记载，在4—5世纪时期，龟兹和罽宾之间保持着密切的关系。罽宾是小乘经典第四次结集的地方，也是说一切有部的源头。而龟兹的小乘佛教经，主要受到了罽宾一带的小乘说一切有部的影响。龟兹地区在注重禅修的同时，也注重戒律。《出三藏记集·比丘尼戒本所本末序》："寺僧皆三月一易屋、床坐或易兰者。未满五腊，一宿不得五依止。"[2]《十诵律》[3]是龟兹当时僧侣行为规范的标准。龟兹国派僧侣去罽宾求法，同时罽宾僧侣传法的过程中，在龟兹停留并弘扬佛法。[4]《高僧传》记载佛

1　说一切有部的特点，就是在修行方法上主张出家成道，开窟禅修，同时注重用戒律来约束僧侣的言行，控制情欲，以达到罗汉果位为目标。《根本说一切有部毗奈耶》及其诸事是说一切有部的广本，经文中多了些本生故事及譬喻故事。

2　[南朝梁]释僧祐著.出三藏记集[M].北京：中华书局，1995:412.
　　此本是公元4世纪末由中原僧人僧纯、昙充从龟兹得到的，当时一些中原僧人到龟兹求戒本，说明龟兹佛教十分注重戒律。

3　又称《萨婆多部十诵律》。后秦弗若多罗和鸠摩罗什等译，61卷，相传律文原有八十诵，大迦叶传承以后至优波掘多始删为十诵。

4　龟兹传教的高僧多来自罽宾，如盘头达多（Bandhudatta）、卑摩罗叉（vimaldksa）、佛陀耶舍（Buddhayasas）和昙摩密多（Dharmamitra），他们在龟兹地区所传播的教义也是流行于罽宾一带的小乘说一切有部。

图澄"再到罽宾，受诲名师"。[1]20世纪初，外国考察队通过在克孜尔212窟揭取的亿耳譬喻壁画的故事叙述与同时期发掘的婆罗米文字书写的《十诵律》对比，图像与佛经完全对应。[2]

公元5世纪下半叶，嚈哒人入侵犍陀罗和罽宾地区，由于嚈哒人灭佛法，佛教逐渐衰落，不少高僧东来传法，将根本说一切有部传入龟兹。6世纪以后，犍陀罗佛教艺术已经衰竭，其佛教艺术难以对龟兹地区产生影响。同时来自汉地的大乘佛教思想渗入龟兹地区，石窟中大乘佛教的题材有所体现，对以小乘佛教为国教的龟兹国产生了一定的影响。从根本说一切有部佛经中选择的"阿阇世王闷绝苏醒"与"八王分舍利""第一次结集"是内在结合最紧密的题材故事，完整地叙述了阿阇世王其事佛功德、护法功德和佛教理想中转轮圣王的威德形象及其在佛涅槃后参与的佛法正统指向。从公元4世纪依据小乘法藏部起塔供养的教义而产生的舍利塔供养，发展到7世纪出现了依据根本说一切有部绘制的"分舍利"题材与"阿阇世王闷绝复苏""第一次结集"题材相组合，反映了龟兹王室大力提倡和全力供养小乘佛教的社会背景，在一定程度上阐述了龟兹在西域地区佛教中心的地位。

1　[南朝梁]释慧皎著.高僧传[M].北京:中华书局，1992：345.

2　E. Sieg und W. Siegling, Tocharische Sprachreste BD. I:"Die Texte A. Transcription", Berlin-Leipzig, 1921, S. 186-188, Ms. No. 340, 341； P. Poucha, Institutes linguae tocharicae Pars II. Chrestomathia tocharica, Monografie archivu orientalhono XV, Praha, 1956, pp. 16-17.

第三章　克孜尔石窟壁画本生题材

　　印度佛教，从婆罗门思想中接受了轮回的观念。在释迦牟尼成道之前，也经历了一系列的前世修行，在功德积聚到相当程度之后才有可能悟道成佛。换句话说，佛陀成道，虽然貌似菩提树下的短期禅修结果，实际上却是经历了无限劫世的漫长修炼的终极呈现。表现释迦牟尼成佛前世的各种故事，总称为本生。在巴利语《本生经》中收集了500余则故事，作为释迦前世的主角具有多种形象，上到王侯，下到平民，甚至鱼虫鸟兽等。这种《本生经》在传统三藏中只有零星的选择，始终没有全本通译，因而给本生图的解读带来了许多困扰。

　　克孜尔石窟的《本生图》多绘于菱形的方格中，习称菱格本生，在中国乃至亚洲各国的佛教艺术中绝无仅有，引起了世人的极大关注，也成了克孜尔石窟壁画的形象标志。据考古勘测及前辈学者的辨识解读，克孜尔石窟出现了100余种本生故事。其中，特别醒目的舍身布施题材，诸如月光王施头本生，以及后来也出现于敦煌等地且更为人熟知的舍身饲虎本生、割肉贸鸽本生等。这类题材，首先出现于犍陀罗，初次记载于法显《佛国记》。法显在公元400年抵达犍陀罗，礼拜了犍陀罗的四大本生处：月光王施头本生处、尸毗王割肉贸鸽本生处、摩诃萨埵舍身饲虎本生处、快目王施眼本生处。后来，玄奘也礼拜了这些本生处，记载更为详细。根据这些情况判断，克孜尔石窟壁画的舍身布施本生应直接源于犍陀罗地区。布施是位列于六度之首的主要法门，在《高僧传》中也专辟章节记载相关的僧侣传记。这些本生在巴利语经文中没有记载。所强调的舍身施头等酷烈惨冷的行为实践，既不见于巴利语本生经，也不是印度本生所能产生的。在这些本生中出现的人物多见于印度古籍，譬如尸毗王，在佛经之外也见于史诗《摩诃婆罗多》，而部分图像的原型，诸如舍身饲虎，却来自西亚和地中海地区，大体上可以理解为印度文明和西方文明的混血宁馨儿。逆传到恒河流域，在克孜尔得以充分地展现。

　　舍身布施是克孜尔石窟壁画的独特题材，也是中亚佛教传播到这里的物化佐证。在佛藏典籍中也留下了相关的记载：南朝宋元嘉二十二年（445），汉地沙门在于阗的无遮大会"随缘分听"记录的佛教故事，接着在高昌汇集，定名为《贤愚经》。该经收录的故事文本与克孜尔石窟本生壁画图像异常吻合。倘若进一步考察类似的文本，我们就能发现，与

克孜尔石窟壁画、《贤愚经》接近的是犍陀罗地区流行的梵本《本生鬘》（Jataka-mala）。该经有古译汉语本《菩萨本生鬘论》，梵汉两本均题为"圣勇造"（Aryasura），据云，其人生活于笈多时代。结合法显的记载，梵本《本生鬘》主要流行于笈多时期，传至克孜尔的年代应当更晚些。

这些克孜尔石窟本生图像往往使用艳丽的色彩，其主要成分是源于阿富汗的青金石，输入中国的时期较晚，在北朝前后。作为考古学的依据，结合经文典籍，大体上可以判断壁画创作的时代范围。在时代属性基本明确的前提下，对壁画中的人物形象、衣冠制度、装饰纹样以及克孜尔与周边地区的文化艺术传播与流变的研究就有了相当坚实的基础。

需要强调的是，尽管克孜尔石窟的壁画题材在多种佛典中有类似的记载，但我们还是需要强调《贤愚经》的重要性。除了文本与图像的密切对应关系外，两者的时代属性基本相当。虽然克孜尔尚未发现与其壁画吻合的梵本或胡本佛典，但《贤愚经》在西域的流行却得到了梵本《本生鬘》的支持。因此，《贤愚经》应当成为解读克孜尔乃至西域壁画的重要依据。

第一节　本生故事壁画题材分布与演变

在克孜尔石窟本生故事壁画的题材内容考释方面，马世长先生在《克孜尔中心柱窟主室券顶与后室的壁画》一文中，推测克孜尔石窟本生故事壁画的内容大概有90种。据姚士宏先生考察，画面共计480多幅[1]，姚先生运用了《六度集经》经文对本生故事壁画进行了内容考释，六度[2]是大乘佛教所修习菩萨行的内容，运用六度进行本生故事研究分类，忽略了龟兹地区公元三四世纪以来主要是奉行小乘说一切有部的情况。同时忽略了克孜尔石窟本生故事壁画题材的独特性。

克孜尔石窟本生故事壁画主要是以绘制于中心柱窟券顶为主，也有少数方形窟、大像窟绘有本生故事。中心柱窟主要是用以礼佛，17、38、69、91、114、178、184、186、198窟，这九个窟相对集中了本生故事壁画，本生故事题材多达100多种，画幅近300幅，数量之多几乎是其他窟的总数。中心柱窟壁画主要内容是集中反映了小乘佛教唯礼释迦牟尼的思想。

1　姚士宏.克孜尔佛本生故事画题材种类[M].乌鲁木齐：新疆美术摄影出版社，1996：122.

2　六度：布施、持戒、忍辱、精进、禅定和智慧六类。

早期中心柱窟本生故事壁画绘制于券顶侧壁菱格内，画面都以表现主题内容为主，树木、禽鸟等装饰性的题材不绘。早期山岳纹是以菱格区域为独立单元，构图上山岳林立，凹凸起伏，山岳有两重和三重的轮廓线，并加入有褶皱的横线。早期菱格画里山岳纹展现了自然景观，菱格内部也描绘山峰，整体形象上呈山岳重叠。

关于菱形的象征性问题，学者们的意见一致认为是表现山峰形态。无数重叠的菱形是佛教宇宙观的八千大山，并包含了须弥山。菱形内除了本生和因缘主题以外，还有各种花、鸟、走兽、树木、河川、莲花池等一切自然界的东西。特别是龟兹地区的动物，鸟、走兽、昆虫、鱼儿们也和人一样具有智慧和灵魂，所以是一切众生为了修功德的小乘教诲的表现，这和券顶的《天相图》形成了对比。

菱形的山岳表现有花瓣形、舌形、连弧形、平顶形，把这些按照石窟分类，花瓣形是第8、34、38、80、179、188、205窟，舌形是第14、104、110、114、163、171、176窟，连弧形是第17、58、101、186、192、196、224窟，平顶形是第69、175窟[1]（如图3-1，3-2，3-3，3-4）。由于受菱格局促空间的限制，需要描绘的事物与人物关

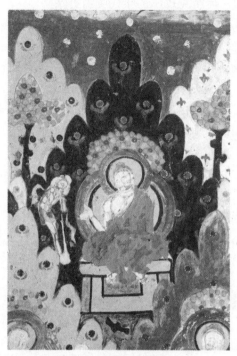

图3-1 花瓣形 第八窟

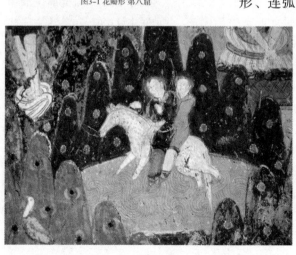

图3-2 舌形 第14窟

1 新疆龟兹石窟研究所编著.克孜尔石窟内容总录[M].乌鲁木齐：新疆美术摄影出版社，2000:168.

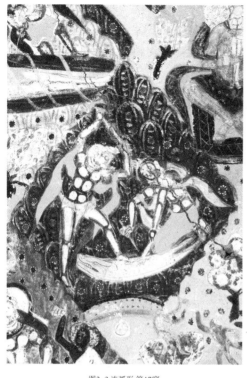

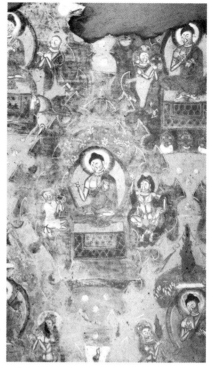

图3-3 连弧形 第17窟　　　　　　　　　图3-4 平顶形 第175窟

系较为集中，使得在绘制菱格本生故事的时候选择故事情节必须是代表性的、最能突出故事且最为关键的人物、道具。这样也必然导致菱格本生故事壁画缺少变化、呆板。

中期中心柱窟菱格本生故事壁画题材依然流行，但是形式出现变化，菱格内多绘树木、禽鸟等装饰性题材，山岳纹虽然有了变化，但形式上有明显的程式化，山峰多绘制于菱格区域内，也有大量成为轮廓线外沿的装饰。山岳纹单元里除了绘制独立的故事画外，还起着分割空间的作用。中期菱格内山岳纹是将早期的山岳纹加以程式化，成为构图的边框。

晚期中心柱窟本生故事壁画题材开始消解，洞窟里涅槃像也开始消失。坐佛、千佛壁画题材开始出现，坐佛、千佛题材增加，但是在数量上并没有占用大量的比例。龟兹地区7世纪仍然流行小乘佛教，玄奘《大唐西域记》云："伽蓝百余所。僧徒五千余人。习学小乘教说一切有部。经教律仪。取则印度。其习读者。即本义矣。尚拘渐教。食杂三净。洁清耽玩。人以功竞。"[1]直至8世纪初，开元十五年（727），释慧超从疏勒到达

1　[唐]玄奘原著.季羡林等校注.大唐西域记[M].北京：中华书局，2000:54.

龟兹，慧超《往五天竺国传》记曰："又从疏勒东行一月至龟兹。即是安西大都护府。汉国兵马大都集此处。龟兹国足僧足寺。行小乘法。吃肉吃葱韭等也。"[1]龟兹地区大乘佛教受到来自汉地的影响。千佛题材很早就在汉地出现了，如西秦时期开凿的炳灵寺169窟、十六国时期开凿的敦煌莫高窟272窟等石窟都绘有千佛题材。千佛特征大体上呈一致性，结跏趺坐于莲花上，有头光、背光，两手施禅定印，布置于方格中。克孜尔石窟千佛题材较为典型的是180窟，180窟为中心柱窟，年代约7世纪，Y3期。180窟前室、主室龛顶及中脊、龛外、东西两侧壁、券顶中脊至两侧券腹、西甬道东西壁、东甬道东西壁、北甬道南北壁全绘满了千佛题材。[2]虽然180窟以千佛题材为主，但没有从根本上改变，窟形上依然保持原有的样式。千佛题材在克孜尔石窟并没有真正地流行起来。

第二节　克孜尔石窟本生故事壁画独特性题材

　　根据《克孜尔石窟总录》的记载，本生故事题材多达100多种，但目前只能识别出70余种。但是通过对这70余种本生故事题材的研究，发现克孜尔石窟中有24个窟中本生故事题材与《贤愚经》吻合（如图3-5至3-30），分别为7、8、13、14、17、34、38、47、58、63、69、91、98、100、104、110、114、157、171、178、184、186、198、206窟。窟中分别绘有："修楼婆王闻法舍妻儿""虔阇尼婆梨王闻法身燃千灯""毗楞竭梨王闻法身钉千钉""昙摩钳太子闻法投火坑""尸毗王割肉贸鸽"（如图3-5）、"摩诃萨埵舍身饲虎""须阇提割肉孝双亲""羼提波梨忍辱截肢"（如图3-6）、"慈力王施血"（如图3-7）、"锯陀兽剥皮救猎师""大光明王始发道心""散檀宁施辟支佛食""月光王施头"（如图3-8）、"快目王施眼""萨缚燃臂引路"（如图3-9）、"设头罗健宁王舍身施饥民"（如图3-10）、"圣友施乳汁""大施抒海夺珠""勒那阇耶杀身济众""善事被弟刺眼不怀恨"（如图3-11）、"沙弥勤颂经""须陀素弥王不妄语""端正王智断儿案""顶生王贪而坠死"（如图3-12）。

1　马世长.克孜尔中心柱窟主室券顶与后室的壁画.中国佛教石窟考古文集.新竹：觉风佛教艺术文化基金会，2001:121.

2　新疆龟兹石窟研究所编著.克孜尔石窟内容总录[M].乌鲁木齐：新疆美术摄影出版社，2000:203-204.

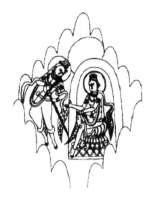
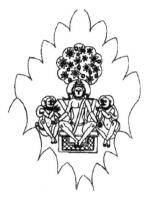

图3-5 尸毗王割肉贸鸽 第114窟 线描图　　图3-6 羼提波梨忍辱截肢 第114窟 线描图　　　　图3-7 慈力王施血 第38窟 线描图

图3-8 月光王施头 第186窟 线描图　　　　图3-9 萨缚燃臂引路 第58窟 线描图　　　　图3-10 设头罗健宁王舍身施饥民 第114
　　窟 线描图

图3-11 善事被弟刺眼不怀恨 第178窟 线描图　　　　图3-12 顶生王贪而陨死 第186窟 线描图

　　《贤愚经》亦名《贤愚因缘经》，是一部主要讲述因缘故事的典籍。据释僧祐《出三藏记集》卷二记曰："《贤愚经》，十三卷，宋元嘉二十二年出。宋文帝时，凉州沙门释昙学、威德于于阗国得此经胡本，于

高昌郡译出。（天安寺释弘宗传）"[1]然而《贤愚经》并不是如其上所云是得于胡本，而是通过整理、编纂而成的。先在于阗无遮大会[2]上"随缘分听"记录，接着在高昌汇集，后由慧朗把这本书分成阐明善、恶、贤、愚等卷，说明佛教道理。为了区分已经传来的经典，把那本定名为《贤愚经》。《出三藏记集》卷九又云：

> "河西沙门释昙学、威德等凡有八僧，结志游方，远寻经典。于于阗大寺遇般遮于瑟之会。般遮于瑟者，汉言五年一切大众集也。三藏诸学，各弘法宝，说经讲律，依业而教。学等八僧随缘分听，于是竞习胡音，析以汉义，精思通译，各书所闻，还至高昌，乃集为一部。既而逾越流沙，赍到凉州。于时沙门释慧朗，河西宗匠，道业渊博，总持方等。以为此经所记，源在譬喻，譬喻所明，兼载善恶;善恶相翻，则贤愚之分也。前代传经，已多譬喻，故因事改名，号曰'贤愚'焉。元嘉二十二年，岁在乙酉，始集此经。"[3]

《贤愚经》根据印度早期佛经十二部类[4]标准，它的大概内容主要可以从佛授记、因缘故事、譬喻故事、本生故事以及本事五方面简而述之。《贤愚经》经文包括13卷，共69品，虽然如此，但这部经文内容涉及的故事却是超过69个的，因为有的故事连着故事，像连环套，亦有讲述因缘故事而引出其他许多本生故事的。

1　[南朝梁]释僧佑著.出三藏记集[M].北京：中华书局，1995:59.

2　"无遮大会"，或译"般遮大会"（梵文Pancavarsika），音译有般遮于瑟大会、般遮于瑟会、般遮于叱会，意译有无遮大会、无遮会、无碍大会等。"般遮"是梵语五的意思，直译为五年一大会。般遮大会也是龟兹的主要佛教法会。据《大唐西域记》载："屈支国……大城西门外，路左右各有立佛像，高九十余尺。于此像前建五年一大会处，每岁秋分数十日间，举国僧徒皆来会集。上自君王，下至士庶，捐废俗务，奉持斋戒，受经听法，渴日忘疲。诸僧伽蓝庄严佛像，莹以珍宝，饰以锦绮，载诸辇舆，谓之行像，动以千数，云集会所。常以月十五日、晦日，国王大臣谋议国事，访及高僧，然后宣布。"[唐]玄奘著.季羡林等校注.大唐西域记[M]北京：中华书局，2000:61.

3　[南朝梁]释僧祐著.出三藏记集[M].北京：中华书局，1995:351.

4　十二部类：(1)修多罗，意为"经"；(2)伽陀，意为"讽诵"；(3)伊帝日多伽，意为"如是语""本事"；(4)阇陀伽，意为"本生"；(5)阿波陀达摩，意为"未曾有"；(6)尼陀那，意为"因缘""缘起"；(7)阿波陀那，意为"譬喻""解语"；(8)看夜，意为"讽诵"，是指用偈颂形式将散文中宣示的教义再提纲挈领地复诵一遍，与修多罗相应；(9)优婆提舍，意为"论议"；(10)和伽罗那，意为"授记""授决"，也可称"记别"；(11)优陀那，意为"自说""无问自说"；(12)毗佛略，意为"方等""广方"。十二部类中的本生、本事、因缘、譬喻四者关系非常微妙，较难厘清。

《贤愚经》记载了以下五则本生故事："锯陀兽剥皮救猎师""端正王智断儿案""沙弥勤诵经""圣友施乳汁""勒那阇耶杀身济众"。这五则本生故事在其他佛经中没有记载。在这十二部类中，所涉及的本生故事、本事故事、因缘故事、譬喻故事都存在一定的相关性。所以据此推断，以上提及的五则本生故事的经文依据在于《贤愚经》内容中提到的"锯陀身施品""檀腻䩭品""阿难总持品""盖事因缘品"和"勒那阇耶品"中的相关故事。

"锯陀兽剥皮救猎师"（如图3-13）本生故事题材见于《贤愚经》卷三《锯陀身施品第十五》。现保存于38窟。38窟时代龟兹研究院认为约公元4世纪，德国学者认为在公元600~650年，宿白认为属第一阶段（310±80—350±60年）。

"端正王智断儿案"（如图3-14）本生故事题材见于《贤愚经》卷十一《檀腻䩭品第四十六》。现保存于17窟，17窟时代龟兹研究院认为约公元6世纪，宿白认为属第二阶段（395±65—465±65年）。

"沙弥勤诵经"（如图3-15）本生故事

图3-13 锯陀兽剥皮救猎师 第38窟 线描图

题材见于《贤愚经》卷十《阿难总持品第三十》。现保存于69、171窟。69窟时代龟兹研究院认为约公元7世纪。171窟时代龟兹研究院认为约公元5世纪。宿白认为属第二阶段（395±65—465±65年）。

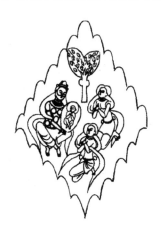

图3-14 端正王智断儿案 第17窟 线描图

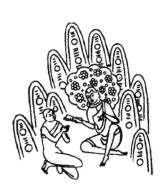

图3-15 沙弥勤颂经 第171窟 线描图

"圣友施乳汁"（如图3-16）本生故事题材见于《贤愚经》卷八《盖事因缘品第三十四》。现保存于14、178窟。14窟时代龟兹研究院认为约公元6世纪，宿白认为属第二阶段（395±65—465±65年）。178窟时代龟兹研究院认为约7世纪，德国学者认为公元600~650年。

"勒那阇耶杀身济众"（如图3-17）本生故事题材见于《贤愚经》卷十《勒那阇耶品第四十三》。现保存13、114窟。13窟时代龟兹研究院认为约公元5世纪，德国学者认为公元600~650年，宿白认为属第一阶段（310±80—350±60年）。114窟时代龟兹研究院约公元4世纪，德国学者认为公元600~650年。

克孜尔石窟本生故事壁画完全属于《贤愚经》所特有的上述壁画题材，在年代上最早是4世纪到6世纪，即从克孜尔石窟初创期到繁盛期。虽然14窟是方形窟，但在壁画布局和题材选择上都具有一致性。

克孜尔石窟本生故事还有一部分虽然在其他佛经中有记载，但通过图像和《贤愚经》经文对比，克孜尔石窟的本生故事画与《贤愚经》的经文最为吻合的有以下几个图像，如"修楼婆王闻法舍妻儿""虔阇尼婆梨王闻法身燃千灯""毗楞竭梨王闻法身钉千钉""昙摩钳太子闻法投火坑""摩诃萨埵舍身饲虎""须阇提割肉孝双亲""散檀宁施辟支佛食""月光王施头""快目王施眼""大施抒海夺珠"。

现将上述本生故事图像与《贤愚经》经文进行对比和分析。

"修楼婆王闻法舍妻儿"（如图3-18）经

图3-16 圣友施乳汁 第178窟 线描图

图3-17 勒那阇耶杀身济众 第114窟 线描图

图3-18 修楼婆王闻法舍妻儿 第17窟 线描图

文著述："夜叉得已，于高座上众会之中取而食之。"[1]在图中可以观察到，夜叉坐于高台之上，双手握着一个小儿正欲撕咬。该题材主要出现于克孜尔石窟的第17、38、69、91、114、175、184窟。

"虔阇尼婆梨王闻法身燃千灯"（如图3-19）经文著述："王意不改，语婆罗门语：今可剜身而燃千灯。寻为剜之，各著脂炷。"[2]虔阇尼婆梨王站立在大火之中，前面坐了一个婆罗门，该婆罗门一只手里端着碗，而另一只手则是在王的身上涂抹油。该题材分布在克孜尔石窟第7、8、13、14、17、38、91、98、100、114、186、198、206窟。

"毗楞竭梨王闻法身钉千钉"（如图3-20）经文著述："时劳度差……即于身上斫千铁钉。"[3]在这一故事中表现的形象是劳度差往毗楞王身上钉钉子。该题材分布在克孜尔石窟第17、198窟。

"昙摩钳太子闻法投火坑"（如图3-21）经文著述："时帝释并梵天王各捉一手……即时火坑变成花池。"[4]画面上部左右各画帝释和梵天各捉

图3-19 虔阇尼婆梨王闻法身燃千灯 第114窟 线描图　　图3-20 毗楞竭梨王闻法身钉千钉 第17窟 线描图　　图3-21 昙摩钳太子闻法投火坑 第114窟 线描图

1　[北魏]慧觉等译.贤愚经.卷一.梵天请法六事品第一.大正藏,（4）:349.该题材又见:吴支谦译.撰集百缘经.卷第四.（三四）善面王求法缘.大正藏,（4）:219.[唐]义净译.佛说妙色王因缘经.大正藏,（3）:390-391.

2　[北魏]慧觉等译.贤愚经.卷一.梵天请法六事品第一.大正藏,（4）:349.该题材又见:失译人名在后汉录.大方便佛报恩经.卷第二.失译人名在后汉录.大正藏,（3）:133-134.龙树菩萨造,后秦鸠摩罗什译.大智度论·释初品中舍利弗因缘.第十六（卷第十一）.大正藏,（25）:143.

3　[北魏]慧觉等译.贤愚经.卷一.梵天请法六事品第一.大正藏,（4）:350.该题材又见:吴康居国沙门康僧会译.六度集经.卷六.精进度无极章第四.五五.大正藏,（3）:32.

4　[北魏]慧觉等译.贤愚经.卷一.梵天请法六事品第一.大正藏,（4）:351.该题材又见:撰集百缘经.卷四（三五）.梵摩王太子求法缘.大正藏,（4）:219.

住昙摩钳太子手。该题材分别绘于克孜尔石窟第13、17、38、69、100、114、175、186窟。

"摩诃萨埵舍身饲虎"（如图3-22）经文著述："见有一虎适乳二子……至于虎所，投身虎前……命终之后，生于兜率天……住于空中，种种言辞，解谏父母。"[1]该壁画题材绘于克孜尔石窟第7、8、17、38、47、58、91、100、114、157、178、184窟。壁画画面表现与《贤愚经》经文完全符合。画面上部描绘的是跳下悬崖的太子，下部是躺在地上的太子，一只母老虎和两只幼虎，在咬太子的身体。固定的形象还出现在龟兹地区的其他石窟中，比如库木吐喇、克孜尔尕哈等。该题材故事图像构图固定，没有时间差异，都是在一幅图像里表

图3-22 摩诃萨埵舍身饲虎 第38窟 线描图

现两个场面，主题明确。库木吐喇63窟是大像窟，券顶的中心两边是《本生图》，太子上半身裸体，下半身着裙子，一身都是红色的，用晕染法绘画，肚子分成四部分，膝盖向外突出半圆，与克孜尔石窟同题材的区别在于画面右边有一个人头戴冠，合掌跪地。克孜尔尕哈第11窟的该题材大体上和克孜尔一样，但是画法较粗糙，用红色描边，同时期的14窟，用晕染法，红色的颜料表现立体感，老虎画得较为生动。

"须阇提割肉孝双亲"（如图3-23）经文著述："……怜爱其子。欲杀其妇……令妇在前担儿而行。于后拔刀欲杀其妇。时儿回顾。见父欲杀其母。儿便叉手。晓父王言。宁杀我身。勿害我母。"[2]该题材壁画绘于克孜尔石窟第8、13、38、114窟。壁画表现与经文相同。

图3-23 须阇提割肉孝双亲 第38窟 线描图

1 [北魏]慧觉等译.贤愚经.卷一.摩诃萨埵以身施虎品第二.大正藏，（4）：352-353.该题材又见：圣勇菩萨等造.宋朝散大夫试鸿胪少卿同译经梵才大师绍德慧询等奉诏译.菩萨本生鬘论.卷一.投身饲虎缘起第一.大正藏，（3）：332-333.北凉高昌国沙门法盛译.菩萨投身饴饿虎起塔因缘经.大正藏，（3）：424-428.；北凉三藏法师昙无谶译.金光明经.卷第四.金光明经舍身品第十七.大正藏，（16）：353-356.

2 [北魏]慧觉等译.贤愚经.卷一.须阇提品第七.大正藏，（4）：356.该题材又见：元魏西域三藏吉迦夜共昙曜译.杂宝藏经.卷一.二·王子以肉济父母缘.大正藏，（4）：447.失译人名在后汉录.大方便佛报恩经.卷第一.孝养品第二.大正藏，（3）：127.

"散檀宁施辟支佛食"（如图3-24）经文
著述："若往白时。狗子逐往。日日如是。尔
时使人卒值一日。忘不往白，狗子时到。独往
常处。向诸大士。高声而吠。诸辟支佛闻其狗
吠。即知来请。便至其家。如法受食。"[1]壁
画绘一手持钵的辟支佛从天而降，左下部绘一
狗，做蹲立状。该题材壁画仅见于克孜尔石窟
第34窟。

图3-24 散檀宁施辟支佛食 第34窟 线描图

"月光王施头"（如图3-25）经文著述：
"尔时大月大臣担七宝头来用晓谢……时王以
法系树……语婆罗门。汝斫我头…是婆罗门举
手砍斫。"[2]这个题材在克孜尔石窟有两种图像
表现，克孜尔石窟8窟表现为画面中间为一棵
树，树右面是月光王以发系树，左面是婆罗门
拔剑砍月光王。而克孜尔石窟186窟该题材图像
则完全与《贤愚经》相同，画面与38窟相同，
但画面中下部是大月大臣手捧七宝头的图像。
该题材壁画分别绘于克孜尔石窟第8、17、91、
100、178、184、198窟。

图3-25 月光王施头 第8窟 线描图

"快目王施眼"（如图3-26）经文著述：
"王语诸臣……王即授刀。敕语令剜。剜得一
眼。著王掌中。王便立誓……此婆罗门。得我
此眼。即当用视。"[3]一人跪在快目王身后，用
刀在剜快目王的眼睛，快目王右侧有一瞎婆罗
门手接快目土的眼睛。该题材壁画绘于克孜尔
石窟第17、38、91、114窟。

图3-26 快目王施眼 第38窟 线描图

"大施抒海夺珠"（如图3-27）经文著
述："是时海中有诸龙辈自共议言。我曹海中唯此三珠……菩萨……思惟

1 [北魏]慧觉等译.贤愚经.卷五.散檀宁品第二十九，大正藏，（4）:386.

2 [北魏]慧觉等译.贤愚经.卷六.月光王头施品第三十，大正藏，（4）:287.该题材又见：失译人名在
后汉录.大方便佛报恩经.卷五.慈品第七.大正藏，（3）:149-150.西天译经三藏朝散大夫试鸿胪少卿明
教大师臣法贤奉诏译.月光菩萨经.大正藏，（3）:406-408。

3 [北魏]慧觉等译.贤愚经.卷六.快目王眼施缘品第二十七，大正藏，（4）:390.该题材又见：失译人
名今附东晋录.佛说菩萨本行经.卷下.大正藏，（3）:119-120.失三藏名今附秦录.大乘悲分陀利经.卷
七.眼施品第二十三.大正藏，（3）:280-281.

图3-27大施抒海夺珠 第38窟 线描图

已定。即行海边。得一龟甲。两手捉持。方欲抒海……龙闻其语。出珠还之。"[1]画面绘一圆形，龙王手捧三个宝珠献出。壁画题材分布在克孜尔石窟第17、34、38、91、104、178、186、206窟。

114窟本生故事壁画中与《贤愚经》相对应的最多，114窟窟顶两侧描绘了42幅本生故事，现已识别内容并已查出佛经出处的有31个。这些故事中与《贤愚经》可以对应的有13个。[2]114窟年代约为公元4世纪。

上述题材壁画分布在克孜尔石窟21个窟内，除了14窟是方形窟，47窟和157窟是大像窟，其余18个全是中心柱窟。21个窟分布在谷西、谷东、后山三个区域。年代跨度约从公元4世纪到7世纪。《贤愚经》通过整理、编纂，成经于公元5世纪，但上述题材故事却早在4世纪或者更早便在克孜尔流行了。学界对《贤愚经》与克孜尔石窟壁画年代关系一直有两种观点：第一，根据《贤愚经》著书的年代，克孜尔壁画不会在445年以前完成，第二，这本书是西域流行的佛教故事的集合，克孜尔画师将听过的故事绘制成壁画。小乘佛教强调，修成正果必须得通过很长时间的努力、很多功德的积累。这些教理通过《贤愚经》的流传表现在克孜尔的壁画里。东晋法显西去求法到狮子国（今斯里兰卡）时见到佛齿供养，记载了本生故事图像被展示的情景："王使夹道两边。作菩萨五百身由来种种变现。或作须大拏，或作映变，或作象王，或作鹿、马。如是形象，皆彩画庄校，状若生人。"[3]

第三节　克孜尔石窟壁画布施题材的流行

舍身布施题材，诸如月光王施头本生，以及后来也出现于敦煌等地且更为人熟知的舍身饲虎本生、割肉贸鸽本生等，这类题材，首先出现于犍

1　[北魏]慧觉等译.贤愚经.卷八.大施抒海品第三十五.大正藏，（4）：408.该题材又见：宋天竺三藏求那跋陀罗译.佛说大意经.大正藏，（3）：447.西晋三藏竺法护译.生经.卷一.佛说堕珠着海中经第八.大正藏，（3）：75-76.姚秦罽宾三藏佛陀耶舍共竺佛念等译.四分律.卷第四十六.破僧揵度第十五.大正藏，（22）：911-913.

2　贾应逸.印度到中国新疆的佛教艺术[M].兰州：甘肃教育出版社，2002:275.

3　[东晋]释法显撰，章巽校注，法显传校注[M].北京：中华书局，2008:131.

陀罗。虽然佛陀从未亲履犍陀罗，但犍陀罗似乎相信至少佛陀在前生曾经在这里游化，并且留下了种种圣迹。其中有四处特别有名，分别建塔供养，东晋法显称之为"四大塔"。法显是在公元400年抵达犍陀罗，礼拜了犍陀罗的四大本生处：月光王施头本生处、尸毗王割肉贸鸽本生处、摩诃萨埵太子舍身饲虎本生处、快目王施眼本生处。

> "法显等住此国（乌苌国）夏坐。坐讫，南下到宿呵多国。其国佛法亦盛。昔天帝释试菩萨，化作鹰、鸽，割肉贸鸽处。佛既成道，与诸弟子游行。语云，此本是吾割肉贸鸽处。国人由是得知。于此处起塔，金银挍饰，从此东下五日行到犍陀卫国。是阿育王子法益所治处。佛为菩萨时，亦于此国以眼施人，其处亦起大塔，金银挍饰。此国人多小乘学。自此东行七日，有国名竺刹尸罗。竺刹尸罗，汉言截头也。佛为菩萨时，于此处以头施人，故因以为名。复东行二日至投身喂饿虎处，此二处亦起大塔，皆众宝挍饰。诸国王臣民竞兴供养，散华燃灯相继不绝。通上二塔彼方人亦名为四大塔也。"[1]

后来，玄奘也礼拜了这些本生处，记载更为详细。

> "呾叉始罗国北界，渡信度河，南东行二百余里，度大石门，昔摩诃萨埵王子，于此投身饲饿乌䑏（音徒）。其南百四五十步有石窣堵波，摩诃萨埵愍饿虎之无力也，行至此地，干竹自刺，以血啖之，于是乎，虎乃啖焉。其中地土泊诸草木，微带绛色，犹血染也。人履其地，若负芒刺，无云疑信，莫不悲怆。"[2]

这里圣迹都是用悲惨酷烈的本生故事强调施身，以一种非常激烈的方式赢得福报，《高僧传》把这类做法专门列出一个门类，称之为"亡身"。所以，犍陀罗四大塔也可以称为"亡身四大塔"。印度本土不是没有这类故事流行，但他们却极少愿意在佛教艺术中加以表现。他们乐于表现的往往是乐观、积极或神奇的题材。因而，所谓四大本生处，大概是犍陀罗特有的宗教传说和宗教信仰。

1　[东晋]释法显撰，章巽校注，法显传校注[M].北京：中华书局，2008:29-32.

2　[唐]玄奘原著.季羡林等校注，大唐西域记校注[M].北京：中华书局，2008:317.

布施舍身故事极为著名。在巴利语本生经没有叙述，却见载于汉语佛典《金光明经》卷四《舍身品》、《六度集经》卷一《菩萨本生》、《佛说菩萨投身饲饿虎起塔因缘经》、《贤愚经》卷一《摩诃萨埵以身施虎品》、《分别功德论》卷二、《菩萨本生鬘论》卷一《投身饲虎缘起第一》等，既有独立成书的单本经文，也有整卷的长卷。译经年代最早的是《六度集经》，东吴康僧会译。[1]这个译经年代，至少表明舍身饲虎在康僧会时期已经流行。

《六度集经》谓"菩萨六度无极难逮高行，疾得为佛。何谓为六？一曰布施，二曰持戒，三曰忍辱，四曰精进，五曰禅定，六曰明度"。位于六度第一位的"布施度"中，就有割肉贸鸽、施身饲虎以及须大拏本生等。

> "布施度无极者，厥则云何？慈育人物，悲愍群邪，喜贤成度，护济众生，跨天逾地，润弘河海。布施众生，饥者食之，渴者饮之，寒衣热凉，疾济以药，车马舟舆、众宝名珍、妻子国土，索即惠之。犹太子须大拏，布施贫乏，若亲育子，父王屏逐，愍而不怨。"[2]

康译本略云：

> "昔者菩萨，时为逝心，恒处山泽，专精念道不犯诸恶。食果饮水不畜微余，慈念众生愚痴自衰，每睹危厄没命济之。行索果蓏，道逢乳虎。虎乳之后，疲困乏食，饥馑心荒，欲还食子。菩萨睹之怆然心悲，哀念众生处世忧苦其为无量，母子相吞其痛难言，哽咽流泪。回身四顾，索可以食虎，以济子命。都无所见，内自惟曰：'夫虎肉食之类也。'深重思惟：'吾建志学道，但为众生没在重苦欲以济之，令得去祸身命永安耳。吾后老死，身会弃捐，不如慈惠济众成德。'即自以首投虎口中。以头与者，欲令疾死不觉其痛耳。虎母子俱全。诸佛叹德，上圣齐功，天龙善神有道志者，靡不怆然。进行或得沟港、频来、不还、应真、缘一觉。有发无上正真道意者。以斯猛志，跨诸菩萨九劫之前，誓于五浊为天人师，度诸逆恶令

1　康僧会，其先康居人，世居天竺，其父因商贾移居交趾。东吴赤乌四年（241）至建康，天纪四年（280）九月病寂。

2　[吴]康僧会译.蒲正信注.六度集经[M].成都：四川巴蜀书社，2001:56.

伪顺道。菩萨慈惠度无极行布施如是。”[1]

北魏慧觉等译本略云：

"佛告阿难：乃往久远阿僧祇劫，此阎浮提，有大国
王……。王有三子……，次名摩诃萨埵……。其王三子，共
游林间，见有一虎适乳二子，饥饿逼切，欲还食之。其王小
子……疾从本径，至于虎所，投身虎前；饿虎口噤，不能得
食。尔时太子，自取利木，刺身出血，虎得舐之，其口乃开，
即啖身肉。……于时天人……作七宝函盛骨著中，葬埋毕讫，
于上起塔，天即化去。”[2]

摩诃萨埵舍身饲虎题材见于梵语文献的是收入《本生鬘》第一篇的
Vyāghrī-Jātaka，英译本题为 *The Story of the Tigress*。梵文Jātakamālā是杰出
的古典梵语大诗，韵律和谐，修辞丰富，措辞简约，被后世广为传颂。汉
译《菩萨本生鬘论》虽然题为"圣勇菩萨等造"，但与梵本差异较大。梵
本共收录34个本生故事，大多数见于巴利语三藏。但也有少数不同的，如
第一篇《母老虎本生》（*The Story of the Tigress*）就是著名的"舍身饲虎"
本生故事，叙说了我们所熟知的佛陀前生为王子时，不忍虎子饿死，跳下
悬崖喂母虎。其作者题为圣勇（Āryaśūra），被认为生活于笈多时代，表
明这个故事在笈多时期仍然广受欢迎。

梵本《本生鬘》略云："菩萨生于大婆罗门之家，长至青年时，厌离
财产和名誉，见爱欲多生罪过而出家。入森林，严厉苦行，被众神尊敬而
成为伟大的智者（Great minded One, mahātman）。某时，在弟子之一的
阿耆他（Ajita）的陪侍下，入山安行。他看到：在山下的一个洞穴中，一
头母虎因饥饿而瘠瘦衰弊，欲以虎崽为食。虎崽偎近母虎，渴望她的奶
汁，但母虎冷漠地看着它们。所谓菩萨，就是以慈悲为本怀的人，见此
而战栗叹悲，命弟子为救母虎去寻找食物。然而，弟子离开之后，菩萨
想：我这不净之躯到底意味着什么呢？他方受苦之时，我也无所谓幸福。
决心纵身跳下断崖绝壁，把自己的身体贡献于母虎之前，免得她杀死虎
崽。他宣言：'我的这种行为不是为求博得名声，也不是为以生于天界为
目的，也不是为了自己的安乐。利他之别，别无所有。'投身于母虎之

1　[吴]康僧会译.蒲正信注.六度集经[M].成都：四川巴蜀书社，2001:60.

2　[北魏]慧觉等译.贤愚经.卷一.摩诃萨埵以身施虎品第二.大正藏，（4）：352-353.

前。弟子归来，看不到导师，寻找后发现母虎吃掉了菩萨的身体。弟子非常震惊，大悲苦叹，赞诵菩萨云："所谓伟大的智者，不执着于自己的安乐、勇敢、离恐，示现至高无上的爱（prema）。菩萨更是特别值得的被礼拜者（namaskāra-viśeṣapātratā）。'更颂曰："菩萨是一切生类的归皈所（sarvabhūta-śaraṇya），特别有大悲心的人（vipulakāruṇya），理应皈依的真实的菩萨（bhūtārtha-bodhisattva）、大士（māhasattva）。'把菩萨舍利宝埋入大地，弟子和众神共同以花环法衣诸物供养祭祀。"这些神祇有Gandharvas、Yakṣas、snakes、Devas，等等。最后，经典的编纂者声言："佛陀在类似这样的前生，对一切众生，以自然最高的慈爱为自性力（akaraṇaparamavatsala-svabhāva），以所有的存在与自己同样看待（sarvabhūta-ātmabhūta），应该产生最高的敬信（prasāda）和敬爱（prīti）。"

梵本《天譬喻经》第32篇（rūpavatī-avadana，自らの体を布施するブッダの本生话）所述稍有差异："佛陀在前生是名为梵光的青年，在某地设草庵和经行地，为众生利益而苦行。他发现了近处的妊娠的母虎，为母虎向两个仙人（brahmarṣi）乞求给她某些食物。其间，母虎生产了两只虎崽，因为太饥饿了，她想吃掉其中的一只。梵光再次乞求两仙人给母虎食物。但是，两仙人飞入空中，'谁会为动物施舍自己身体的呢'，言讫而去。梵光于是投身于母虎之前。但是，母虎没有吃掉他的身体。因为他是住于慈悲者（maitrī-vihārī）。他说真实语：'我献出身体，不是为了王位、享受、力量、转轮圣王的领土等。调伏未调伏者，渡未渡者，解脱未解脱者，使未得安稳者得以安稳，使未入涅槃者得以涅槃。'于是，他在母虎前杀身割头。"

前引康译本最为简略。缺少后两者所述的两位仙人、刺颈出血、建造舍利宝塔等情节，很可能是舍身饲虎故事的初期版本。后两者，基本情节相似，还都有一段其母凶梦的情节，表现两者具有同源性，大约都是依据中亚特别是犍陀罗的流行传奇写成定本的。就情节发展推测，这些版本的形成顺序可能是：康僧会译本—《天譬喻经》—慧觉译本、慧询译本。如果不是谈论最初的雏形时期，而是讨论这个故事的广泛流传时期，应当在公元4世纪左右。

"摩诃萨埵舍身饲虎"壁画题材绘于克孜尔石窟第7、8、17、38、47、58、91、100、114、157、178、184窟。现将通过其窟形、年代、图像位置进行分析。

7窟，中心柱窟。龟兹研究院认为年代约公元5世纪，德国学者认为在

600～650年。摩诃萨埵舍身饲虎图像绘于主室券腹。

8窟，中心柱窟。龟兹研究院认为年代约公元7世纪，德国学者认为在600～650年，宿白认为属第三阶段（公元545±75—685±65年及其以后）。摩诃萨埵舍身饲虎图像绘于主室券腹。

17窟，中心柱窟。龟兹研究院认为年代约公元6世纪，宿白认为在第二阶段（公元395±65—465±65年）。摩诃萨埵舍身饲虎图像绘于主室券腹。

38窟，中心柱窟。龟兹研究院认为年代约公元4世纪，德国学者认为在600～650年，宿白认为在第一阶段（公元310±80—350±60年）。摩诃萨埵舍身饲虎图像绘于主室券腹。

47窟，大像窟。龟兹研究院认为年代约公元4世纪，宿白认为在第一阶段（公元310±80—350±60年）。南甬道西端绘摩诃萨埵舍身饲虎图像。

58窟，中心柱窟。龟兹研究院认为年代约公元7世纪，德国学者认为在600～650年。摩诃萨埵舍身饲虎图像绘于主室券腹。

91窟，中心柱窟。龟兹研究院认为年代约公元4世纪。摩诃萨埵舍身饲虎图像绘于主室券腹。

100窟，中心柱窟。龟兹研究院认为年代约公元7世纪。摩诃萨埵舍身饲虎图像绘于主室券腹。

114窟，中心柱窟。龟兹研究院认为年代约公元4世纪，德国学者认为在600～650年。摩诃萨埵舍身饲虎图像绘于主室券腹。

157窟，大像窟。年代不详。摩诃萨埵舍身饲虎图像绘于主室券腹。

178窟，中心柱窟。中心柱窟。龟兹研究院认为年代约公元7世纪，德国学者认为在600～650年。摩诃萨埵舍身饲虎图像绘于主室券腹。

184窟，中心柱窟。龟兹研究院认为年代约公元7世纪，德国学者认为在650年以后。摩诃萨埵舍身饲虎图像绘于主室南北壁下部。[1]

克孜尔石窟从开凿到现在已经经过了上千年时间，由于壁画剥落，包括20世纪初的盗掘等等原因，有舍身饲虎本生题材的可能远远不止这12个窟。该图像多绘于中心柱窟、大像窟。壁画画面表现与《贤愚经》经文完全符合。《贤愚经》卷一"摩诃萨埵以身施虎品"曰："见有一虎适乳二子……至于虎所，投身虎前……命终之后，生于兜率天……住于空中二。种种言辞，解谏父母。"[2]38窟画面为摩诃萨埵投身虎前，绘有一只大虎、两只小虎（如图3–28）。有些画面还出现了摩诃萨埵太子死后在天上劝慰父母的情景。这两个情景与《贤愚经》完全符合。固定的形象还出现

1 新疆龟兹石窟研究所编著.克孜尔石窟内容总录[M].乌鲁木齐：新疆美术摄影出版社，2000:122-08.

2 [北魏]慧觉等译.贤愚经卷一.摩诃萨埵以身施虎品第二.大正藏，（4）：352-353.

在龟兹地区的其他石窟中，比如库木吐喇、克孜尔尕哈等。画面中摩诃萨埵太子的形象被描绘成一种样式，圆形脸，双下巴，有皱纹的下颌，短的眼眉，薄嘴唇，聚集到中央的脸。这种面孔为龟兹人特色。除此之外，描绘其他人物或菩萨们的面孔也是较为同样的五官。人物身体的形态较宽厚。从腰开始很细窄，整体上半身呈三角形。摩诃萨埵太子的上半身没穿衣服，腰部以下围着裙子。第114窟的摩诃萨埵太子头戴花冠（如图3-29），第58窟的太子头戴龟兹地区至今还有的传统毛毡帽子。

图3-28 第38窟 舍身饲虎图　　　　　　　　　图3-29 第114窟 舍身饲虎图

38、47以及114窟所画的轮廓线比较温柔，明暗是相同的颜色，但其余的石窟轮廓线粗糙，明暗的处理也没有色彩的使用，所以人体的颜色是第一样式的白色、褐色、黄色，但是没有使用红色或蓝色的肤色，第8、17、38、184窟中青色、白色、绿色，强调戏剧性的自我牺牲的意义。迄今为止的研究，综合分析一下的话，首先，自我牺牲的主题，也是牺牲自己的身体布施的内容，与其他地区相比，刻画了很多的龟兹地区本生图主题的最基本的特征。

克孜尔尕哈石窟壁画的本生故事达40多种，现可识壁画内容有29种。[1]现存"摩诃萨埵舍身饲虎"壁画图像为11、14、16、31四个窟。16窟为大

1　新疆龟兹石窟研究院.克孜尔尕哈石窟内容总录[M].北京：文物出版社，2009:11.

像窟，其他三个窟都为中心柱窟。年代16窟最早，专家多断代为早期，但断代时间跨度较大，从公元2世纪到6世纪之间。[1]11、14、31三个窟年代从早期持续到8世纪以后。克孜尔尕哈本生故事图像绘制位置与克孜尔石窟本生故事图像位置不同，有较大的变化，即绘制在中心柱窟券顶下部、主室侧壁下部和甬道券顶、甬道侧壁下部四个位置。而且每个位置的表现形式也不一样。

11窟，中心柱窟。年代：Ch6～8世纪，Y3期，D早期，J6～7世纪。

右甬道两侧壁顶部两侧自下至上依次绘一列半菱格（内绘水池和动物），两列菱格本生故事，一列小菱格（内绘水池和动物），一列小菱格。券面壁画有一部分被揭取，现存可识的有摩诃萨埵舍身饲虎等壁画。该窟后甬道正壁绘八王争、分舍利等佛传故事。

14窟，中心柱窟。年代：Ch6～7世纪，Y3期，D早期，J6～7世纪。

右甬道外侧壁下部绘一列本生故事，画幅中上部绘两幅大型本生故事，前端绘须大拏乐善好施，后端绘摩诃萨埵舍身饲虎。该窟后甬道正壁和左右端壁绘八王争、分舍利佛传故事。

16窟，大像窟。年代：Ch早期，Y1、2期，D早期，J6世纪。

右甬道内侧壁绘两铺本生故事。前壁壁画内容不详，后端绘摩诃萨埵舍身饲虎，画面下部残失，残存部分被刮毁。

31窟，中心柱窟。年代：Ch晚期，Y4期，J8世纪及其以后。

左甬道内侧壁中上部绘本生故事摩诃萨埵舍身饲虎，壁画有一部分被揭取。该窟由方形窟改建为中心柱窟。

克孜尔尕哈该题材大体上和克孜尔一样，第11窟的《舍身饲虎本生图》大体上和克孜尔一样，但是画法较粗糙，用红色描边，同时期，即6～7世纪的14窟，用晕染法，红色的颜料表现立体感，饥饿的老虎画得很生动，但是画法较粗糙（如图3-30、3-31）。

库木吐喇石窟是新疆境内规模仅次于克孜尔的第二大石窟寺。该石窟北面与克孜尔石窟直线距离约20千米，由于其特殊的地理位置，是古龟兹时期的一个重要的政治文化中心。

63窟，中心柱纵券顶的大像窟。年代约在公元7世纪初。[2]主室右侧壁

1 常书鸿（Ch）断代为早期，阎文儒（Y）断为1、2期（2世纪末到5世纪初），丁明夷（D）断为早期（克孜尔石窟一期后端，即3到4世纪），贾应逸（J）断为早期。新疆龟兹研究院编.克孜尔尕哈石窟内容总录[M].北京：文物出版社，2009:19.

2 贾应逸.历史画廊——库木吐喇壁画研究[C].中国新疆壁画全集4.库木吐喇[M].乌鲁木齐：新疆美术摄影出版社，1995:1—24.

贾应逸根据壁画题材的内容，将库木吐喇石窟分为龟兹王国时期、安西大都护府时期和回鹘时期。

图3-30 克孜尔朵哈11窟 舍身饲虎图　　　　　　　图3-31 克孜尔朵哈14窟 舍身饲虎图

纵券顶顶部绘菱格因缘与本生故事，券两侧的菱格山尖在中脊相对。中脊两侧各绘一列本生故事，本生故事有舍身饲虎。该窟后甬道正壁通壁绘一幅八王争、分舍利图，中部绘分舍利，两端绘争舍利。

　　壁画中摩诃萨埵太子上半身裸体，下半身着裙子，一身都是红色的，用晕染法绘画，肚子分成四部分，膝盖向外突出半圆，与克孜尔石窟同题材的区别在于，画面右边有一个人，头戴冠，合掌跪地（如图3-32、3-33）。

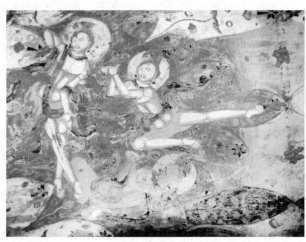

图3-32 库木吐喇63窟 舍身饲虎线描图　　　　　　　图3-33 库木吐喇63窟 舍身饲虎图

　　摩诃萨埵舍身饲虎后传至敦煌莫高窟，敦煌254窟开凿于北魏时代，窟中南壁龛下绘摩诃萨埵饲虎本生一铺，长方形构图（如图3-34至3-43），画面里描绘了共计八个复杂的场景。即"三王子山间观饿虎""刺颈""跳崖""饲虎""二兄回宫报信""父母哭尸""收捡骨骸""起塔供养"。各个场景之间用山林图案分隔。构图均衡，"起塔供

养"绘于画面的受光面最强的右上角，并突出了塔的高度，较好地表达了画面的节奏感和韵律感，完整地叙述了故事。即强调摩诃萨埵太子自我牺牲和悲悯众生的精神，其摩诃萨埵太子形象和克孜尔的一样，有着细腰和宽厚的肩膀，双下巴，脸部有皱纹，五官集中。虽然构图和故事叙述方式和克孜尔的不一样，但在人物形象描绘上有相同之处。

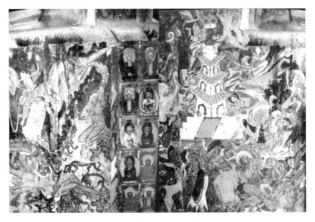

图3-34 敦煌254窟 舍身饲虎图

结合中国求法僧的记录来看，大体言之，《舍身饲虎图》主要流行于犍陀罗地区，而克孜尔石窟《舍身饲虎图》是接受犍陀罗影响的结果。这一点，基本上得到了中外学者的首肯。这里仅举山折哲雄在他的文章中征引过的宫治昭和杉本卓洲两家的看法。宫治昭在他的著作《不可思议的犍陀罗佛像》中说：

"这种自我牺牲的行为在犍陀罗地区广受关

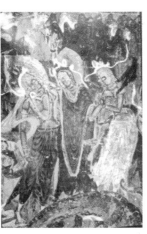

图3-35 敦煌254窟 舍身饲虎图 局部

图3-36 敦煌254窟 舍身饲虎图 局部

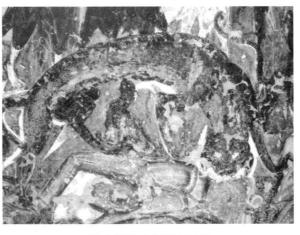

图3-37 敦煌254窟 舍身饲虎图 局部

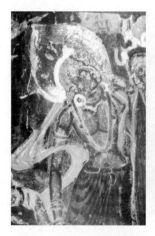

图3-38 敦煌254窟 舍身饲虎图 局部

图3-39 敦煌254窟 舍身饲虎图 局部

注和赞赏。尸毗王本生被认为发生在斯瓦特，其他施眼、施头的本生处都在咀叉始罗和犍陀罗。在中印度虽然也有《尸毗王本生图》，但仅限于此例，再没有其他像这样流血牺牲的故事。从这个意义上来讲，可以推断，这些都是产生于犍陀罗当地的独特的佛教故事。"

又说：

图3-40 敦煌254窟 舍身饲虎图 局部

图3-41 敦煌254窟 舍身饲虎图 局部

"这般将自己施予饿虎的悲惨故事，却很难被注重不杀生的印度社会所容纳。单纯布施的本生故事暂且不论，像这种血淋淋的自我牺牲的故事，从印度的神话、民俗故事中是无法找到其根据的。很可能，它就产生于

图3-42 敦煌254窟 舍身饲虎图 局部

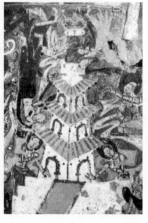

图3-43 敦煌254窟 舍身饲虎图 局部

犍陀罗当地。与此相反的是，在中印度颇受欢迎的轮回世界中以动物为主人公的寓言故事，到了犍陀罗竟至消失不见。"[1]

杉本卓洲则认为：

> "尸毗王割肉贸鸽、须大拏无所不施、菩提萨埵舍身饲虎，这些雕造于秣菟罗的《本生图》，与巴尔胡特、桑奇等地牧歌式的动物与人自由交错的图像截然不同。在此，泛神论的气息消失了，而是苦厉的慈悲英雄。这种勇壮舍身的菩萨的出现，与秣菟罗养育的民族性格没有太多的联系。"[2]

他们都认为舍身饲虎是犍陀罗佛教的独特信仰，而秣菟罗浮雕的源头应当求之于犍陀罗。另外，山折哲雄谈道：

> "在犍陀罗和秣菟罗地区，制作了最初的佛像。在公元1—2世纪前后，这是受到了遥远的希腊文化影响的结果。这特别刺激了我的好奇心。舍身饲虎图的诞生，与佛像的出现之间，有没有不易看清的联系呢？"[3]

杉本卓洲指出：菩萨施舍了自己的肉体这一种类的故事，多认为发生于西北印度。例如，据《大唐西域记》记载：在犍陀罗国，有菩萨施眼处、须大拏太子施儿处；乌底衍国有忍辱仙人切断肢体处、萨缚达多王弃国后缚身卖与敌国处、尸毗王割身代鸽施鹰处、化身为大蟒供人食用以济饥荒处、慈力王刺身出血施五夜叉处；在塔克西拉国，有月光王切头施人处；辛哈浦尔国有摩诃萨埵太子舍身饲虎处，等等。

根据这些情况判断，克孜尔石窟的舍身布施本生应直接源于犍陀罗地区。布施是位列于六度之首的主要法门，在《高僧传》也专辟章节记载相关的僧侣传记。舍身施头等酷烈惨冷的行为实践，既不见于巴利语本生经，也不是热带田园风光的印度本生所能产生的。出现的人物多见于印度古籍，譬如尸毗王，在佛经之外也见于史诗《摩诃婆罗多》，而部分图像的原型，诸如舍身饲虎，却来自西亚和地中海地区，大体上可以理解为印度文明和西

1　[日]宫治昭著. 李萍译. 犍陀罗美术寻踪[M]. 北京：人民美术出版社，2006:88-89.

2　[日]杉本卓洲. 秣菟罗佛像崇拜的展开. 金泽大学文学部论集·行动科学·哲学17，1997:85-110.

3　[日]山折哲雄. 舍身饲虎图源流. 世界美术大全集·东洋编. インド(1)配本，小学馆，1997:10-11.

方文明的混血宁馨儿，逆传到恒河流域，又在克孜尔得以充分地展现。

第四节　本生故事图像的形式和图像程序的转变

克孜尔早期中心柱窟本生故事壁画绘制于券顶侧壁菱格内，券顶中脊绘《天相图》。这个时期的石窟没有后室，只有后甬道，后甬道内基本上绘涅槃、焚棺题材。

中期中心柱窟开始将后甬道扩建成后室，有些出现前室。主室中脊依旧绘《天相图》，券顶两侧壁菱格绘本生故事，菱格形式开始变化，菱格的边缘为平顶山峦，是装饰。菱格内绘因缘故事成为这个时期的主要题材。菱格因缘与菱格本生在形式和内容上有较大的区别，菱格本生仅描绘故事情节，画面不绘佛像，菱格因缘都在画面中间部分绘佛像。本生和因缘故事共同存在，表现的是佛完整的前世。

克孜尔石窟本生壁画除了菱格形式，第110、175、184、186、193、198等窟还有长卷式样本生壁画。

184窟主室南北壁下部各绘一列本生故事。可识别的本生故事有"摩诃萨埵舍身饲虎""月光王施头""慈力王施血""圣友施乳汁""须大拏乐善好施""羼提波梨忍辱截肢""萨缚燃臂引路""修楼婆王闻法舍妻儿"等（如图3-44）。[1]

186窟主室东西壁下

图3-44 184窟主室侧壁

（位于左侧）

1　新疆龟兹石窟研究所编著.克孜尔石窟内容总录[M].乌鲁木齐：新疆美术摄影出版社，2000:203-208.

部各绘一列本生故事，故事情节由右向左发展，"大光明譬喻""大施抒海夺珠""羼提波梨忍辱截肢""猴王本生"。另一侧则绘"睒子本生""月光王施头"。[1]198窟的本生题材选择与186窟非常接近。（如图3-45）

图3-45 186窟

184窟与186窟在位置上靠近，年代上同属于公元7世纪，在表现上却不同。184窟《本生图》表现为一图一事，分界以底色不同来分隔，每张图像大小略同，图像中建筑的山川也搭配合理，空间感较强。而186窟本生每个故事中则间以Y形树木为分隔，但运用手法隐蔽，整个画面山林气息较浓。

长卷式样的《本生图》，由于长卷形式在空间上呈细长性，空间分隔上有大的弹性，题材情节仍是菱格本生那样的程式化，艺术表现上自由空间大。

本生故事从主室券顶两侧壁下降至主室下部分，因缘故事图像由主室券顶券腹开始上升到券顶的两侧壁，即本生故事的地位开始下降，但是本生故事的壁画数量上占用很大的比重。

175、197、198、199、206窟，在这个五个窟中本生故事图像位置开始变化了。从主室券腹两侧壁开始转向左右甬道的两侧壁下部。

175窟，龟兹研究院认为年代约为6世纪，德国学者认为在600～650年。主室两侧券腹各绘四列菱格因缘和一列本生故事。西甬道西壁中部绘一列本生故事，内容不详。东甬道东壁中部绘一列本生故事，内容也不

1　中国石窟·克孜尔石窟三[M].北京：文物出版社，图版209-210.

详。[1]175窟左右甬道上半部分是以龛窟里面的塑像和龛窟外壁画相结合表现佛传故事。

197、198、199窟，年代同为公元7世纪，同属于谷东区，石窟开凿的位置在一起。同时这三个窟本生故事图像的位置产生了变化，本生故事全绘于石窟的左右甬道。这种位置的变化在克孜尔石窟并不多见，仅知的有五个石窟，除了上述三个石窟，还有175窟和位于后山区的206窟。175窟开凿的时间约为公元6世纪，206窟开凿于约公元7世纪。

197窟本生故事绘于左右甬道外侧壁下半部分，方格坐佛题材一直绘至两甬道内券顶。

198窟本生故事分别绘于左右甬道券顶两侧券腹和主室两侧券腹，"大光明王本生""月光王施头""须大拏乐善好施""睒子本生""尸毗王割肉贸鸽"等同样的题材被描绘在主室券腹菱格本生中和左右甬道，该窟左右甬道本生故事题材的选择上是通过对主室券腹的本生故事的进一步精练和扩大。"睒子本生"和"大光明本生"都采用了用相邻的几个画面来表现故事的连续性情节的方法。

199窟右甬道外侧壁的两栏本生故事情节从左向右排列，表现了"善财太子""紧那罗女"[2]本生故事的开始和发展。这两个本生故事题材来源于小乘佛教《根本说一切有部毗奈耶杂事》。该壁画有一部分缺失，现只存三个该故事的开始部分（如图3-46）。

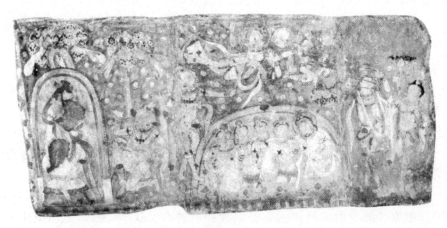

图3-46 199窟

1　新疆龟兹石窟研究所编著.克孜尔石窟内容总录[M].乌鲁木齐：新疆美术摄影出版社，2000:193-203.

2　廖旸认为这两个本生故事题材来自六度中的精进度。

206窟左右甬道内侧壁各绘两列本生和因缘。外侧壁绘一列菱格本生故事。可辨识的本生故事题材有"兔焚身舍身""婆罗门闻法舍身""阿兰伽兰苦修""猴王智斗水妖""白象王忍痛拔牙""大施抒海夺珠""虔阇尼婆梨王闻法身燃千灯"。[1]

克孜尔尕哈11、13、14窟和上述五个窟本生故事在壁画布局和题材的选择上存在着一致性。如:"尸毗王割肉贸鸽""睒子本生""摩诃萨埵舍身饲虎""虔阇尼婆梨王闻法身燃千灯"等。[2]

本生故事图像位置的改变,即意味着石窟壁画的图像程序也开始改变,打破了以往中心柱窟的礼拜形式。175窟左右甬道内券顶绘菱格图案,两甬道外侧壁皆开凿两个龛窟,龛窟内塑佛像,龛窟外绘壁画,相结合表现佛降火龙、提婆达多砸佛和魔军怖佛的题材,右甬道西壁绘《五趣轮回图》。198、199窟左右甬道里的券顶中脊绘立佛、大雁,题材的头部朝向主室,本生故事的情节的发展同时也随着券顶的壁画的朝向,指向了主室正壁龛窟中释迦牟尼佛像。壁画布局出现了变化,同时佛涅槃题材开始消解,左右甬道壁画题材与佛涅槃题材开始分离,本生、因缘、供养人的题材大量地绘于左右甬道,且全部指向释迦主尊,克孜尔尕哈11、14窟左右甬道绘制的供养人的朝向也反映了独尊主尊的现象。克孜尔地区佛教核心内容是根据小乘说一切有部,主张三世实有和法体恒有,还有一切法是过去、现在、未来共存,在过去七佛、现在的释迦牟尼和未来的弥勒中,重要的是释迦牟尼,体现了"唯礼释迦而已"的佛教思想。

1 新疆龟兹石窟研究所编著.克孜尔石窟内容总录[M].乌鲁木齐:新疆美术摄影出版社,2000:195-203.

2 新疆龟兹石窟研究所编著.克孜尔尕哈石窟内容总录[M].北京:文物出版社,2009:34.39.41.42.

第四章　克孜尔石窟壁画题材区域性考察

　　克孜尔地处中外文化交流的前沿地带，具有突出的区域性优势。而克孜尔石窟壁画在受域外文化影响的同时，对周边的敦煌甚至东至中原地区的佛教艺术，都有重要的影响力，这样的文化交流传播背景更显克孜尔石窟壁画的区域属性。

　　作为佛事活动场所的石窟，其基本形制源于古印度。古印度的石窟虽然早在阿育王时代已有开凿，但直到笈多王朝兴起才再次焕发了生机，在西印度的德干地区开凿了许多大规模的石窟，如阿旃陀、埃洛拉、奥兰巴加德等。不过，印度的佛教、印度教、耆那教均开凿了自己的石窟，除了窟内雕像和壁画外，窟形基本相同。佛教石窟主要有支提窟和毗诃罗窟两种，前者以窟内的支提塔为礼拜对象，后者主要是僧侣起居的生活场所，也是诵经与禅修的主要场所，两者都传入了中国，克孜尔石窟可能是中国最古老的石窟之一。在倡导禅修的佛学思潮中，首先兴起的是方形窟，以印度毗诃罗（vihara）为原型，壁画题材以佛传为主。随后兴起的中心柱窟，大体上以支提窟为原型。至于大像窟的原型，时期就更晚些，大约出现在阿旃陀末年（480年前后），埃洛拉与奥兰巴加德兴起之时（6—7世纪）。作为大像窟存在的证据之一，还涉及与克孜尔石窟关系密切的巴米扬石窟。根据对巴米扬石窟炸毁后残迹的碳十四分析，西大佛的年代确定为602～641年。东大佛的年代稍早，为535～600年。巴米扬石窟壁画中的人物明显特色之一是头冠背后的飘带，这一形象也大量出现于克孜尔，说明了两者之间的对应关系。敦煌早期壁画中"舍身布施图像"通常被确定为北凉时期，对这个年代有不同的看法。根据这些情况分析，克孜尔大像窟的盛行时期可能要晚至北朝时期。这个看法与目前流行的克孜尔石窟分期不完全相符，也由此凸现了中印文化交流大背景对石窟研究的重要性。

　　克孜尔石窟壁画题材的两大主题，《佛传图》与《本生图》，在古印度的佛教艺术中都有所表现，而整体上不如犍陀罗那么引人瞩目，尤其是犍陀罗流行的燃灯佛授记、尸毗王舍身饲虎等，在印度本土都极为罕见，前者尚未有确切的图例，后者仅在秣菟罗发现过一例。因此克孜尔石窟，就题材分析，虽然无疑是印度佛教美术，特别是在犍陀罗佛教美术影响下的结果，但其之间的相互影响关系却显得较为复杂，故而很有研究的必要。

　　克孜尔石窟较多地体现了犍陀罗等地佛教图像与佛教信仰的基本特

色，在当地文化传统的基础上表现出更多的外来特色，甚至有外国艺术家在此绘制壁画。作为龟兹佛教文化圈的杰出代表，克孜尔石窟的窟形、雕塑和壁画，对周边的库木吐喇、森木塞姆、克孜尔尕哈、玛扎伯哈、托乎拉克埃肯等石窟有着明显的范本意义。菱形构图的壁画是龟兹地区石窟壁画所独有的特色。古龟兹区域出土文物中的菱形图案和克孜尔石窟壁画的菱形构图相似，体现了地域特色。菱形构图成为持续时间长、遍及面极广的龟兹地区壁画主要形式。但菱格形式在发展过程中始终没有得到外部地域的认同。这也是问题的所在。

克孜尔石窟所属古龟兹，"文字取则印度，粗有改变"，"习学小乘一切有部"，虽然是印欧文化与汉文化的汇聚交流地带，而壁画所见却更近于中亚，更多地表现出龟兹文化内传汉地的痕迹。而其"管弦伎乐，特善诸国"，不仅丰富了内地的音乐歌舞，也成了汉地佛教图像"伎乐"部众的原型。很大程度上，在中亚文明对中国文明的影响中，龟兹扮演了引进、沉淀、筛选、东传的媒介角色。

第一节　克孜尔石窟壁画与古印度石窟关系

克孜尔石窟的地理位置处于新疆拜城克孜尔镇近旁的山崖，属于龟兹古国的范畴，是龟兹石窟艺术的重要组成部分，也是发祥地之一。古代龟兹是丝绸之路上的要塞，曾是佛教最盛行的地方之一，由于其重要的地理位置，注定了其作为佛教传入中原的重要驿站。这其中的关系是佛教从印度进入古龟兹地界，在这儿形成了带有本土特色的"西域佛教"，再之后才继续东传至中原地区。所以说，克孜尔石窟是承袭了印度以及犍陀罗的一脉，独自发展之后才传入中原地区，此足见古龟兹在佛教传播路上的重要地位。

综上所述，对形成克孜尔石窟文化艺术性的因素可做这样的分析：因受外来文化的影响，石窟内不可避免地会存在一些外来的因素，而这些外来因素包括当时佛教已经发展起来的地区，如印度、犍陀罗、秣菟罗以及波斯、伊朗等地区，均可成为克孜尔石窟外来影响的源发地。另外随着石窟的开凿，壁画的绘制以及当地的文化和佛教文化相融，石窟艺术必然产生一些独有的特征。根据史书的记载，我们可以知道古龟兹地区很早就有人类繁衍生息，并且有较高的精神文化素质，我们可以将这一部分解读为本土文化因素，这一部分也成为克孜尔石窟壁画的底蕴和根基。对于克孜

尔石窟壁画题材区域性的研究，我们可以先从这两个大的方面进行探讨，一是不同地域的关联性，二是与相近地域的关联性。此可为克孜尔石窟壁画题材具体关联性研究的铺垫。

在众多的外来因素中，印度佛教艺术无疑是最重要的部分，克孜尔石窟无疑是在印度佛教美术直接或间接影响下形成的，在石窟形制和壁画题材等方面必然会多多少少地反映出印度原型。

石窟形制上，印度佛教石窟主要有两种形制，一是内部供奉佛塔的支提窟，二是僧侣起居的毗诃罗窟。前者平面多呈长方形，里端为半圆形，佛塔竖立在圆心位置上，顶部与窟顶相连。石塔较为朴素，通常没有装饰，更缺少佛像雕刻。佛塔是在开凿时预留的岩体上雕刻而成的，唯塔顶的相轮部常常有所损坏。这种形式起源很早，也沿用了很长一段时期，一直延续到笈多盛期（约5—6世纪仍在使用）。后者的毗诃罗窟，多为列柱大厅。该窟的平面多为方形或近似于方形，中间整齐排列了石柱，这些石柱也同样是在预留岩体上雕刻而成的，几乎没有承重作用。在洞窟的四周又开若干小型洞窟，有些在窟内留下一张石床，大体是供僧侣休息用的，这些小窟无论有没有石床，都只比一张床略大，与印度僧侣托钵游方不讲究起居质量有关。

克孜尔石窟也同样出现了这样的两种形制的石窟，并且根据当地的具体情况进行了改造。中心柱窟的原型是印度支提窟，把印度的支提石塔改造成方柱，犹如中国式的方塔一般，柱身四面往往有佛像雕刻，佛像与方塔都是僧人观礼的对象。毗诃罗窟在克孜尔也有所变化，往往增加取暖壁炉等设备，以适应当地气候寒冷的自然环境。

印度石窟起源很早，据传在阿育王时期就曾建造石窟。之后却有相当长一段时期，缺少石窟开凿的文献记录，而难以在现存石窟中寻找早期洞窟的依据。直到笈多王朝兴起，石窟开凿才再度兴起，并且留下了许多规模宏大的石窟群。这些石窟多分布在西印度的德干高原山区，诸如阿旃陀、埃罗拉、奥兰加巴德等地，同时印度教石窟和耆那教石窟也蔚然兴起，他们有时与佛教徒在同一山崖上各自开窟造像，形成了"三教并存"的有趣局面。极著名的阿旃陀石窟是位于印度德干高原北部偏西的佛教圣地，始建于公元前2世纪，7世纪佛教衰落，阿旃陀逐渐被人遗忘（玄奘曾礼拜过，但书中所述与现存有较大的出入）。重新发现的时期仅有百年左右。阿旃陀共开凿30窟，分为建筑、雕刻、绘画三部分，用现在艺术眼光来看，它是一座佛教艺术博物馆。最令人着迷的是它精美而丰富的壁画，随着岁月的流逝，其色彩虽然已有些剥落、污损及褪色，但其魅力却是永

恒的，是现存最早的古印度壁画遗迹，深受世人瞩目。壁画主要是以各种佛教传说宣扬佛教，所描绘的是一个活生生的世界，因此画面还涉及广泛的社会生活，种种戏剧性的时代生活场景多被明快生动的笔触表现得淋漓尽致，是印度绘画史最完美的典范。这些壁画并非全为宗教的庄严肃穆，而是将宗教情感寄托于世俗艳情的生活格调之中，女性形象的塑造成为壁画的一个重要组成部分。这种添色的官能美，是宗教与艳情、美丽与救赎的展现。为了吸引尚未被佛教深切感化的众生，在石窟上呈现出富有艳情味与悲悯味的审美主调和容易亲近的题材合情合理。

　　阿旃陀壁画，除了常见的单独的佛陀像和观音像之外，多取材于本生故事，与巴利语《本生经》较为吻合。比如，以壁画著称的第一窟，在令人惊奇和钦佩的绘画中，我们看到了摩罗的攻击、尸毗王本生、摩诃阇那卡本生、螺护本生、瞻波本生。穿插在这些本生图像中的是迷人的庭院和宫殿景色，还有无疑为无上杰出的两尊菩萨：金刚手菩萨和观音菩萨。第二窟，同样也是以壁画著称的。许多本生仍然是壁画的主角，鹅本生、鲁鲁鹿本生、维杜拉潘迪塔本生，以及富兰那譬喻，同时也描绘了摩耶入梦和悉达多太子（未来的佛陀）的诞生。佛传题材仅止于此。本生故事，除了个别的尸毗王本生外，其他都是中国佛像中极少出现的，即使在佛经中有所描述，也往往不被重视。部分本生，例如，鲁鲁鹿本生，原本是讲述一个名为鲁鲁鹿的故事，在中国却变成了九色鹿。九色鹿与鲁鲁鹿相差很大。很可能，鲁鲁鹿在印度也有不同情节的故事版本，其中或许有一种与九色鹿相近吧，但是今天已经很难寻索这个故事的演化过程。

　　阿旃陀石窟壁画是佛教绘画的源头，经由丝路传入中国，然后再传到遥远的日本，从而在整个亚洲佛教中产生巨大的影响。绘画艺术透过视觉形象，跨越了语言文字的隔阂，有效地将宗教意念与讯息传达出去。我们注意到了克孜尔壁画题材，与阿旃陀相比，相差很大，一方面可能是佛教义理的地域性差异造成的，就像九色鹿那样；另外一方面也可能是在从阿旃陀到克孜尔的漫漫路程中，还吸纳了其他佛教圣地的佛教题材，比如犍陀罗地区的佛教艺术一定以各种形式对克孜尔修行的僧侣产生过强烈的吸引力。

　　犍陀罗地区相当于今巴基斯坦白沙瓦及其毗连的阿富汗东部一带，曾先后为波斯帝国、马其顿亚历山大帝国及巴克特里亚王国所统治。贵霜帝国时期，犍陀罗成为其统治中心。佛教及其他宗教的传播和流行，以及东西方贸易的交流，使犍陀罗成为多种文化的聚集地和融汇点，结果是佛教寺院的大量建立和由此而兴盛的佛教雕像。5世纪末，因入侵的嚈哒人

图4-1 犍陀罗佛像

摧毁佛寺，其雕像也随之渐衰，但其余波可能延续至6世纪。也就是说，在克孜尔石窟的兴盛期（此据宿白分期论），犍陀罗仍然在雕造佛像。犍陀罗佛像因采用青灰色的云母质片岩为材料，幽暗、沉着、冷峻的色调，使佛像古朴、庄重、静穆的特征得到了充分表现（如图4-1）。后期犍陀罗佛像日趋程式化，多有雷同。其中，犍陀罗佛像有一个与恒河流域不同的重要特点：犍陀罗特别重视佛传题材。而佛传在阿旃陀石窟中却比较少见，在其他石窟和散存的佛教文物中也相当少见，但在犍陀罗却是特别地发达。从燃灯佛授记开始，一直到佛陀涅槃，前后多达120多个故事情节。现存的这些佛传雕像，多数是以石质浮雕的形式出现的，原先的排列顺序已经被打破，难以复原当初的形式。但是，这些种类繁多的佛传浮雕仍然给我们传达了一个重要信息：在犍陀罗被特别重视的佛传故事，也同样在克孜尔受到特别的重视，尽管两者之间的图像表现形式有很大的区别。在克孜尔，往往表现为以极少的人物和背景表现一个情节的典型情景，并且多出现在菱形方格中。这种菱形引起学者和游客共同的好奇心，学者们的解释也有多种。无论如何，这种形式是克孜尔独有的，这一点，应该是克孜尔当年自我创造的结果。而这种形式中所描绘的题材，却与犍陀罗有着密切的联系。

克孜尔壁画特别流行以佛陀涅槃后为核心的各种场景，如"阿阇世王闻佛涅槃闷绝复苏""八王分舍利""第一次结集"等题材，是克孜尔特有的绘画题材，在犍陀罗没有出现，应当是依据相应的佛传故事自行创作的。不过，有些壁画旁边画有外国画师的形象，是这些外国画师依据他们本国的习惯绘制的，还是依照克孜尔僧侣的意图创作的呢？估计后者的可能性很大，因为作为在多个洞窟中都有所表现的流行现象，应当与克孜尔僧侣的佛教观念相符。不过，我们也不能完全排除犍陀罗也有类似创作的可能性。毕竟，古老的犍陀罗曾经遭受一轮又一轮的外族入主，他们的宗教观念各不相同，既有宽容的，也有毁佛的，当年是否有类似的创作或许在以后的考古发现中还将会有更加明确的解答。

如同佛教义理一样，印度佛教传入中国后逐渐演变成中国佛教，在许多方面融入了中国人自己的理解。尽管一代又一代的求法僧在戈壁雪山与大海波涛中往返于中印之间，怀着巨大的热情从印度取回了真经，而最终的结果却是形成了中国佛教。佛教美术也同样如此。我们虽然在努力寻找克孜尔壁画的印度原型，也重视克孜尔壁画对敦煌和中原佛教美术的范本

意义，但也不能忽视克孜尔壁画自身的伟大意义。有学者把克孜尔壁画以及毗近石壁的壁画合称为"龟兹风格"。龟兹风格是依据龟兹佛教在龟兹当地创造的具有龟兹特色的佛教美术式样。壁画虽然也有较浓厚的犍陀罗美术风格影响，但中原传统汉画线描技法在壁画中也普遍使用，那些根据当地特点、反映当时社会世俗生活的石窟建筑和画面内容，都说明克孜尔石窟艺术是在本地区艺术传统基础上深受中原文化影响又吸收了外来文化而形成的艺术结晶。

图4-2 克孜尔中心柱窟平面线描图

一般来说，印度式风格是将犍陀罗美术涵盖其中的，日本学者上野照夫曾经考察过克孜尔石窟中的印度式风格，并且将"印度式风格分成两部分，即犍陀罗风格及其以外的其他印度美术的风格，并把后者统称为印度风格"。[1]这一观点得到了学术界的认同，本书将沿用这一观点。印度佛教对于克孜尔石窟的影响首先体现在窟型上，克孜尔最重要的窟型组成莫过于中心柱窟，中心柱窟的形式最早来源于印度的支提窟（如图4-2），克孜尔有这种形式的洞窟约51个。《根本说一切有部毗奈耶杂事》卷三曾经有关于中心柱"尔时世尊，以神变力持佛发、爪，于邬波斯迦。彼得发、爪，便立堵波。时彼逝多林天神，便以百枝伞插堵波中，白言：'世尊，我常供养此塔。'作是言已，便依塔住。时诸人等号为宅神塔，或呼为薄拘罗树中心柱"的描述。[2]可见，塔也为柱。印度的支提窟，平面表现为狭长的马蹄形，后部分出现圆形覆钵式塔，在塔的四周形成通道，窟内左右及后部有列柱。而克孜尔中心柱窟的柱体则表现为方形柱，并且列柱顶端与窟顶相连，形制与印度支提窟并不完全相同，但是就窟内的立塔或中心柱的功用性上讲，统为信徒绕行礼拜的功能却是一样的，从这点上看，形制上是属于同一类的。还有一点必须指出的是，克孜尔的中心柱窟较支提窟少了列柱，有人认为这一形式上的变化很明显是受到了伊朗化的影响。[3]克孜尔石窟的中心柱窟在性质上又有着一些自身的特征，主室平面近于方

1　[日]克孜尔千佛洞佛教美术中的印度式风格.[日]上野照夫著.张元林译[J].敦煌研究，1992，（02）：48-50.

2　[唐]义净译.根本说一切有部毗奈耶药事.卷三.大正藏，（24）：15.

3　勒柯克在分期方面分为印度、伊朗风。

形或是长方形，主室后壁正中凿龛。在主室左、右两侧的下部，向内凿出与主室侧壁方向一致的甬道，左、右甬道内端连通，形成与主室后壁平行的后甬道。有的将后甬道加高，形成后室。左右甬道及后室，构成了可绕行礼拜的通道。甬道和后面的顶部，多体现为拱券形。诚然，克孜尔中心柱窟与印度支提窟在形制上存在着某些差异，但正是这些差异，反映出了克孜尔中心柱窟的地方特色。另外一方面，也由于克孜尔石窟所处的山体地质为松散的砂岩，营造石窟之时为了防止石窟倒塌，从建筑的角度上讲，考虑岩体的结实程度，才营建这种形式的中心柱窟。但是整体形式的来源，主要还是来源于印度。

壁画主题的关联性考察。克孜尔石窟壁画佛传内容较多，比起敦煌和吐鲁番数量上要多出很多，侧重佛传故事的表现，本身就是对于印度佛教的学习。这里能看出那时的龟兹地区受到印度风格影响还是很大的，印度色彩浓重。另外在一些洞窟中绘制《说法图》，《说法图》描绘的是佛传故事中的种种场面，比如孔雀窟和阶梯窟都是属于这一类。对于佛传各个场面细致的描绘，同时又采用连续不间断的描绘手法是印度所特有的特点，这样的特点很明显地也出现在克孜尔石窟中。

壁画的色彩及线条。勒柯克对于克孜尔壁画分期中提到一个"印度伊朗风"，并且在这个分期当中又进一步分为第一风格和第二风格，并且详尽地探讨了它们各自的特征。[1]勒柯克对于这个分期的主要依据是壁画的色彩。这一对色彩的研究可以作为本文观点的佐证。他认为第一风格大体以统一色调作为基调，在此基础之上进行浓淡变化，在这个过程中主要使用了包括黄色、黄赭色、黑色、褐色、红赭色、焦黄色、灰色以及淡红色（如图4-3）在内的数种颜

图4-3 克孜尔石窟中色彩呈现

1 ［德］勒柯克.新疆佛教艺术[M].乌鲁木齐：新疆教育出版社，2006:24-26.

色，整体色调较为平和。第二种风格则使用了非常鲜明的对比色，通过使用色彩感较强的青色来产生对比的效果，这种强调与温色系的对比，看起来相当热烈活泼。通过对这两种风格的对比分析，并且结合当时的印度及犍陀罗风格可以推断出，第一风格属于犍陀罗系统，虽然犍陀罗存留下来的都是一些浮雕，但通过对犍陀罗浮雕风格的观察也能发现二者之间共同的特征。而第二风格则属于印度系统，之所以得出这样的结论是因为在印度风格的代表石窟阿旃陀石窟中，壁画的色彩和此时期的克孜尔壁画毫无二致。除了色彩，线条上能看出这两种风格的区别。第一种风格的线条柔和，抑扬顿挫感较好，并且能够适中地表达身体的肥瘦变化，更自然一些。第4窟中，有一个树神形象，头发上带着华丽的装饰，面容较为古典，是非常明显的犍陀罗风格（如图4-4），并且树神旁边的蔓草纹自由流畅，立体感较好，和主题形象表现的手法都是契合的。而第二种风格的用线则像铁线描一样勾勒五官，整体感觉较为生硬，脸部极其相似，都是圆圆的面庞，而就我们所知，印度笈多风格的最著名特色就是将面庞都绘制成圆圆的造型，这样的特点是面庞较大，五官较小，并且集中在面庞中央。这也体现了对于印度风格的接受。当然这也大多是前期的体现，发展至后期之后，画匠们由之前的"吐火罗俗众"[1]逐渐转变为回鹘突厥人或者汉人，所以在绘画技法以及色彩上也发生了很大的变化。早期的画家们在绘制的过程中是有粉本存在的，因为在早期的考古活动中，曾经发现不同规格的描图，有的大型壁画所用的描图也是用一些单张纸拼接而成，由于这些粉本的存在，为大批量壁画创作提供了便利。晚期壁画的风格变化明显，从壁画上看已经不像之前那样丝毫不差地根据草图的轮廓来进行描绘，多次出现草图之外流利漂亮的线条。

图4-4 犍陀罗风格的雕像

1 ［德］勒柯克.新疆佛教艺术[M].乌鲁木齐：新疆教育出版社，2006：184.
　　勒柯克根据石窟当中留下来的吐火罗语，以及克孜尔壁画中留下来的画家的形象推论，早期的画者们是那时的吐火罗俗众。

第二节　克孜尔石窟壁画与犍陀罗佛教造像题材的关联性考察

　　由于克孜尔石窟壁画题材众多，本书选取一些具有代表性的题材以及通过考察研究阿富汗地区的石窟遗迹，找出其与克孜尔石窟的某些关联。本节将主要以如下几个题材为研究重点：燃灯佛、释迦诞生、树下观耕、供养人、涅槃图等。

　　关于早期燃灯佛题材，只有现存的一些古犍陀罗地区有图像流传，巴基斯坦和阿富汗都有发现，[1]在当今的犍陀罗佛传遗迹中，燃灯佛题材是比较常见的。

　　燃灯佛题材表现在图像上的特点主要有三种形式[2]：

图4-5拉合尔博物馆藏品，西克利出土

第一种类型是浮雕，在这种艺术形式中主要包含了以下的内容：

　　"首先是年轻的儒童摩纳婆在城门前向卖花人买花，接着他把莲花抛向燃灯佛上空，然后，他匍匐在佛的前面，以发布地，最后他也像莲花一样，悬在空中。就是说在同一幅画面上，儒童摩纳婆从买花、抛花、以发布地到受记腾空出现了三次。当然这种表现手法也不都一成不变：一般依次为卖花人、买花的摩纳婆、抛花的摩纳婆，下方是伏地的摩纳婆，上方是腾空的摩纳婆，燃灯佛居中，身后是常伴左右的金刚力士（有时

1　佛传——古老的经典和图像传统. 帕特丽夏，1992:3-4.

　　"在最早的佛教艺术纪念碑中，没有燃灯佛本生图像的代表，虽然，过去七佛题材在巴尔胡特和桑奇大塔塔周标志性地出现。在这些例证中，过去佛题材的出现展示该主题的相关古物。未来佛的第八个标志明显丢失。相反，犍陀罗贵霜有很多刻着年轻摩纳婆故事的浮雕。在没有任何传统图像的条件下，显见这是此一时期的创始之作。全部图像来源似乎都是刚刚从经文中翻译过来的，图解文本或绘图本都是出自佛经。尽管其间有着巨大的地理距离和时代鸿沟，在印度浮雕和汉译佛传经典之间有着鲜明的契合。文本和图像还在场景排列以时间为序上相印证。对于叙述事件的顺序的关注，在巴利语古本和前贵霜艺术中都未曾有过。"

2　耿剑. 犍陀罗佛传浮雕与克孜尔佛传壁画部分图像比较[J].民族艺术.2005，（03）.

是比丘）。"[1]（如图4-5）[2]

　　除了上述特征以外，有的还在这样的基础之上将伏地的摩纳婆去除，而有的保留卖花人，对于买花的摩纳婆则有省略，形式稍有不同。对照经文，犍陀罗连续佛传浮雕中燃灯佛授记可能是根据《佛本行集经》刻出的。

　　第二种是纵式构图，主要是出土于今阿富汗境内索托拉克等地的一批风格比较类似的龛型单体燃灯佛浮雕。其特征是花盖由五枝莲花组成，抛花、腾空等摩纳婆的形象呈上下左右对称分布，焰肩火焰的表现排列整齐均匀，整个画面有较强的装饰性（如图4-6）。

　　第三种圆雕立像型的燃灯佛，功能上属于尊像。但由于是单体圆雕，在脱离了原始摆放环境以后，其具体的使用功能的叙述，已经不可能完成。只能就其本身所携带的信息进行推测（如图4-7）。

图4-6 前喀布尔博物馆藏品，索托拉克出土　　　　图4-7 西克利出土，欧洲
　　　　　　　　　　　　　　　　　　　　　　　　　　　私人藏品

　　第一种燃灯佛图像中有相当部分保存在连续画面中。如日本栗田功《犍陀罗美术·佛传》中图18与16两块浮雕（如图4-5为其中之一）。两块浮雕图像构成相似，尺寸也有些相近。右为燃灯佛授记，左为托胎灵梦。

　　第二种的单体圆雕，功能可能有多种，如龛中摆放、与其他过去佛排列摆放、作为主尊与其他胁侍一同摆放或作为胁侍与其他主尊一同安置。

1　耿剑.犍陀罗佛传浮雕与克孜尔佛传壁画部分图像比较[J].民族艺术，2005，（03）.

2　本文图片除特别说明外，均采自栗田功《ガンダーラ美术》，《古代佛教美术丛刊》。

而在克孜尔石窟当中，燃灯佛的图像表现与上述犍陀罗的三种类型都不甚相同。总结起来大概有两种。

克孜尔石窟壁画第一种，也可称作环绕型。燃灯佛身边环绕的人物较多，如69窟主室东壁北端和西壁北端各有一幅燃灯佛。东壁北端的那幅属于环绕型（如图4-8）。环绕型比较接近犍陀罗第一种，更接近叙事性的佛传故事。

克孜尔石窟中的第二种，可以将之称为陪伴型，体现在图

图4-8 克孜尔69窟东壁北端

像上就是燃灯佛的身边只有一位抛花的摩纳婆，比如像69窟西壁东北端的燃灯佛和100窟右甬道外壁的属于陪伴型。

在克孜尔石窟壁画中，还存在一些综合性画面的燃灯佛授记，这样的形式相对而言和犍陀罗的浮雕很是相似。这类题材比较突出的窟主要有以下一些内容，主要表现在110窟："1.托胎灵梦；2.占梦；3.树下诞生·同时诞生；4.二龙灌浴·七步行；5.太子返城……"[1]似乎并没有燃灯佛授记。这一现象至少说明110窟的连续性佛传故事壁画所据佛经与上述经典无关，尤其是与《佛本行集经》无关。除了110窟以外，克孜尔石窟第63、114窟主室的左壁或右壁，以及第100窟右甬道外壁和第69窟东壁北端亦有此题材。

克孜尔的壁画题材与所处位置是有着对应关系的。就是说，从其所

1　中川原育子.克孜尔110窟（阶梯窟）的佛传图.密教图像 13:15.

处位置可以大致判断其题材特征[1]。这样，克孜尔第一种与第二种的位置以及画面上人物关系的处理，显见其壁画的功能不同于佛传故事画。但两种类型壁画画面形式与犍陀罗合并画面即犍陀罗燃灯佛第二种比较接近。

综观克孜尔的燃灯佛壁画第一种与第二种，介乎犍陀罗燃灯佛第一种与第三种两种形式之间，在比较注重其过去佛身份的同时，充分发挥壁画形式的优势，图像部分保留了授记情节的片断。在买花、抛花、以发布地、腾空四个片断中，中间两个似乎比较重要，前后两个片断常常被省略，但唯一没有被省略的是儒童摩纳婆，甚至他是以比较重要的部分围绕在燃灯佛周围的，这显然体现出克孜尔燃灯佛图像的独特性。总体说来，克孜尔的燃灯佛（如图4-9）可以总结如下：

图4-9 69窟主室右壁右侧

1.虽存在于有的洞窟中，但基本是作为被崇拜的过去佛之一，被画在中心柱窟主室左右壁上；

2.作为佛传故事的燃灯佛授记，在克孜尔没有发现；

3.还有一点是克孜尔69窟主室同一室之内有两幅燃灯佛[2]。

佛陀涅槃之后，周围人因恐与佛陀感情甚深的阿阇世王经受不住打击，事先画出佛传图像——从出生到涅槃，让阿阇世王慢慢了解事实真相。因此经文中对于图像的性质明确认为是"本行之像"，即佛传图像。

1　如主室两侧壁多绘因缘佛传，本生故事画在主室券顶两侧，券顶中央是《天相图》，后室主要表现涅槃题材等等。

2　克孜尔燃灯佛出现多次，并在69窟一窟之中出现两次，其中原因值得研究。该窟年代较晚，2004年12月北京大学考古文博院魏正中博士论文《克孜尔洞窟组合调查与研究——对龟兹佛教的新探索》的年代讨论中，根据皮诺释读的题记认为，69窟建窟在公元647年之前，性质属于王室窟。

就是说，图绘佛传的传说历史可以早到佛陀逝世后不久。关于释迦诞生，从类型方面来看，大概分为两种类型：

第一种，单一情节浮雕画面。

单一情节的诞生图一般表现是，佛陀的母亲摩耶夫人立于娑罗树之下，其手向上握着树枝，其右侧是四大天王，其中一神用手去接住刚刚出生的佛陀，表情小心，而另外三神则是专注地看着正在发生的事情。佛陀母亲的左侧是她的妹妹，身体重心往前，用手去扶着她，妹妹后方则是一个少女，表情惊诧。天神的出现表现了对初生的佛陀致敬[1]。在这当中多为横式构图（如图4-10）。除此之外，单一情节的还有灌浴图。

图4-10 释迦诞生 弗利尔美术馆收藏

图4-11诞生、七步行 芝加哥艺术学院藏

第二种，多片段佛诞组图。

佛诞组图是描述佛陀诞生前后相关事件的多情节片段的一组图像。克孜尔石窟里面即表现成为连环画形式，或在同一画面上，糅合两个以上的相关不同片段。因此，如何安排构图，可以划分不同形式。

佛陀诞生一般是将诞生与以后的情节串联，形成一个较为紧窄的画面空间，所以这就导致同一画面上多次出现刚刚出生的佛陀：第一次是从母亲右胁出生的时候，后是诞生后"七步宣言"的释迦太子（如图4-11），偶尔还会出现二（九）龙灌浴中龙王为其沐浴的释迦太子。其组合形式大概可以分为两种：

　　克孜尔第一种：重叠式组合，类似燃灯佛授记叙述方式的
　　所谓"合并叙述"。如比较常见的释迦诞生与七步宣言合而为
　　一：释迦太子在画面中出现了两次。出现的位置也多是在摩

1　有时是帝释天因陀罗为其接生，旁边是大梵天婆罗摩，或只有因陀罗和一个少女；左面或二或三，似乎是根据画面空间的需要而取舍。

耶夫人与帝释天之间的空当中，犍陀罗和克孜尔都有类似的构图。

克孜尔第二种：连续式组合，类似连环画式的组合。在犍陀罗与克孜尔都可见到。[1]

非常有意思的是，在佛诞组图里面，刚刚出生的太子与其母亲身高相近（如图4-12）。而在犍陀罗"树下诞生"和"七步行"中则并非如此，"七步行"的太子位于两位天神之间，身高刚及摩耶夫人和天神大腿部（如图4-13）。

图4-12 克孜尔76窟诞生图

图4-13 释迦诞生 七步行 斯瓦特出土

人物组合与动态方面两个区域的表现也存在一定的异同，可以从以下几点论述：

1.二龙与九龙的不同：

在犍陀罗，灌浴[2]的情节都是由两位龙王进行。龙王身着天衣，但姿态动作几乎无异：手执水罐，为太子沐浴。两侧人物二、四不等，构图对称均衡。

在克孜尔，二龙灌浴被称作为九龙洗浴。如克孜尔第99窟右甬道外侧壁灌浴图[3]（如图4-14），综合了二龙与九龙之说：两位半跪的龙王是比较

1　耿剑.犍陀罗佛传浮雕与克孜尔佛传壁画部分图像比较[J].民族艺术，2005，（03）：99-108.

2　二（九）龙灌浴，见于第99窟左甬道外壁和110窟主室右壁。画面作一站立的裸体孩童，双龙从虚空中注水而下，洗浴太子身，右侧跪立各一人。此为二龙洗浴太子身的故事。《大唐西域记》卷六："二龙踊出，住虚空中，而各吐水，一冷一暖，以浴太子。"

3　上面两图是对同一壁画原作的不同时期的记录。上一幅较早，因为二龙王图像清晰；下一幅现场速写记录了图像损毁严重的情形，并且显示出该图像与旁边七步宣言的位置关系。同一画面中两个释迦太子，两个因陀罗。这是又一幅连续式组合的例图，出现在克孜尔石窟第99窟右甬道外壁。

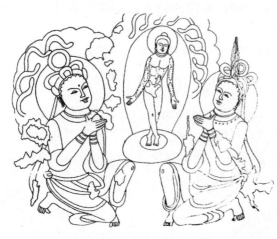

图4-14 灌浴图，克孜尔99窟壁画线描图

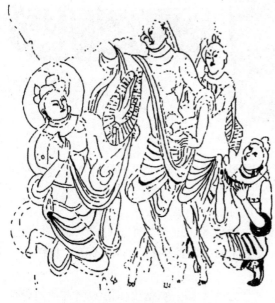

图4-15 克孜尔175窟壁画线描图

具象的人形，太子头部上方的九龙清晰可辨。两位具象龙王的头部上方的不同：一侧龙王头部上方有标志性的龙蛇，另一侧没有。[1]

2.站姿与跪姿的不同：

在犍陀罗的图像表现中，帝释天等一般都是站在摩耶夫人旁边，大部分是腿略弯曲，或者身体微微向下俯身，而到了克孜尔，帝释天则是直接跪在摩耶夫人旁边，例如第99窟。在与之相关的二（九）龙灌浴情节中，同样也出现了此跪姿的帝释天与龙王的形象[2]。

同样在这几幅图中，刚刚出生的佛陀形象是身体僵直，这里可以看到画面中对释迦太子作为偶像处理的表达方式，不同于犍陀罗图像中的比较生活化的表现。克孜尔石窟这类的题材还有其他细节可引起关注，比如摩耶夫人的姿态、服饰、与周边人物关系等和犍陀罗的图像较为接近（如图4-15），

1　《大毗卢遮那成佛经疏》卷五："第二重厢曲之中置二龙王，右曰难陀，左曰跋难陀，首上皆有七龙头，右手持刀，左手持绢索，乘云而住。"克孜尔龙王图像与之不符。

2　[美]因伐尔特著《巴基斯坦的犍陀罗佛教艺术》Harald Ingholt Gandharan Art in Pakistan,Pantheon books; P53.

　　在犍陀罗有一幅据说是斯瓦特出土的残损比较严重的为太子灌浴的图像，上面也有跪姿出现。在画面前景太子两侧有两侍女，一人半蹲，一人半跪，扶持着释迦太子，同时二龙王在后用水罐为释迦沐浴。本人以为，虽然犍陀罗也有跪姿出现，但取跪姿的人物身份不同，意义上有很大区别。因伐尔特的解释认为此图灌浴者是因陀罗。

而另外一些如太子的描绘、帝释天的跪姿等图像则和云冈石窟甚是接近。这类问题日后抑或都可以得到解决。

再如释迦太子"树下观耕思惟",位置在连续性佛传故事中的四门出游之前后。[1]

犍陀罗树下观耕的图像,有浮雕和圆雕(圆雕与浮雕相结合)两种形式(如图4-16、4-17、4-18)。浮雕中的释迦太子占据画面一侧或一角,位于中景层,农夫与耕牛位于前景,占据画面另一侧;圆雕以释迦太子为尊像,农夫与耕牛缩小在圆雕底座正面以浮雕表现[2]。与其相比较而言,克孜尔的"树下观耕"的壁画构图,更多接近浮雕形式的图像。但太子的姿态完全改变。在犍陀罗图像中,禅坐的佛与菩萨甚多。其中树下观耕的释迦太子,无论浮雕、圆雕都是结禅定印。而克孜尔"树下观耕"图像中释迦太子姿态是右手支颐,半跏而坐。包括龟兹地区森木塞姆窟群一处"思

图4-16 中部出现了后来常随左右的金刚力士,手执金刚杵

图4-17 树下观耕

图4-18 中部为释迦牟尼 副本

1 《修行本起经·游观品第三》中树下观耕的故事在四门出游之后,"出家品"之前。《普曜经》卷三中,树下观耕的故事在"现书品"之后,"王为太子求妃品"之前。

2 李崇峰认为,在底座上雕凿图像的圆雕要晚于底座上没有雕凿图像的圆雕。中印佛教石窟寺比较研究——以塔庙窟为中心. 新竹:觉风佛教艺术文化基金会,2002.

惟菩萨"也是同样坐姿。

一般这种题材的基本构图为，太子在树下禅坐，面前是农夫和耕牛在劳作，浮雕的画面在太子旁边有侍从几人，差别在太子与农夫身量的比例上。圆雕中侍从与农夫耕田的画面则以浮雕形式刻在底座上。

从犍陀罗树下观耕禅定到克孜尔"树下观耕思惟"，观耕的坐姿不同是最为明显的。

犍陀罗树下观耕禅定雕塑图像我们大体将之分为两型：

浮雕型。在有的作品中出现了后来常随左右的金刚力士，手执金刚杵。地位甚高的大臣随同。

图4-19 萨里巴赫尔的灰岩圆雕

圆雕型。目前可见的犍陀罗的两件圆雕其相似性显而易见：相同的雕刻技法，人物形象包括样貌与服饰的雷同，头上的圆光的大小比例，以及圆光上面的树冠。其中一件比较明确是出土于萨里巴赫尔的灰岩圆雕（如图4-19），另一件由欧洲个人收藏的作品被认为与之出土地邻近。首先，看一下这件1912年出土于萨里巴赫尔的圆雕太子"树下思惟观耕"坐像。

不同之处：底座浮雕内容不同，下垂的衣饰、头饰、神情、内在的表现、身体比例。因此，比较肯定的是，犍陀罗为数不多的这几幅树下观耕图之间其实也有很大不同。相同的是，每一幅中的释迦太子思惟体态都是禅坐结定印。这一作品的年代被判断在2～3世纪。[1]

如前所述，树下观耕这一题材在犍陀罗比较多见，在克孜尔石窟也几次出现。

克孜尔石窟"树下观耕"见于第38窟门壁上部、110窟主室左壁、227窟主室正龛东侧及东甬道口上方。记录中在克孜尔，"树下思惟观耕"的图像有此三处。其中两处有明确的农耕场景，38窟初看可以定名为太子树下思惟，似乎加上"观耕"二字略为勉强。因为画面上没有农耕图。但是，细品之下，"孔雀衔蛇"的情景，恰如《修行本起经》所言，是树下观耕所见之一瞬间。

从思惟内容不同来分析，"树下观耕思惟"，不过是思惟那些从泥土中被翻出地面的虫子们的命运——被乌鸟啄食；那么，孔雀与蛇的图像中，显见的也是食与被食的关系内容。总体上，应该不出对"蜎飞蠕动，

1 参见日本展出"犍陀罗艺术精品"简介目录册。

六道众生"的终极悲悯，以及对摆脱生死轮回的思惟。这是释迦牟尼长期思惟直至悟道的真正内容。

因此说，观孔雀衔蛇，比观耕的图像更加具体，直奔主题核心。比较而言，这组克孜尔的图像，称之为"树下观耕思惟"，更加妥帖。观耕是远景，近景是耕地后的泥土及泥土中的蠕虫……

暂不考虑年代问题，这几处克孜尔"思惟观耕"图可以分为两种类型：

第一种："树下观耕思惟"——《远观图》

第227窟树下观耕的挥鞭农夫十分醒目。这与犍陀罗的农夫形象不甚相同。似乎犍陀罗《树下观耕图》中的农夫对耕牛比较慈和。克孜尔110窟的树下观耕前面有两个人物一跪一坐，身份不明，依据佛经与犍陀罗图像分析，应该是"群臣"之二成员。后面的释迦菩萨思惟状态还是右手支颐，与克孜尔其他同样题材的姿态表现无异。[1]

第二种："树下观耕思惟"——《近观图》

38窟门壁上方左右所绘"树下（观耕）思惟"，即《近观图》。而110窟既有远观也有近观。

对照该壁画线描图，农夫与耕牛之前一个取跪姿、双手合十、曲身垂头的人，从其着装佩饰来看，可能就是菩萨本人在俯看被翻开的泥土及泥土中的蠕虫。"观耕犁者，见地新墒，虫随土出，乌鸟寻啄，……阎浮树下，禅思定意。"犍陀罗的浮雕等取禅坐姿态的"树下观耕"，仿佛就是根据《普曜经》叙述的这一情形描绘的。再看《佛本行集经》："太子怜愍彼诸众等，亦复如是。见是事已，起大慈悲。即从马王揵陟上下，下已，安庠经行。思念诸众生等，有如是事。即复唱言：呜呼呜呼，世间众生。"相较之下，克孜尔110窟的"树下观耕"壁画更接近《佛本行集经》所描绘的内容。

还有一点，克孜尔"树下思惟观耕"图像是单独画面形式居多。而犍陀罗树下观耕浮雕多与其他佛传浮雕画面相连接。如拉合尔博物馆收藏的一件塔形圆雕，塔身环绕着连续的浮雕佛传故事。其中之一是"树下观耕"（如图4-20）。

犍陀罗树下观耕的情节在克孜尔称作"树下思惟观耕"，名称叫法不同似乎出于偶然，两地图像都是

图4-20 树下观耕

1 中国石窟·克孜尔石窟 卷II，图-107，第110窟西壁，佛传图树下静观特写。

图4-21 克孜尔第47窟西甬道西壁供养人

图4-22 克孜尔第47窟后室东端壁供养人像

图4-23 克孜尔第199窟甬道内侧壁供养人列像

树下观耕，一般都是以标志性的农耕画面赫然在目；只是释迦太子的坐姿不同：一是跏趺坐，一是半跏趺坐。这种图像上的差异，一方面一定程度上可以佐证佛教图像在发展过程中，克孜尔所起到的桥梁作用；另一方面，也可以反映出半跏"思惟像"的发展过程中在图像学意义上所发生的变化。对照经文与图像，克孜尔与犍陀罗的"树下观耕"并非出自同一佛传经典，显然也并非出自同一时代。而克孜尔本身不同洞窟中的"树下观耕"也非出自相同的佛经、相同的时代。

克孜尔石窟壁画中除了绘制本生、佛传等题材内容，还有一个比较独特的题材，那便是供养人题材。在印度石窟寺壁画中，以阿旃陀为例，阿旃陀新1窟壁画内容大部分以佛传和本生故事为主，还有一些世俗人物形象，但是现有资料表明，这些世俗人物并非我们所说的克孜尔石窟中的供养人像。除却印度，其他地方供养人形象出现的情况几乎没有。首先让我们将目光放到克孜尔石窟中的供养人题材上来（如图4-21、4-22、4-23）。

他们的服装样式有些像伊朗的服装样式，男供养人上衣垂至膝盖下方，越往下越发变宽，并且棱角分明，整体呈"A"字形，又或者说像一个纪念塔的造型。并且男供养人腰佩伊朗式长剑和短剑，衣服上面的装饰也采用了伊朗式的平行线条并且还有联珠纹样。女供养人身材较为纤细，腰部却充满肉感，腰部以下的裙子也是越发的宽阔，仍然是棱角分明的造型。并且人物背景的空间内

还有一些鲜花图案，这样的方式并非源于印度，也并非龟兹本土的形式，而是来源于伊朗风格。

佛教涅槃是一个复杂的概念，它既可以表达"寂灭""灭度""圆寂"，也可以表达为永生长乐之佛身。描绘世家入灭的《涅槃图》，在印度最早是用窣堵波表示的，之后在犍陀罗的佛传故事中浮雕中出现了卧佛式《涅槃图》。印度阿玛拉瓦提等处也出现了卧佛式《涅槃图》。这些图像的表现形式是：释迦横卧于婆罗双树之间的床上，周围是举哀弟子们以及其他人物，大部分人物面部都是悲痛欲绝的神情。

巴米扬发现的《涅槃图》大概有五例，画幅皆小，画面构成简单。70窟的《涅槃图》如下表示：联珠纹装饰的床上，释迦右胁而卧。大迦叶跪于佛足边，双手合十致礼。床后方有五个举哀者，有人手举起，有人则以手打头，并且其中有女性形象。床前一弟子双肩着火，深入火光三昧，身出烟焰，这人应该是苏跋陀罗。苏跋陀罗原本是婆罗门教徒，后皈依佛教，成为释迦灭度前的最后一个弟子。床头处，释迦枕边有一女性形象，身着红色衣裙，这人应该是佛母摩耶夫人。

388号窟的《涅槃图》中，除了上述相近的图像以外，在图画的左右上角还分别绘出日天和月天。日天坐于车上，面向佛陀合十作礼。

330号窟《涅槃图》人物众多，构图较为复杂。举哀者中，有披头散发、靠着金刚杵的执金刚神，有身出烟焰的苏跋陀罗。在佛陀的身后，有比丘、婆罗门、贵族、妇女等共计26人。他们悲怆的姿态一览无余，有的举手打头，有的捶胸，有的扑向佛陀，有的抓住自己的头发，等等。佛陀的脚边，已经燃烧起火焰，荼毗仪式开始了。佛陀枕边，婆罗树下有两个女性形象，前面有大型头光的人是摩耶夫人，画面的左右上角，有日天和月天。

巴米扬《涅槃图》与印度、犍陀罗的《涅槃图》不同点在于：1.出现了摩耶夫人的形象；2.出现了苏跋陀罗身出烟焰的形象；3.出现了拔发、捶胸、打头等等的举哀姿势；4.出现了日天和月天。

克孜尔的《涅槃图》很多，内容大体上和巴米扬相似，但是具体又可分为两种表现形式：

第一种是围绕佛涅槃的举哀者作合十供养或者持物供养，比如克孜尔石窟第38窟、47窟以及48窟（如图4-24）等等。

图4-24 克孜尔石窟第48窟后室东端壁举哀弟子像特写

第二种是围绕涅槃佛的举哀者神情悲痛欲绝，有的以手拔发，有的以刀划脸或者划胸，表现了一种特殊的礼俗，如克孜尔第163窟、219窟等等。

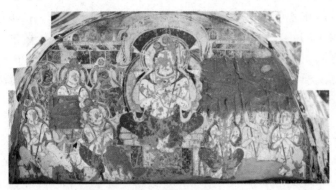

图4-25 克孜尔第38窟弥勒菩萨

克孜尔的《涅槃图》常常会和弥勒菩萨组合在一起。克孜尔第38窟门上部就绘有弥勒像（如图4-25）。弥勒头戴三珠宝冠，长发垂耳，耳戴耳环，颈系项圈，右臂佩戴有臂钏，披帛绕于两肘之外，交脚坐于方坛之上。方坛左右各有六身菩萨做供养状。涅槃表示了法灭，而弥勒则表示了佛法的再兴。由此可见，克孜尔石窟的《涅槃图》与弥勒信仰结合，存在佛典依据，并又在向东传播过程中不断进行了本土化发展。

第三节　克孜尔石窟壁画题材与周边石窟关联性考察

克孜尔石窟在龟兹区域的重要地位众所周知，因此龟兹对于佛教东传带来的影响是公认的。不仅仅是因为地处同一地域，龟兹地区石窟从石窟形制到壁画图像，内容都具有很大的统一性和相似性，库木吐喇石窟、森木塞姆石窟、克孜尔尕哈石窟、玛扎伯哈石窟、托乎拉克埃肯石窟等在大的方面都和克孜尔石窟有较高的相似度，只有一些细微差异性比如克孜尔整体上说来后期才出现千佛题材，而离其几千米之外的库木吐喇石窟却是以千佛题材为主。本书现就克孜尔石窟与周边地域石窟的关联性分析如下：

一、壁画洞窟窟型问题。目前学术界一般会将古龟兹地域内的石窟一起研究，主要有克孜尔、库木吐喇、克孜尔尕哈等几个距离相近的石窟寺，这些石窟关联较为密切，不光在窟型存在很多的相似地方，礼拜形式的程序上也是固定的。比如克孜尔石窟的第99窟和森木塞姆石窟的第26窟，在形制上就极为相似，主室平面皆为长方形，中央偏后方位立一方形柱体，柱形下端有束腰基座，并且在柱身上部位，四个方位各有龛一个，

甬道顶部形制为券顶，由此可说明这二者形制极为相近，且都属于龟兹特点的中心柱窟。中心柱既是塔的象征，同时连接窟顶和地面，加强了稳定性，适合龟兹地区的特殊山体结构，也是中心柱窟长期延续发展的原因之一。故而专家称为"龟兹式"。

二、菱格构图问题（如图4-26）。克孜尔石窟壁画的菱形构图一度为世人所惊叹，在现有研究当中主要有以下几种观点：（一）菱形构图意在指佛经当中的须弥山；（二）认为是受新疆地形影响，表现了当地山峦重叠的地形；（三）受汉地山岳纹的影响；（四）可能受到伊朗几何图案影响。[1]上述研究的角度不同，但都是认为和山峦有直接关系。这种山峦形式在发展过程中逐渐形成独立的单元，并且这些单元连续排列，变成了我们现在看到的菱形构图。菱形构图的壁画是克孜尔石窟壁画所独有的特色，是佛教在传入过程中龟兹地区的本土化体现。古龟兹区域其他的古物可以说明这一点，在克孜尔石窟不远的古墓，出土过陶罐，陶罐上的菱形图案和克孜尔石窟壁画的菱形构图不谋而合，这正说明了这一特色体现了地域特色，而距离克孜尔不远的森木塞姆、克孜尔尕哈等也存在这样的构图。菱格构图遍布了整个龟兹地区。菱形构图成为持续时间长、遍及面极广的龟兹地区壁画主要形式。龟兹石窟发展到晚期，受大乘佛教的影响，克孜尔石窟出现千佛题材，菱格形式开始消失，以方格代替。如克孜尔197窟（年代为7世纪）、180窟（年代为9世纪），窟内（包括券顶）上下划分为若干排，每排又分为若干方格，每一方格绘一坐佛。满壁绘制排列整齐的坐佛图像。这种形式在一定程度上和菱格构图有相同之处，千佛题材表现的是十方三世有无数的佛教化众生。菱格画主要表现的是本生和佛传故事，在这类构图中，佛在山林中修行成道的过程，与其产生关联的人物、鸟兽等要素共同构成独立的故事，并与主室前壁龛内"帝释窟禅定"题材及主室前壁的须弥山组成完整的佛前世今生故事。龟兹地区以外，菱格构图只在焉耆、吐鲁番吐峪沟石窟、巴楚石窟有少量绘制外，不见于其他地区，没有得到外部地域的

图4-26 克孜尔石窟的菱形构图

1　Harper Prudence Oliver et al, The Royal Hunter, Art of the Sasanian Empire, New York, 1978, pp.65-67.

认同。[1]

　　三、地域与民族特点问题——以供养人形象为例（如图4-27）。在整个龟兹地域内，都有供养人题材的出现。供养人题材最早产生于印度，但是到了龟兹以后不断兴盛，供养人的形象也具有龟兹本土特征，克孜尔石窟作为整个区域开凿最早的石窟，也是供养人题材较为丰富的石窟。171窟主室前壁窟门左侧绘有龟兹贵族供养人，人物为一男二女，具辐射性头光，下端绘一跪姿手捧花盆的随从。此与《大唐大慈恩寺三藏法师传》中玄奘游于龟兹所见国王与王后向佛散华行礼的情节相同："一僧擎鲜华一盘来授法师。法师授已，将至佛前散华，礼拜讫，……行华已，行蒲桃浆。"[2]克孜尔205窟在同样的位置也绘有三身供养人，一位贵族和两个随从手持鲜花，也同样具辐射性光环。这两个窟主室前壁窟门书写梵文和龟兹文的榜题，由于榜题没有解读，不能给我们对年代的分析提供准确判

图4-27 第205窟 供养人像

图4-28 库木吐喇第23窟 供养人像

1　阎文儒.新疆天山以南的石窟[J].北京：文物，1962，（7，8）：41-59.

2　[唐]慧立本、释彦悰笺，孙毓棠、谢方点校，大唐大慈恩寺三藏法师传[M].北京：中华书局，2000：25.

断。考察这两个窟的时候，通过残存的遗迹可以依稀地看到原有的壁画贴有金箔，可见当时的辉煌。这两个窟有许多的相似情节，包括右侧的供养人是世俗人物，左侧贵族供养人由僧人引导的图像构成。171窟的年代约为公元5世纪。205窟年代约为公元7世纪。这两个石窟的开凿年代虽然不是同一阶段，但壁画绘制从题材上年代接近，或者这两位贵族供养人的生活时间接近。库木吐喇石窟的23窟（如图4-28）和GK17窟的供养人形象和图像构成也接近克孜尔这两个窟，但这两个窟所绘供养人的衣服上加有折褶边的半臂，相比克孜尔石窟的供养人服装上的差异，应该晚于克孜尔。供养人的身份具有世俗性，相比佛教形象，虽然有一定的仪轨要求，但同时反映了当时龟兹的地域的民族风尚。

四、飞天。飞天形象的出现于龟兹地区最早大约始于3世纪末，主要绘制于中心柱窟和大像窟，方形窟也有少量绘制，但主要集中在穹窿顶的方形窟。飞天题材在位置排列和分布上有下列几种：主室正壁、主室前壁、主室券顶、主室叠涩、主室侧壁、甬道侧壁、甬道顶部和后室券顶。

后室券顶飞天题材多绘于大像窟和中心柱窟，是后室涅槃题材的空间上延伸，主要表现了佛涅槃举哀场面。《大般涅槃经》曰：

"诸天于空，散曼陀罗华，摩诃曼陀罗华，曼殊沙华，摩诃曼殊沙华，并作天乐，种种供养。"[1]

克孜尔第4、8、32、新1（如图4-29）、47、48、69（如图4-30）、77、123、149、163、195、196、219、224窟，克孜尔尕哈14、16、23、30

图4-29 克孜尔新1窟后室券顶飞天

1 ［东晋］释法显译.大般涅槃经卷下.大正藏，（1）：206.

窟（如图4-31），台台尔5、17窟，后室顶部就绘出了这样的场景。

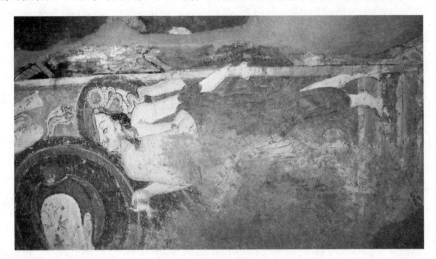

图4-30 克孜尔第69窟甬道侧壁飞天

图4-31克孜尔尕哈30窟后室券顶飞天

中心柱窟室正壁绘制飞天题材是和正壁主尊两侧帝释天和般遮翼相组合，围绕正壁主尊像展开，表现的是帝释天闻法故事，如克孜尔59、100、159、163、175、193、227窟，库木吐喇23、31、46、58窟，森木塞姆45、48窟，克孜尔尕哈11、46窟。

克孜尔8窟主室前壁绘制飞天与"降魔"题材相组合。克孜尔207窟主

室侧壁《佛说法图》中，飞天绘于佛头光上方左右两尊，都是表现对佛的礼赞。克孜尔196、219窟主室券顶菱格因缘故事说法场面中出现散花礼赞佛法的飞天。克孜尔69窟右甬道外侧壁飞天身体朝向外侧壁的立佛，表现的是闻法的形象。绘于主室叠涩位置的见于台台尔14窟，飞天向侧壁佛塔散花，表现的是对佛塔供养。

方形窟也绘制有飞天，克孜尔石窟第76窟的穹窿顶绘制了16条花蔓式样的条幅，每条条幅绘制有飞天一身。飞天双腿朝上，上身屈身，整体冉冉飞翔，朝向穹窿下方主尊像。克孜尔67窟，库木吐喇GK22、23、27窟，森木塞姆42窟，穹窿圆边与四壁之间绘两身飞天，朝向穹窿四角的佛和说法图像。

龟兹地区早期飞天造型，主要是犍陀罗造型艺术成分较多，人物头部较长，五官舒展，卷发披肩，耳朵较长，留有胡子，形体短壮，而到了中后期，飞天的形象愈发精美，视觉效果强烈。如克孜尔新1窟后室现存有三身飞天，占据后室全部券顶，气魄很大，飞天用朱红色晕染，立体感较强，且整体造型更趋富丽和纤巧可爱。中晚期的飞天图像中，乐器数量以及种类明显增多，除了早期本就存在的鼓、笛、箫等，更是增加了阮咸等乐器，这样的变化很显然地反映了龟兹古国音乐的繁盛。在克孜尔石窟中，除了中心柱窟的涅槃图像有飞天之外。在离克孜尔石窟数千米以外的库木吐喇石窟，第16窟主室右壁的图像内容为"东方药师变"[1]，在这幅图中尚残存两身飞天。这两身飞天，一身双手捧着花盘，回首顾盼，另一身举臂正在散花，二人身着披身长带，卷着彩云，蜿蜒起伏，势如游龙。虽然题材和内容和克孜尔石窟是一脉相承，但是在表现的手法上却发生了很大的变化，如库木吐喇石窟汉风窟壁画中的笔墨简淡，色调明快，与克孜尔的晕染法截然不同。

飞天题材在龟兹石窟中与各种题材组合，在石窟中处于重要的位置，多作烘托气氛的图像，自身没有承载复杂的故事叙述，更多地服从于佛供养的形式。

由此不难看出克孜尔石窟艺术与周边石窟艺术所存在的密切关系，二者显然可作互证的宝贵材料。

1　[德] A. 格伦威德尔著. 赵崇民，巫新华译. 新疆古佛寺 [M]. 北京：中国人民大学出版社，2007: 205.

结　论

克孜尔石窟的地理位置、洞窟类型、建筑风格以及艺术特色，均有重要的学术研究价值。本书在学界众多研究著述的基础上，对克孜尔石窟壁画研究做深入的梳理，以厘清学界对某些问题存在的误读与疑惑，以推动相关命题的进一步研究。本书所作的研究主要包括两个方面。一是对壁画题材自身的研究，考查了这些题材所依据的佛教典籍及其流传过程，指出这些题材主要与龟兹地区流传的小乘部派、大体上与犍陀罗和中亚地区的古代佛教信仰相近，与中原地区的大乘部派则相去甚远，显示了龟兹地区在文化传播与义理选择方面的独特性。二是基于壁画题材的年代学建构，在对前人相关研究成果进行整理、归纳的基础上，指出了学界流行的编年体系的薄弱环节，有效地减少了分歧，进而对犍陀罗佛教美术向中国传播的历史过程进行了分析。而本书对学界关于克孜尔石窟研究成果的梳理则首先建立在克孜尔研究中年代学的基础课题上，以其作为相关研究的前提和依托。

本书首先梳理了克孜尔石窟壁画的分期问题。依据考古报告与实地考察，客观、公正地对待前人的研究结论，对各家的分期之说做了认真分析，从格伦威德尔、勒柯克、瓦尔德施密特到宿白及廖旸，在对各家研究出发点及研究结论综合梳理的情况下，提出了自己的观点。笔者认为，克孜尔石窟壁画的分期应顾及窟型、壁画风格、题材以及相关的款署、文献等多方面的研究资料。本书第一章在各家研究的基础上，着眼于题材与分期的研究，对克孜尔石窟分期与年代学、克孜尔石窟壁画题材分期的历史争论进行再次检讨，找出分期和年代学问题之所在，通过研究建立克孜尔石窟壁画题材的分期方法体系和克孜尔石窟壁画题材的历史流变及其规律，为石窟壁画的分期与年代提供壁画题材方面的佐证。

克孜尔的壁画，主要可以分为佛传与本生两大类题。这些壁画的题材分布与石窟形制紧密相关。我们以不同形态的窟型为单位，深入考察方形窟、中心柱窟的本生故事壁画图像，尤其重视克孜尔石窟壁画中独特题材的内涵发掘，分析图像构成与细节差异，认为前者是佛教美术的共通因素，后者的细节差异显示了克孜尔当地有别于其他地区的宗教信仰属性。在中外佛教美术的宏观态势的基础上，查考了这些独特题材在古龟兹及其周边的流传演变情况。在本书的二、三章，笔者查考了克孜尔石窟壁画题

材的佛典依据，分析图像与文本的异同，发现这些壁画题材主要取材于《根本说一切有部毗奈耶杂事》和《贤愚经》，大体上属于小乘一切有部的小乘体系，与史籍记载相同。

印度本土，特别是恒河流域，并不关心佛传题材的佛教美术创作。克孜尔石窟佛传图像是从犍陀罗传记式佛传图开始的。克孜尔石窟尤为重视涅槃后题材，此种题材特征可视为龟兹地区独特宗教、政治背景的产物。此种壁画题材的独特性，以涅槃题材来表现佛教的终极目标，专注于释迦入灭后的诸多情节，例如，"阿阇世王闻佛涅槃闷绝复苏""八王分舍利"和"第一次结集"题材的出现，构成了佛涅槃后诸情节较为完整的图像表现。如此情节安排，从时间序列上打破了中心柱窟的礼拜程式，礼拜性强于叙事性。"阿阇世王闻佛涅槃闷绝复苏"和"第一次结集"题材在犍陀罗和其他地区都没有出现过，仅流行于克孜尔石窟，反映了当时龟兹佛教信仰的小乘态势。涅槃后题材，作为克孜尔的独有壁画题材，意味着原先在犍陀罗流行的传记性的叙事图像，在这里已经转变了寄寓教理的观想对象，尽管作为题材本身，仍然沿用早期律典中佛陀传记的基本情节，但其与众不同的教义内涵已是不言自明。

本生故事描绘了佛陀成佛前世轮回中的种种故事，完整的巴利语《本生经》收集了五百余则故事，其中只有很小一部分以美术的形式出现过。就克孜尔而言，壁画中出现的本生故事题材较多地取材于《贤愚经》，而不是《本生经》。《贤愚经》的编译时间为5世纪中期，是汉地沙门在西域根据高僧说法而收集整理的故事集。克孜尔石窟早期石窟已经出现了与《贤愚经》相对应的图像，有些题材仅见于《贤愚经》。表明了包括龟兹在内的广义西域，早已流传记载了该经的本生故事，年代跨度约从公元4世纪到7世纪。《贤愚经》收集整理了这些本生故事，可以据以推考本生故事的来源和发展，对于克孜尔石窟的年代分期具有一定的参考意见。同时，该经在从西域到内地流传的过程中，也为中原佛教艺术输送了新的题材。

通过研究发现，克孜尔石窟本生故事在形式和图像位置上变化，除了菱格本生画自身的变化，还出现了长卷式样的本生故事，新的样式在艺术表现手法上有较大的发挥空间。虽然本生故事的壁画数量上占用很大的比重，但本生故事从主室券顶两侧壁下降至主室下部分，佛传因缘故事图像由主室券顶券腹开始上升到券顶的两侧壁的事实，则表明本生故事的地位开始下降。坐佛、立佛等大乘佛教题材，虽然在克孜尔石窟也有表现，但始终没有占据过主流地位。在公元7世纪以后，本生故事开始出现于前后

室之间的左右两甬道，共同指向于主室的释迦牟尼造像。这与龟兹地区热衷习小乘说一切有部相关。小乘说一切有部主张三世实有和法体恒有，一切法是过去、现在、未来的共存，而在三世诸佛中尤为重要的是释迦牟尼佛。佛教壁画的目的更多地指向于佛教实践和弘扬佛法，在壁画创作的过程中势必存在佛典依据。通过壁画题材与佛教典籍的双重印证，努力指出壁画背后更为宽泛的佛教情境，把图像当作佛教思想史的一个部分。

本书的第二个核心内容，是把克孜尔壁画题材作为一个环节，放在佛教美术中外传播与交流的大背景中加以考察。

在以壁画题材为主体的基础考察中，系统地建构了古龟兹佛教石窟发展演变的整体态势，把克孜尔石窟作为古龟兹佛教美术的杰出代表，再比较龟兹与犍陀罗、龟兹与河西石窟的异同，寻找这些地区在壁画题材方面的关联性，厘清壁画题材的区域属性，在佛教美术传播过程中强调克孜尔的区域意义。佛教自西向东逐渐传播，在相同时间段之内，在所经之处的佛教美术必会带有本身的地域特色，这种壁画区域属性的考察，一直以来都是学者们关注的重点。目前就克孜尔壁画题材出发的区域属性的考察，成果稀缺零散，始终没有形成系统性。

克孜尔壁画以犍陀罗美术为原型，也有来自域外的画家在这里作画。从绘画颜料、造型体系到题材内容，都与犍陀罗有很紧密的联系。克孜尔流行的舍身饲虎、割肉贸鸽等题材，除了犍陀罗外，其他地区尚未发现有类似的创作，并且也得到中国求法僧如法显和玄奘等人的记录的证实。因此，克孜尔石窟壁画类似创作的年代上限，不可能在犍陀罗盛期之前，相应地，敦煌早期洞窟中的同类题材也不会早于克孜尔。这种中外壁画源流和相应佛教题材的传播，为我们建构年代学框架提供了基本的参考依据。壁画依托于石窟，而石窟在印度的兴起是在笈多王朝盛期，阿旃陀石窟的终结大约与云冈石窟开凿伊始处于同一时期。在这样的联系中，目前流行的克孜尔石窟兴盛期理论，有些石窟壁画的绘制时间有可能被提前了。如果再考虑到壁画反复绘制，有些晚期壁画覆盖在早期壁画上，而这些早期的壁画都有可能使用同样的粉本小样，章法布局也颇多雷同，那么，壁画断代就更加复杂了。但就各个时期龟兹地区的政治、宗教背景而言，不同教派的更迭必然引起相关佛教典籍的变化，进而表现在克孜尔石窟壁画的题材选择上。此种因教派不同而引起的壁画图像变化，对于研究犍陀罗、印度以及我国西藏、敦煌的佛教流布与佛教艺术都有重要意义。

在中外佛教艺术的传播与交流中，同样必然涉及年代学的最基本问题。对于史学范畴的各类研究而言，都应当以可信的编年为根据。但是，

克孜尔石窟自身没有纪年题记、文献记载稀缺，这对于石窟分期和编年造成了许多困难，已有的研究结论彼此歧异，自在情理之中。出自中国学者之手的克孜尔年代学建构以宿白为代表，他运用考古类型学的方法，对克孜尔部分重点石窟，在洞窟形制、壁画题材布局等内容的类型排比中，建构了它们的发展序列，并且注意到石窟之间的组合与打破关系，特别在碳十四测年数据的支持下，形成目前公认年代数据的权威意见：第一阶段约在公元310—350年，第二阶段约在公元395—465年，第三阶段约在公元545—685年及其以后。根据我们对壁画题材的研究，虽然部分细节问题稍显薄弱，但毕竟是一个比较可信的年代学体系。不过针对克孜尔石窟艺术而言，宿白的研究仍只能算作最可信的一部分，只是为我们后来的研究者提供一个接近真相的可能。结合德国学者的研究成果，大体上可以认为：中国学者的编年体系以石窟形制为基础，德国学者则以壁画风格为基础。我们通过壁画题材的研究，努力在石窟形制与壁画题材两方面的共生关系中寻找出断代因素，并把断代成果运用于从犍陀罗到敦煌的佛教美术传播的研究之中。笔者以为，龟兹作为佛教传播的中转站，其佛教艺术必然应表现出中转站的特点，这也正是研究中外佛教传播的重要学术节点。

从这点上讲，以克孜尔壁画作为研究对象，一方面因克孜尔位于佛教进入中国的桥头堡位置，易于在中外文化交流中显示出克孜尔的地域属性，从中看出犍陀罗佛教美术的某些原型，也可以看到作为原型的克孜尔佛教壁画在敦煌乃至中原地区的种种流变；另一方面，克孜尔壁画题材十分丰富，虽然仅有的汉语文献尚难满足需要，不过持续不断的新的考古发现，以及古代各种语言的佛教文书写本、各种形态的包括佛教美术在内的佛教文物的重新解读，乃至海内外学者对中亚佛教美术研究的新成果，都会对我们提出新的研究要求，因此这一课题具有广阔的拓展空间。任何研究著述的面世只意味着研究的开始，而非结束，本书对克孜尔石窟壁画的研究更是如此。

主要参考文献

一、古文献

[1] 大正藏.

[2] [东晋]释法显撰，章巽校注. 法显传校注[M]. 北京：中华书局，2008.

[3] [梁]慧皎著，汤用彤点校. 高僧传[M]. 北京：中华书局，1992.

[4] [南朝梁]僧祐著. 苏晋仁、萧链子点校. 出三藏记集[M]. 北京：中华书局，1995.

[5] [北魏]杨衒之撰. 范祥雍校注. 洛阳伽蓝记校注[M]. 上海：上海古籍出版社，1978.

[6] [唐]义净原著，王邦维校注. 大唐西域求法高僧传校注[M]. 北京：中华书局，1988.

[7] [唐]玄奘，辩机原著. 季羡林等校注. 大唐西域记校注[M]. 北京：中华书局，2000.

[8] [唐]令狐德棻. 周书[M]. 北京：中华书局，1972.

[9] [唐]李百药. 北齐书[M]. 北京：中华书局，1972.

[10] [唐]姚思廉. 梁书[M]. 北京：中华书局，1973.

[11] [唐]魏征，等. 隋书[M]. 北京：中华书局，1973.

[12] [唐]李延寿. 北史[M]. 北京：中华书局，1974.

[13] [唐]房玄龄，等. 晋书[M]. 北京：中华书局，1974.

[14] [唐]慧立. 彦悰撰. 孙毓棠. 谢方校注. 大慈恩寺三藏法师传[M]. 北京：中华书局，2000.

[15] [宋]欧阳修，宋祁. 新唐书[M]. 北京：中华书局，1974.

[16] [后晋]刘昫，等. 旧唐书[M]. 北京：中华书局，1974.

[17] [宋]赞宁撰，范祥雍点校. 宋高僧传[M]. 北京：中华书局，1987.

二、今人著作与论文

[1] [日]入泽崇撰，苗利辉，译. 禅定僧：近来日本学者对克孜尔石窟图像的研究[J]. 新疆师范大学学报，2005（06）.

[2] [日]中野照男. 刘永增，译. 克孜尔石窟故事画的形式及年代[J]. 美术研究，1994（03）.

[3] [日]中川原育子著. 彭杰，译. 关于龟兹供养人像的考察——以克孜尔供养人像为中心展开[J]. 新疆师范大学学报，2009（12）.

[4] [日]宫治昭撰. 唐启山，译. 论克孜尔石窟：石窟构造、壁画样式、图像构成之间的关连[J]. 敦煌研究，1991（04）.

[5] [日]宫治昭. 克孜尔第一样式券顶窟壁画：禅定僧山岳构图·弥勒的图像构成. 佛教艺术. 第180、183辑，1988.

[6] [日]宫治昭. 克孜尔石窟的涅槃图像. 美学美术史论集. 第17辑，1990.

[7] [日]宫治昭著. 李萍、张清涛译. 涅槃和弥勒的图像学——从印度到中亚[M]. 北京：文物出版社，2009.

[8] [日]宫治昭. 西域的佛教美术——印度美术的影响与演变·中国编. 佼成出版社，1991.

[9] [日]宫治昭著. 贺小萍译. 吐峪沟石窟壁画与禅观[M]. 上海：上海古籍出版社，2009.

[10] [日]秋山光和. 伯希和考察队中亚旅程及其考古成果. 佛教艺术. 第20辑，1953.

[11] [日]秋山光和. 伯希和从苏巴什带回的舍利容器三种. 美术研究. 第191辑，1957.

[12] [日]秋山光和. 米兰第五古址回廊北侧壁画. 美术研究. 第212辑，1960.

[13] [日]樋口隆康. 库车周边石窟寺壁画解说. 陈舜臣. 西域巡礼. 平凡社，1980.

[14] [日]须藤弘敏著，贾应逸译. 吐峪沟石窟考. 佛教艺术. 第186辑，1989.

[15] [日]香川默识. 西域考古图谱. 国华社，1952.

[16] [日]片山章雄. 关于来自柏孜克里克第19号窟的壁画[J]. 美术研究，第122辑，1942.

[17] [日]片山章雄. 关于来自柏孜克里克第11号窟的壁画[J]. 美术研究，第156辑，1950.

[18] [日]片山章雄. 东土耳其斯坦和大谷探险队[J]. 佛教艺术，第19辑，1953.

[19] [日]片山章雄. 关于来自克孜尔第3区摩耶窟的壁画[J]. 美术研究，第172辑，1954.

[20] [日]片山章雄. 西域的美术[J]. 西域文化研究会编. 西域文化研究[C]. 第5辑，1954.

[21] [日]松本荣一. 西域佛画样式的完成和东渐. 上、中、下[J]. 国华. 第465、466、469辑，1952.

[22] [日]村上真完. 西域的佛教——柏孜克里克誓愿画考[J]. 第三文明社. 1984.

[23] [日]宫治昭. 克孜尔石窟中涅槃图像的构成[A]. 佛教美术学[C]. 第25-1辑，1982.

[24] [英]茨瓦尔夫. 大英博物馆藏犍陀罗雕塑图录. 大英博物馆，1996.

[25] [德]瓦尔德施密特. 有关新疆壁画研究的几个问题[J]. 王钟承译. 新疆文物，2004（4）.

[26] [美]因伐尔特. 巴基斯坦的犍陀罗佛教艺术[M]，Pantheon books 2009.

[27] [美]何恩之. 克孜尔石窟壁画年代分期新论补证[J]. 赵莉，译. 新疆师范大学学报，2005（06）.

[28] [日]羽溪了谛，西域之佛教[M]. 贺昌群，译. 北京：商务印书馆，1999年

[29] [日]宫治昭，编著. 佛传美术的发展与变化[A]. 丝绸之路系列丛书[C]，1998.

[30] [德]A.格伦威德尔，新疆古佛寺[M]. 赵崇民，巫新华，译. 中国人民大学出版社，2007.

[31] [日]吉村怜，天人诞生图研究——东亚佛教美术史论文集[M]. 卞立强，赵琼，译. 北京：中国文联出版社，2002.

[32] [日]宫治昭，犍陀罗美术寻踪[M]. 李萍，译. 北京：人民美术出版社，2006.

[33] [日]羽田亨，西域文明史概论[M]. 耿世民，译. 北京：中华书局，2005.

[34] [英]约翰·马歇儿，犍陀罗佛教艺术[M]. 王冀青，译. 兰州：甘肃教育出版社，1989.

[35] [美]巫鸿，礼仪中的美术[M]. 郑岩等译. 北京：生活·读书·新知三联书店，2005.

[36] [美]巫鸿，中国古代艺术与建筑中的"纪念碑性"[M]. 李清泉，译. 上海：上海人民出版社，2010.

[37] [德]吴黎熙，佛像解说[M]. 李雪涛，译. 北京：社会科学文献出版社，2010.

[38] [英]罗伯特·莱顿，艺术人类学[M]. 李东晔，王红，译. 桂林：广西师范大学出版社，2009.

[39]宿白. 中国石窟寺研究[M]. 北京：文物出版社，1996.

[40]北京大学考古学系编. 新疆克孜尔石窟考古报告（第一卷）. 北京：文物出版社，1997.

[41]新疆龟兹石窟研究所编. 克孜尔石窟内容总录[M]. 乌鲁木齐：新疆美术摄影出版社，2000.

[42]新疆龟兹石窟研究所编. 克孜尔尕哈石窟内容总录[M]. 北京：文物出版社，2009.

[43]新疆龟兹石窟研究所编. 森木塞姆石窟内容总录[M]. 北京：文物出版社，2008.

[44]新疆龟兹石窟研究所编. 库木吐喇石窟内容总录[M]. 北京：文物出版社，2008.

[45]新疆龟兹石窟研究所编. 龟兹佛教文化论集[M]. 乌鲁木齐：新疆美术摄影出版社，1993.

[46]李崇峰. 中印支提窟比较研究[J]. 佛学研究，1997:18.

[47]李崇峰. 中印佛教石窟寺比较研究[M]. 北京：北京大学出版社，2003.

[48]任继愈，主编. 中国佛教史[M]北京：中国社会科学出版社，1982.

[49]陈世良. 西域佛教研究[M]. 乌鲁木齐：新疆美术摄影出版社，2008.

[50]温玉成. 中国石窟与文化艺术.[M]. 上海：上海人民美术出版社，1993.

[51]吴焯. 库木吐喇石窟壁画的风格演变与古代龟兹的历史兴衰[A]. 新疆龟兹石窟研究所. 龟兹佛教文化论集[C]. 乌鲁木齐：新疆美术摄影出版社，1993.

[52]魏长洪. 西域佛教史[M]. 乌鲁木齐：新疆美术摄影出版社，1998.

[53]霍旭初，王建林. 丹青斑驳 千秋壮观——克孜尔石窟壁画艺术及分期概述[A]. 新疆龟兹石窟研究所. 龟兹佛教文化论集[C]. 乌鲁木齐：新疆美术摄影出版社，1993.

[54]吕澂. 中国佛学源流略讲[M]. 北京：中华书局，1991.

[55]汤用彤. 汉魏两晋南北朝佛教史[M]. 北京：中华书局，1983.

[56]丁福保. 佛学大辞典. 北京：文物出版社，1984.

[57]吴焯. 克孜尔石窟壁画裸体问题初探[J]. 中亚学刊，1987（5）.

[58]朱英荣. 新疆克孜尔千佛洞分期问题浅探[J]. 新疆大学学报，1984（4）.

[59]辰闻. 宗教与艺术的殿堂——古代佛教石窟寺[M]. 沈阳：辽宁师范大学出版社，1996.

[60]李瑞哲，兰立志，陆清友.克孜尔石窟谷内区、后山区维修加固[J]. 敦煌研究，2003（5）.

[61]韩乐然. 新疆文化宝库之新发现——古高昌龟兹艺术探古记（二）[C]. 崔龙水编. 缅怀韩乐然. 北京：民族出版社，1998:203.

[62]廖旸. 克孜尔石窟壁画分期与年代问题研究[D]. 中央美术学院，2001.

[63]武敏. 新疆出土汉至唐丝织品初探[J]. 文物，1962（7、8）.

[64]马达学. 论克孜尔石窟、莫高窟与西来寺的佛画艺术[J]. 青海民族学院学报，1997（02）.

[65]刘永奎. 论克孜尔石窟壁画的色彩结构[J]. 中央民族大学学报[J]. 2001（6）.

[66]任平山. 论克孜尔石窟中的帝释天[J]. 敦煌研究，2009（5）.

[67]掇茗. 浅论克孜尔早期壁画中的圆形[J]. 新疆艺术，1995（02）.

[68]岩彩艺术研究中心，新疆龟兹石窟研究所.丝绸之路佛教岩彩壁画克孜尔研讨会纪要[J]. 新疆艺术学院学报，2006（09）.

[69]钟健. 探析克孜尔壁画的本土化装饰性用色特征[J]. 苏州科技学院学报，2009（11）.

[70]李最雄. 敦煌莫高窟唐代绘画颜料分析研究[J]. 敦煌研究，2002（4）.

[71]杨波. 晚期克孜尔石窟大乘佛教探析[J]. 吉昌学院院报，2010（01）.

[72]李瑞哲. 新疆克孜尔石窟壁画内容所反映的戒律问题[J]. 西域研究，2008（03）.

[73]李瑞哲，李海波. 克孜尔中心柱石窟分期的再研究[J]. 西北大学学报，2006（03）.

[74]王敏，贾小琳. 克孜尔石窟供养人壁画的制作过程和技法特点[J]. 艺术百家，2008（02）.

[75]赵莉. 克孜尔石窟降伏六师外道壁画考析[J]. 新疆师范大学学报，2006（07）.

[76]季羡林. 龟兹研究三题[A]. 燕京研究院，燕京学报[C]. 北京：北京大学出版社，2001.

[77]王征. 龟兹佛教石窟美术风格与年代研究[M]. 北京：中国书店，2009.

[78]朱英荣. 密教与克孜尔千佛洞密教画[J]. 乌鲁木齐：新疆艺术，1985（1）.

[79]霍旭初. 对龟兹流行密教几个论说的辨析[J]. 中国佛学，2000（3）.

[80]余太山. 西域通史[M]. 北京：中州古籍出版社，1996.

[81]龟兹石窟研究所. 克孜尔石窟志[M]. 上海：上海人民美术出版社，1993.

[82]中国石窟·克孜尔石窟（全三册）[M]. 北京：文物出版社、日本：二玄社联合出版，1989.

[83]阎文儒. 新疆天山以南的石窟[J]. 文物，1962（7，8）.

[84]阎文儒. 中国石窟艺术总论[M]. 桂林：广西师范大学出版社，2003.

[85]耿剑. 犍陀罗佛传浮雕与克孜尔佛传壁画部分图像比较[J]. 民族艺术，2005（03）.

[86]耿剑. 犍陀罗佛传浮雕与克孜尔佛传壁画之"释迦诞生"图像比较[J]. 美术观察，2005（04）.

[87]耿剑. 克孜尔佛传遗迹与犍陀罗关系探讨[J]. 南京艺术学院学报（美术与设计版），2008（05）.

[88]王镛. 印度美术[M]. 北京：中国人民大学出版社，2004.

[89]李瑞哲. 克孜尔石窟第17、123窟中出现的化佛现象——兼谈小乘佛教的法身问题. 敦煌研究[J]，2009（02）.

[90]王志兴. 从敷彩、用线、造型和布局看克孜尔石窟的壁画风格[J]. 新疆师范大学学报，2006（02）.

[91]张丽香. 从印度到克孜尔与敦煌——佛传中降魔的图像细节研究[J]. 西域研究，2010（01）.

[92]刘韬. 对克孜尔石窟壁画"屈铁盘丝"式线条的再认识[J]. 国画家，2006（02）.

[93]赵莉等. 克孜尔石窟部分流失壁画原位考证与复原[J]. 中国文化遗产，2009（03）.

[94]雷玉华. 克孜尔110窟佛传壁画的意义[J]. 四川大学学报，2006（01）.

[95]贾应逸. 克孜尔第114窟探析[J]. 新疆师范大学学报，2006（12）.

[96]姚律. 克孜尔石窟99与175窟：两个强调释迦牟尼佛"最后身"的中心柱窟[J]. 新疆艺术学院学报，2009（09）.

[97]霍旭初. 克孜尔石窟壁画乐舞形象考略[J]. 新疆师范大学学报，2006（06）.

[98]霍旭初. 克孜尔石窟壁画裸体形象问题研究[J]. 西域研究，2007（3）.

[99]魏小杰. 克孜尔石窟壁画艺术中的外来因素[J]. 艺术教育，2005（6）.

[100]姚士宏. 克孜尔石窟壁画上的梵天形象[J]. 敦煌研究，1989（01）.

[101]张星烺编注. 朱杰勤校订. 中西交通史料汇编（全四册）[M]. 北京：中华书局，2003.

[102]王征. 克孜尔石窟壁画的制作过程和表现形式[J]. 兰州：敦煌研究，2001（04）.

[103]金维诺. 龟兹艺术的风格与成就[J]. 西域研究，1997（3）.

[104]任平山. 克孜尔中心柱窟的图像构成——以《兜率天说法图》为中心[D]. 中央美术学院，2004.

[105]魏正中. 克孜尔洞窟组合调查与研究——对龟兹佛教的新探索[D]. 北京大学，2004.

[106]姚崇新. 中古艺术宗教与西域历史论稿[M]. 北京：商务印书馆，2011.

[107]姚士宏. 克孜尔石窟探秘[M].新疆：新疆美术摄影出版社，1996.

[108]常书鸿. 新疆石窟艺术[M]. 北京：中共中央党校出版社，1996.

[109]金维诺，罗世平.中国宗教美术史[M]. 南昌：江西美术出版社，1995.

[110]黄盛璋. 中外交通与交流史研究[M]. 合肥：安徽教育出版社，2002.

[111]马世长. 中国佛教石窟考古文集[M]. 新竹：觉风佛教艺术文化基金会，2001.

[112]中国壁画全集编辑委员会编. 中国新疆壁画全集（全六册）[M]. 天津人民美术出版社，1995.

[113]李映辉. 唐代佛教地理研究[M]. 长沙：湖南大学出版社，2004.

[114]张弓.汉唐佛寺文化史[M]. 北京：中国社会科学出版社，1997.

[115]贾应逸. 新疆佛教壁画的历史学研究[M]. 北京：中国人民大学出版社，2010.

[116]梁启超. 佛学研究十八篇[M]. 天津：天津古籍出版社，2005.

[117]栾丰实等. 考古学理论·方法·技术[M]. 北京：文物出版社，2002.

[118]向达. 唐代长安与西域文明[M]. 石家庄：河北教育出版社，2007.

[119]李淞. 长安艺术与宗教文明[M]. 北京：中华书局，2002.

[120][美]巫鸿. 汉唐之间的宗教艺术与考古[M]. 北京：文物出版社，2000.

[121]耿剑. 犍陀罗遗迹与中国早期佛教遗迹的关系——以犍陀罗与克孜尔佛传经像为例[D]. 北京大学，2005.

[122]吴焯. 克孜尔石窟壁画画法综考——兼谈西域文化的性质[J]. 文物，1984（12）.

[123]丁明夷. 克孜尔千佛洞壁画的研究——五—八世纪龟兹佛教、佛教艺术初探[D]. 中国社会科学院，1981.

[124]张同标. 中印佛教造像探源[M]. 南京：东南大学出版社，2011.